파도를 널어 햇볕에 말리다

파도를 펼쳐
햇볕에 말리다

Spread the wave
out in the sunshine

권 혁

우리나라는 삼면이 바다로 되어 있다. 전국 어디든 한두 시간이면 바다를 볼 수 있다. 우리 가족은 내가 어렸을 적부터 매년 여름 동해 바다를 갔다. 그래서인지 언젠가부터 바다를 찾고 그리고 있었다. 바다는 이 지구상에 남은 유일한 미개척지이다. 우주를 탐험하는 인간이 유일하게 정복하지 못한 곳이 바다라고 한다. 그렇기에 더욱 호기심으로 이끌리는지도 모르겠다.

바다는 그렇게 나도 모르는 사이에 추억과 기억뿐만이 아니라 안식과 평온함까지 주었던 것 같다. 기억과 추억은 사람들에게 중요한 정신적인 재산이다.

사람들은 묻는다. 파도를 널어 햇볕에 말리면 어떻게 되느냐고 말이다.

나는 상상 너머를 추구하는 사람이다. 보이지 않는 것을 보이게 만드는 것이 현대미술의 역할이며, 현대미술에서 작가는 현실에서 불가능한 것을 생각하고 만들어 내는 작업을 한다. 그래서 나는 바쁘고 지친 사람들에게 일상을 다시 생각하는 여유와 즐거움을 느끼게 하고 싶다.

그림을 하면서 오랫동안의 경험과 기억, 추억, 생각 등을 적어 놓았던 글들이 이제 세상에 나와 햇볕을 쐬게 되었다.

이 이야기가 현대미술과 작가의 일상이 궁금한 분들에게 조금이라도 도움이 되길 바라며, 또한 이 책이 나오기까지 도움 주신 모든 분에게 감사를 드린다. 오늘도 햇볕을 맞이하러 나가야겠다.

Prologue

Korea is surrounded by sea on three sides. I can see the sea in an hour or two from anywhere in the country. My family went on vacation to the East Sea every year since I am young. For some reason, I have been looking for the sea and drawing the sea.

The sea is the only unexplored land on Earth. The only place unconquered by humans exploring space is the sea. It might be more interesting.

The sea seems to have given to me not only memories and reminiscences, but also peace and serenity. Memories and reminiscences are important spiritual assets for a person.

People ask What would happen if you spread the waves and dry them in the sun?
I pursue beyond imagination. In other words, I want to connect to invisible to visible.

I think of an artist as a person who thinks and creates the impossible in reality.

I want people to feel the freedom and joy of rethinking their daily life.

The experiences, thought and memories of the past are now out in the world and covered in sunshine.

I hope that my story will be of some help to those who are curious about contemporary art and the artist's daily life. I would also like to thank everyone who helped this book to publication. I am going out to get sunshine today

파도를 �‍어
　　　햇볕에 말리다

S p r e a d t h e w a v e s
out in the sunshine

1

2

3

4

1

넓은 기억 속에

in a wide Memory

내가 좋아하는 것과
싫어하는 것

"장미에 맺힌 빗방울과 아기 고양이 수염,

빛나는 구리 주전자와 따뜻한 모직 벙어리 장갑,

끈으로 묶은 갈색 종이 꾸러미는 내가 좋아하는 몇 가지들... "

어렸을 적 감동 깊게 본 영화 〈사운드 오브 뮤직〉의 가사이다. 줄리 앤드루스의 맑고 청량한 목소리의 이 노래는 언제 들어도 기분을 좋게 만든다. 내가 좋아하는 것은 밝고, 맑고, 깨끗하고, 건강하고, 아름다운 것들이다. 싫어하는 것은 이것과 반대되는 것들로 어둡고, 더럽고, 냄새 나고, 아픈 것, 고통 등등.

코로나로 원하지 않아도 매일같이 날아오는 확진자와 사망자의 숫자는 무섭고도 거의 공포에 가깝다. 사람들의 건강 상태를 매일같이 체크하는 것이 일상이 되어버린 듯하여 슬프다. 얼마 전 이른 아침에 갑자기 카톡이 왔다. 작가 공○○이 세상을 떠났다는 것이었다. 나는 너무나 놀라 그럴 리가 있냐고 뭔가 잘못된 정보이겠지 하면서 바로

인터넷을 찾아봤다. 하지만 어디에도 그의 부고 뉴스는 없었고, 누군가가 페북에 올린 소식이었다. 작가들이 거의 대부분인 나의 페북에는 언제나 소식들이 먼저 올라온다. 오후가 되어서야 그의 부고 소식은 뉴스로 기성 사실화되어 사람들에게 알려졌다.

공○○작가는 50대 중반의 훤칠하게 잘생긴 외모를 가진 작가로서 교수로 재직중이었다. 오래전 국립현대미술관 올해의 작가상과 2019년 대구 이인성 미술상 등을 수상하며 왕성한 활동을 하는 작가로 작가들 사이에서는 부러움의 대상이었다. 나는 전시 뒤풀이에서 다른 친한 작가들과 함께 몇 번 식사를 같이 하였고, 몇 년 전 ○○○대 강의를 나갔을 때도 건강한 모습을 보았기에 갑작스런 부고 소식은 너무나 충격이었다. 알고 보니, 그는 몇 년 전부터 암 투병을 해 왔다고 한다. 그의 부고 소식 후 미술계의 많은 사람들이 애도의 글을 올리며 안타까움을 금치 못했다. 나도 한동안 기운이 없고, 괜스레 우울했다. 솔직히 작년에 몇 달 간격으로 50대의 작가들이 줄줄이 세상을 떴다. 이유는 다양했다.
　몇 년을 암 투병 중이었던 작가도 있었고, 갑작스런 심장마비도 있었다. 연세가 많으신 작가들도 세상을 떠났지만, 같은 세대의 젊은 작가들의 부고 소식은 살면서 겪어 보지 못했던 황망한 기분을 들게 한다.
　몇 년 전부터 계속 선배나 후배, 주변 작가들의 병환 소식이 들려온다. 밤낮없이 작품 제작과 발표를 왕성하게 하다가 갑자기 전시가

뜸해지면서 소식이 없다. 그리고 들려오는 소식은 아프다는 것이다. 정말 안타깝다. 그냥 일반적으로 드는 생각은 작가들이 다른 일이 있거나, 작품 하는 데 재미가 없어졌거나… 뭔가 이유가 있어서 활동을 못 하겠거니 생각하지만 오랫동안 미술계에 있으면서 깨달은 것은 "아프다"는 것이 공통점이다. 이유를 물으면 모두 한목소리로 하는 말이 "이제 나이 들어 그래"이다. 나이가 들면 모두 아픈 것인가? 그것도 40, 50대에 말이다. 나는 그렇게 생각하지 않는다. 주변을 돌아보면 나이가 들어도 건강한 사람들이 많다. 그렇다면 작가들은 특별히 건강관리를 안 해서 그런가?

어떤 부분은 그럴 수도 있다고 무심코 지나쳤다. 특별한 지병이 있지 않는 한 건강을 생각하면서 몸을 사리면서 작업을 하는 작가는 보지 못했다. 작가란 외부에서 보면 아름답게 보일지 몰라도, 솔직히 작품 제작은 아주 고된 노동일이 기본이다. 그래서 나는 고급 노동자라고 생각한다.

최근엔 후배 작가들까지 암 투병으로 작품을 못하는 경우가 한두 명씩 늘어나면서 이 문제를 곰곰이 생각해 보게 되었다. 예전에 그냥 흘려들었던 말도 갑자기 떠오른다. 당시 강의 나가던 여대에서 교수들끼리 모여서 대학원 졸업한 제자들의 임신을 걱정하던 이야기도 떠오른다. 왜 유독 미술 하는 사람들에게 병이 많은 것일까? 의문이 든다.

독일의 작가 레베카 호른Rebecca Horn은 조각과 영화, 퍼포먼스로

세계적으로 유명한 작가이다. 조각을 전공한 그녀는 마스크를 쓰지 않고 폴리에스테르와 유리섬유 등으로 작품을 제작하다 심각한 폐질환에 걸려서 오랜 기간 병원 신세를 져야했다. 침대에 묶여서 꼼짝 못하고 요양 생활까지 한 후 간신히 퇴원하였다. 그 경험을 바탕으로 신체의 소통에 관한 작품을 제작하여 신체 조각, 오브제, 퍼포먼스 등으로 유명해졌다. 레베카 호른의 작품 이야기는 오래전부터 알고 있었지만 갑자기 떠오른 것은, 과연 이런 현상이 많은 미술 전공 대학생과 작가들에게도 있는 것은 아닐까 하는 의심이 갑자기 고개를 드는 것이다.

미술이란 기본적으로 작품을 '제작하는 것'이기 때문에 여러 가지 재료를 쓴다. 예전에는 그림이라면 물감만을 사용했지만 현대미술에선 그렇지 않다. 유화나 아크릴 물감의 경우는 같이 사용하는 미디엄 medium에 화학약품이 포함되어 있지만 다른 재료들, 예를 들어 스프레이나 본드, 미디엄, 레진, 에폭시 등은 독성이 포함된 화학약품이다. 일반적으로 독성이 강해서 특수취급 해야 하는데, 그것을 모르는 학생들이 그냥 아무 데서나 막 사용하는 것이다. 어떤 학생들은 화학약품을 실기실에서 사용하면서 그곳에서 식사도 하고 야작夜作, 밤에 작업하는 것도 하는 것이다. 그런데, 그 실기실에서 지켜야 할 화학약품에 대한 규정을 어떻게 통제하고 있는가는 한 번도 문제 제기된 적이 없고 논의되지 않은 영역이다. 학생들은 건강한 20대이기에 화학약품 때문에 바로 아프거나 건강상에 문제가 생기진 않지만, 그것이 쌓여서 30,

레베카호른 Rebecca Horn(1944~), Achim Thode, Einhorn, 1970 ©ADAGP, Paris

40대에 여러 증상으로 나타나는 것이 아닌가 추측해 본다.

　미국에서 유학할 때 스프레이 뿌리는 데 특수 고글과 방독면을 쓰고 화학약품만 나무는 망에 늘어가서 뿌리도록 하는 것은 나에게 충격이었다. 학기 초에는 화학약품 다루는 방법에 대한 매뉴얼을 프린트하여 나누어주면서 학생들에게 따로 철저히 교육을 시켰다. 한국에서 학생 때 실기실에서 스프레이를 뿌리면서 떠들고, 차 마시고, 밥 먹던 기억이 되살아나 아찔했었다. 정말 무지했구나 싶었다. 그런데, 지금도 많은 대학 실기실에서 어떤 규제나 경고 없이 그대로 방치되고 있는 것 같아 걱정스럽고 안타깝다.

　이런 문제는 즉시 증상이 나타나지 않으니 심각한 문제로 인식되지 않는 것이 더 문제이다. 이건 과학적 검증과 추정이 아닌 순전히 개인적인 생각이다. 그러나, 주변에 유독 너무 많은 작가들이 아픈 데에는 분명 이유가 있으리라는 생각이 든다.

What I like and dislike

"Raindrops on the roses and the kitten's whispers, a shiny copper kettle, warm woolen mittens, and a bundle of brown paper tied with string are just a few of my favorites..."

These are the lyrics to the movie 'The Sound of Music' which impressed me. Julie Andrews' clear and refreshing voice makes this song feel good whenever listen to it. What I like are bright, clear, clean, healthy, and beautiful things. Dislikes are the opposite of this, dark, dirty, smelly, painful, pain… etc.

Daily reports of the number of confirmed cases and deaths from Corona are frightening and almost terrifying.
I felt sad that it seems to have become a daily routine to check people's health status every day. A few days ago, Kakao's talk suddenly rang in the early morning. It was that the artist OOO had passed away. I was so surprised that I thought it might be some wrong information. I

immediately looked it up on the Internet. However, there was no news of his obituary anywhere. Someone posted it on Facebook. On my Facebook, where most of the artists are, the news always comes first. In the afternoon, news of his obituary was announced and made known to the public.

OOO is a tall and handsome artist and professor in his mid -50's. A long time ago, he received the National Museum of Modern and Contemporary Art's Artist of the Year Award and the Daegu Lee In-Seong Art Award in 2019. I had several times dinners with other close artists after the exhibition. A few years ago, when I was attending a lecture at the University, He seemed very healthy. Therefore, the sudden death was a shock. It turns out that he had been struggling with cancer for several years.

After the news of his passing, many people in the art world wrote condolences and could not help but feel sorry for him. I also had no energy for a while and was somewhat depressed. To be honest, last year, every few months, artist's in their 50s passed away one after another. The reasons were varied.

There was an artist who had been struggling with cancer for several years, and there was a sudden heart attack.

Older artists have also passed away, but the news of the passing away of

younger artists of the same generation makes me feel sad and depressed which I have never experienced in my life.

It is news of the illness of seniors, juniors, and surrounding artists that has been heard continuously for several years. One has been actively producing and presenting works day and night. However, there is no news as the exhibition suddenly ceases to exist and the news is that it is a disease. I'm sorry. A common thought is that artists have other things to do, or they are not having fun doing their work, or they cannot be active for some reason. However, the common denominator is "disease"

When asked why, they all say, "I am getting older now."

Does everyone get sick when they get older? Even in their 40s and 50s. I do not think so. If I look around me, there are many healthy people even as they get older. Is it because the artists don't take care of their health in particular?

Some parts inadvertently overlooked that it could be. Unless there is a special medical condition, I have not seen an artist who works while thinking about health. An artist may look fine from the outside, but honestly, making work is very hard labor. I consider myself a worker.

Recently, the number of artists who can't work even younger artists has increased one by one due to suffering from cancer. I began to rethink this

issue. The words I just passed by in the past suddenly come to mind.

At that time, I recall the story of professors gathering at a women's university. Professors worried about the pregnancy of their graduate students.

I wonder why so many people who make art are ill.

German artist Rebecca Horn is world-famous for his sculptures, films, and performances. After majoring in sculpture, she suffered from a serious lung disease while making works of polyester and fiberglass without wearing a mask, and had to be hospitalized for a long time. She was tied to the bed, unable to move, and was barely discharged from the hospital.

Based on that experience, she produced works related to body communication and became famous for her body sculptures, objects, and performances... etc.

I've known the story of Rebecca Horn's work for a long time, but it suddenly came to mind. Art is work based on labor. Various materials are used. In the past, painting used only paint, but modern art does not. Emulsion and acrylic paints contain chemicals in the medium used together, but other materials, such as spray, bond, medium, epoxy, etc., are toxic chemicals.

In general, they are highly toxic and require special handling, but students

who do not know about the toxic materials just use them everywhere. Some students eat and work overnight while using chemicals in the university practical room. However, the question of how to control the regulations on chemicals to be observed in the university practical room has never been issued. It is an area that has not been discussed. That's the problem.

Since the students are in their healthy 20s, they don't get sick or have any health problems with chemicals immediately. However, I guess it's because they accumulate and appear as various symptoms in their 30s and 40s.

When I was studying in the US, I sprayed it, but it was shocking to me to wear special goggles and a gas mask and to go into a room that only handles chemicals and spray it. At the beginning of the semester, a manual on how to handle chemicals was printed out and distributed, and the students were thoroughly educated separately.

When I was a student in Korea, I felt dizzy at the memories of talking, drinking tea, and eating food while spraying in the practical room were going on.

I thought ignorant. However, I am worried and sad that it seems to continue as it is without any restrictions or warnings in many university

practice rooms until now.

These problems do not immediately show symptoms or particularly, so it is more problematic not to recognize them as serious problems. This is purely my personal opinion, not scientific verification and assumptions. However, I think there must be a reason why so many artists are sick.

내 인생의
터닝 포인트

가만히 돌이켜보면 내 인생에는 몇 번의 크고 작은 터닝 포인트가 있었다. 내가 매 순간 어떤 선택을 하였느냐가 인생의 방향과 길을 만들어 가는 듯하다.

모든 학문 분야에서 기본적인 교재 없이 배우고 가르치는 영역이 예술 분야인 듯싶다. 그중에서 미술은 더욱 그러하다. 우리가 알고 있는 미술 역사와 이론과는 달리 실기 수업은 사실적으로 교재가 없다.

창작을 가르친다는 것은 불가능한 일이다. 창작이란 말은 의미 그대로 누가 하지 않은 것을 만들거나 창조해 내는 분야인데, 그것은 어느 누구도 가르칠 수 없는 것이다. 그런데, 예술은 오래전부터 당당히 교육 시스템 안에 들어와 있고, 많은 사람들이 예술가가 되려고 학교를 다니고 있다.

예술가이자 교육자인 맥스 베이컨 Max bacon 은 이렇게 이야기했다.

'누구도 예술은 가르칠 수 없다.
그러나 예술하는 방법은 가르칠 수 있다.'

외국에서는 이 논의가 활발하게 이루어지고 있다. 예술대학의 의미와 무엇을 가르쳐야 하는가, 과연 예술이란 가르칠 수 있는 것인가 등등 이 분야의 전문가들이 논의와 토론을 하고 책을 내면서까지 이런 문제를 제기하고 있다.

미술대학교를 졸업하면서 기대했던 것은, 내가 보다 전문적으로 예술가가 되려면 대학원을 가야겠다는 생각이 들었다. 당시 대학원 진학은 경쟁이 치열해서 대학입시만큼 어려웠다. 나는 대학 4학년 때 졸업작품 제작은 물론 1년 동안 매일 새벽에 도서관을 다니면서 대학원 입시 준비를 해서 대학원에 입학했다.

예술에 대한 막연한 열망이 가득했던 당시, 수업은 기대에 미치지 못했다. 좋은 예술작품이 왜, 어떻게 제작되는지에 대한 궁금증은 시간이 지날수록 더해졌다. 지금은 그렇지 않지만, 당시 예술작품에 대한 논의는 그 자체만으로도 금기시되는 분위기였다. 작가들도 본인의 작업에 대한 설명을 거의 하지 않았다. 그냥 좋은 거다. 이유는 필요 없었다. 따라서 학교 수업도 그냥 학교 와서 과제를 하는 것이지 교수에게 무엇을 배우는 분위기가 아니었다. 출석도 조교가 불렀다. 학기말에 성적으로 평가만을 받는, 그런 미술 교육에 대하여 당연히 받아들였다. 어쩌면 미술은 가르칠 수 없다는 것을 충실히 이행하는 교육의 목적에 부합되었는지도 모른다.

그리고, 몇 년 후에 유학을 떠나게 되었다. 오랫동안 유학을 결심하고 준비했지만 쉽지 않았다. 그 당시가 20대 후반이었다. 친구들은 모두 선보고 결혼을 할 때 였다. 나는 좋아하지도 않는 남자와 나이 때문에 선보고 결혼을 한다는 것이 이해가 되지 않았다. 그래서 집안의 격렬한 반대에도 유학을 선택했다. 예상했듯이 미국의 유학생활은 순탄하지 않았다. 아니 어쩌면 서울에서 너무 편하게만 생활했던 모든 것이 불편으로 다가왔다.

어렵고 힘들게 미국의 당시 랭킹 탑에 있는 미술대학원에 입학을 하였다. 궁금했다. 무엇을 가르치고 배우는지, 왜 그 학교가 그렇게 유명한지… 특히 당시 유명한 작가가 교수로 재직하고 있었다. 나는 그의 작품과 명성을 알고 있었기에 그에게 꼭 수업을 듣고 싶었다.

입학 후 대학원 수업은 뒤통수를 망치로 한 대 강하게 얻어맞은 느낌이었다. 지금까지 내가 무엇을 배웠는지, 한국에서 절대적으로 믿고 배웠던 것과는 너무나 달랐다. 충격이었다. 영어로 수업이 진행되니, 반은 알아듣고 반은 못 알아들었다. 그런데도 수업에서 얻는 것은 어마어마했다. 지금껏 쉬운 한국말로도 이해하지 못했던 것들이 명확해지기 시작했다. 당시에 실기 작업이란 가슴에서 우러나오는 감정을 뿜어내는 것처럼 하는 줄로만 알았던 나는 미술에서도 탄탄한 이론과 리서치^{연구}를 하면서 작품을 만들어 내는 신기한 경험을 처음 한 것이다.

수업에서 작품에 대한 그룹 토론과 크리틱^{비평}이란 것도 처음 경험

했다. 작품에 대한 심도 있는 토론 문화는 전에는 한 번도 경험해 보지 못한 것이었다. 작품이란 이렇게 만드는 것이구나, 어떤 작품이 왜 좋은지에 대하여 이렇게 치밀하게 연구하고 공부하는 게 미술 공부라는 것을 알았다. 그냥 기술만 배웠던 공부에서 머리가 열리는 그때의 경험이 내가 지금껏 작가로 살 수 있는 미술에 대한 제대로 된 공부였다.

수업은 한 사람의 작품에 대한 토론이 보통 아침8시부터 시작하여 오후까지 이어졌다. 따라서 크리틱 수업이 끝나면 집중과 긴장으로 여지없이 두통이 와서 두통약을 먹고 한동안 누워 있어야 했다. 게다가 매일 인스턴트와 싸구려 음식으로 끼니를 몸이 망가져 고생을 했다.

그후 오랜 세월이 지난 지금 돌이켜보면 만약에 그때 그렇게 힘든 유학의 길을 선택하지 않았다면 나는 지금 어떤 모습으로 살아가고 있을 것인가를 생각한다. 지금의 삶과는 분명 다른 삶을 살고 있으리라는 생각이 든다. 더 좋을지 나쁠지는 잘 모르겠다. 모든 일에는 장단점이 있는 것이니까, 모든 것이 다 좋았던 것은 아니다. 그리고, 그동안 해외 여러나라에서 작품 활동 및 레지던스와 귀국 후 작업과 강의를 하면서 이제는 나라별 교육의 장단점도 알게 되었다.

지금 그렇지만, 나는 더없이 만족한다. 왜냐면 작가로서 살 수 있는 믿음과 확신을 가졌기 때문이다. 세상에 대한 관점과 삶에 대한 철학과 사고도 많이 달라졌다. 어쩌면 작품에 대한 올바른 사고와 제대로 된 비판과 시각을 모르고 작품을 하는 작가로 살아간다는 것은 지금

으로서는 상상할 수 없이 슬픈 일이다.

그리고 지금 또 한 번의 인생의 터닝 포인트를 준비하고 있다. 아직은 안개 속에 있는 느낌이나 곧 안개가 걷히길…

Looking back on my life, there were several big and small turning points. The choices I make every moment seem to shape the direction and path of my life. It seems that the field of learning and teaching without basic textbooks in all academic fields is the field of creative art.

Among them, art is even more so. Contrary to the history and theory of art as we know it, practical classes do not have textbooks. Teaching to create is impossible. Creation means the field of making or creating something that no one else has done, and that is something that no one can teach. However, since a long time ago, they have been proudly entering the education system, and many people are attending school to become artists.

As artist and educator Max Bacon said: '
No one can teach art. But one can teach the way of art.' This discussion is being actively conducted in foreign countries. The meaning of art college,

what should be taught, and whether art can be taught. etc. Experts in this field are discussing and debating and publishing books with raising these issues.

What I expected after graduating from art college was that I had to go to graduate school to become a more professional artist. I entered graduate school. At that time, admission to graduate school was as difficult as college admissions due to fierce competition. When I was in my 4th year of college, I went to the library every morning at 5:00 am for a year to prepare for graduate school entrance exams. At that time, when I was full of vague aspirations for art, the graduate classes I had to enter did not live up to my expectations. The curiosity about why and how good works of art are made has increased over time. This is not the case now, but at the time, the discussion of works of art in itself was taboo. The artists also rarely explained their work. It's just feeling good no reason was needed. Therefore, the school class was just about coming to school and doing homework, not the atmosphere of learning something from the professor. Attendance was also called by the assistant, and the professor didn't even come to class several times a semester. I naturally accepted such art education, in which only grades were evaluated for work at the end of the semester. Perhaps it was in line with the purpose of education that

faithfully fulfills that art cannot be taught.

And, a few years later, I left to study abroad. I decided to study abroad for a long time und was prepared, but it was not easy. That time was in my late 20's. It was time for all my friends to show off and get married. It didn't make sense for me to marry a man I don't love because of my age. Despite the fierce opposition of my family, I chose to study abroad. As expected, studying abroad in the United States was not easy. Maybe, everything I had lived in Seoul for too comfortably came to me as a great inconvenience.

It was tough to enter the art graduate school, which was ranked top in the United States at the time. I wondered. What they teach and learn, why the school is so famous. In particular, a famous artist at the time was a professor. I knew his work and fame. I wanted to take a class with him. After entering graduate school, What I had learned so far, and the university studies that I trusted and learned in Korea, felt like they were different. It was a shock. Since the class was conducted in English, half understood and half did not. Still, what I got from the class was amazing. Things that I couldn't understand even in easy Korean until now began to become getting clearer. It was the first time I had a different experience of

creating work through solid theory and research in art.

I also experienced group discussion and critique (criticism) about work for the first time in class. The culture of in-depth discussion about works was something new that had never been experienced in Korea at the time. It was the first time I realized that art is based on such meticulous research and study about what works are made like this and why some works are good. The experience that realizing art in the study which I only learned just techniques was a proper study of art that I could live as an artist until now.

At that time, discussions about one person's work usually start at 8:00 in the morning and last until 5:00 in the afternoon. Therefore, after the critique class, I had a severe headache due to concentration and extreme tension. I suffered from the memory of having to lie down for a while after taking headache medicine. My body was fully exhausted from eating instant cheap meals every day.

Looking back now, many years have passed since then, and I think about what kind of life I would be like now if I hadn't chosen the difficult path of studying abroad at that time. I'm sure I'm living a different life from the one I have now. I don't know if it's better or worse. Everything has its pros and cons, so not everything is good. In the meantime, while

working in various countries abroad, working in residence, working and giving lectures after returning home. Now, I know the pros and cons of education in each country. As it is now, I am supremely satisfied. Because I have the faith and conviction to live as an artist. My view of the world and my philosophy and thinking about life have also changed a lot. Perhaps it is unimaginable for now to live as an artist who does not know critical thinking about the work, proper criticism, and perspective.

Now, I am preparing for another turning point in my life. I feel like I'm still in the fog, but I hope the fog will clear soon.

그때 그 말

때론 어떤 상징이나 묘사된 그림보다 직접적인 말 한마디, 단어 하나가 더 크게 다가오는 경우가 있다.

바바라 크루거Barbara Kruger는 주로 사진과 텍스트로 작업한다. 그녀의 작품은 개념미술과 페미니즘으로 분류된다. 1988년 워싱턴에서 시작된 낙태법 철폐 시위를 위해 제작한 포스터 'Your body is a battleground.당신의 몸은 전쟁터다'는 어떤 그림보다 훨씬 강하게 다가온다. 여성의 몸을 여성 자신이 아닌 사회적 권력과 남성에 의해 결정되는 문제로 다룬 이 작품은 처음에는 낙태 지지 문구를 넣었으나 나중에는 설명적인 낙태 문구가 빠지고 'Your body is a battle ground.'만 남아 좀 더 포괄적인 의미와 해석이 가능하게 되었다.

바바라 크루거는 잡지 이미지에 글자를 붙여 가며 작업을 한다. 그녀의 작품은 함축적 의미의 텍스트를 사용하여 말과 글에 대하여 깊이 생각하게 만든다.

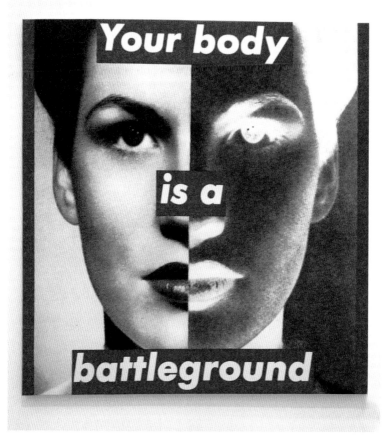

바바라 크루거 Barbara Kruger(1945~)_ Untitled(Your body is Battleground), 1989
©Broad Art Foundation. LACMA

난 원래 말이 없고, 주장이 강하지 않은 성격이었다. 대학시절 워낙 조용하여 내 목소리를 한 번도 들어보지 못했다며 졸업식 때 와서 이야기한 친구도 있었다. 부모님 반대에도 불구하고 떠난 유학이었기에 미국에서 수업을 들으며 대학원 준비를 하였다. 당시 포트폴리오와 지원 서류를 제출하고 기다리는데 너무 초조했다. 솔직히 입학허가를 받지 못하면 무조건 한국으로 돌아가야 했다. 대학원은 총 인원을 5-6명만을 뽑는데, 그중 동양인은 한 명만 뽑거나 없을 수도 있었다. 당시 지원한 학생만도 100명이 넘는다고 들었다. 확률적으로 어려웠다. 고민하다가 어느 날 교수에게 미팅 신청을 했다. 만나서 지원 서류에 대한 내용 설명과 함께 갑자기 나도 모르게 이런 말이 나왔다.

"만약에 이 학교에서 네가 나를 뽑지 않으면 평생 후회하게 될 것이다."

잘 보여도 힘든 상황에 교수를 만나 협박을 한 것이다. 그때 그녀가 놀라 당황하여 동공이 커지고 흔들리는 것을 보았다.

다음날, 지원한 다른 학교에서 연락이 왔다. 이 학교도 랭킹을 다투는 학교였다. 인터뷰 요청인데, 비행기를 타고 갈 거리라 주저했다. 왜냐면 지금 있는 학교에서 합격 통보를 받으면 이미 친구도 사귀었고, 또 이사를 하지 않고 그대로 편하게 있을 수 있으니 말이다. 그런데, 입학 담당자 말이 전화로도 인터뷰가 가능하고 지금 바로 전화를 바꾸어 주겠다며 말이 끝나자마자 담당 교수를 바꿔 주었다. 준비되지 않은 인터뷰가 진행되었다. 이런저런 질문으로 거의 40분 넘게 통화한

후에 그가 나에게 이렇게 이야기했다.

"우리 학교에서 어드미션입학 허가을 주어도 지금 다니고 있는 〇〇〇 학교가 되면 거기에 있을 거 아니냐?" 는 말이었다. 그 말은 그렇다면 입학 허가를 구시 않으셨나는 것이다. 바로 전날 만나 거의 협박 투로 얘기한 후라 어찌될지 몰랐다. 급한 마음에 "아직, 이 학교에서 입학 통보를 못 받았다. 만약에 네가 지금 나에게 입학 허가를 내주면 나는 주저없이 너희 학교로 가겠다."고 말했다.

말이 끝나자마자 바로 "너는 합격이다."라고 하였다. 전화를 끊고 나서 기뻤지만

기분이 이상했다. 그 다음날 미팅했던 교수에게서 전화가 왔다.

"부모님께 입학 소식을 알리세요."

침묵은 금이고 겸손은 미덕이란 말은 동양에서는 통하나 서양에서는 실력이 없다고 생각한다. 스스로의 의견을 분명히 해야만 자신의 권리를 누릴 수 있다. 의견이 분명할수록 인정 받는다. 만약에 그때 그렇게 강력한 말은 하지 않았다면, 어떻게 되었을까. 사람이 막다른 상황이 되면 자기가 몰랐던 다른 나를 발견하는 것 같다.

Then that word

Sometimes, a direct single word comes closer than any symbol or depicted picture.

Barbara Kruger works mainly with photos and texts. Her work is classified into conceptual art and feminism. Her poster <Your body is a battleground>, which she produced for the 1989 protests against abortion laws that began in Washington, is far stronger than any painting. This work, which deals with the issue of women's bodies being determined by men and not by women themselves, was initially included in support of abortion, but later the descriptive phrases were omitted, and only <Your body is a battleground> remained. A more comprehensive meaning and interpretation became possible.

Barbara Kruger works by attaching text to magazine images. Her works use texts with connotations to make them think deeply about speech and

writing.

Originally, I was not a talker and I was not strong in an argument. I had a friend who came to the graduation ceremony and told me that he had never heard my voice because I was so quiet in college. Since I was studying abroad against my parents' objection, I took English classes in the United States and prepared for graduate school. At that time, I was too nervous to submit my portfolio and application documents and wait. To be honest, if I didn't get admission, I head back to Korea. The total number of graduate students is 5-6, and among them, only one Asian student may or may not be selected. I heard that there were over 100 students who applied at the time. It was probable that it was difficult. After thinking about it, one day, I asked for a meeting with the professor. When we met, along with the contents of the application documents, suddenly these words came out.

"If you don't give me admission to this school, you will regret it for the rest of your life."

In a difficult situation, even if I looked good, I met the professor and threatened her. Then I saw her pupils enlarged and trembling in amazement and bewilderment.

The next day, I got a call from another school I applied for. This school is also a school that competes for ranking. It was a request for an interview. I was hesitant because it was the distance to go by plane. As if I get a notification of acceptance from my current school, I have already made friends. I can stay comfortably without moving. However, the admissions officer said that an interview was possible over the phone and that he would change the phone right away, and immediately changed the professor in charge. An unprepared interview was managed. After talking on the phone for almost 40 minutes with these and other questions, he said to me:

"Even if our school gives you an admission, wouldn't you be there if the current OOO school?" was the word this means that admission will not be granted if that is the case. I didn›t know what was going to happen after I met the day before and talked mostly about threats. in a hurry "I haven't received an admission notice from this school yet. If you give me admission right now, I will go to your school without hesitation."

As soon as the words are finished

"You got an admission," he said. I was happy after hanging up, I felt weird. The next day, I got a phone call from the professor I was meeting with. It was saying, "You can tell your parents about your admission."

The sayings that silence is gold and humility is a virtue work in the East, but in the West, they think one has no abilities. You can enjoy your rights only if you make your opinion clear. The clearer the opinion, the more recognized. What would have happened if I hadn't said such powerful words back then?

When a person is in a dead-end situation, it seems that one discovers a different me that one did not know.

고즈애의 선물

　　고즈애는 20대 중반의 일본인 친구다. 얼굴은 동그랗고 통통하고, 쌍꺼풀 없는 눈에 입술은 아주 얇고 작으며 꼭 다문 야무진 모습이다. 아주 예의 바르며 수줍고 조용한 성격으로 키는 그리 크지도 작지도 않았다. 조각을 전공한 그녀는 늘 베레모에 노랑색으로 위아래 붙은 작업복을 입고 있었는데, 머리카락이 늘 얼굴 양 옆으로 삐져나와 귀여운 느낌을 주었다. 대부분 미술대학 학생들이 12시가 넘어야 실기실에 오는데, 그녀는 매일 아침 8시에 실기실에 도착해 작업을 시작했다. 그녀와 나는 아침 8시에 작업을 시작하며 친해졌다. 또 한 가지 공통점은 둘 다 영어를 잘 못하는 것이었다. 그런데, 신기하게도 둘은 의사소통에 전혀 문제가 없었다.

　　처음 그녀의 작업을 보고 깜짝 놀랐다. 사람크기만 한 시멘트로 된 남자의 성기를 동양인 여자가 손으로 정성스레 문지르고 있었다. 아니, 저게 뭐지? 라는 생각으로 눈을 의심하며 가까이 가서 보았다. 앞에서 보면 남자의 성기고, 뒤로 보면 여자의 성기였다. 어찌 이런 일

이…. 놀라서 그녀에게 물어보니 본인의 성기를 몸을 구부려 위로 하여 캐스팅한 것이라고 했다. 엉덩이와 성기 전체를 캐스팅하여 만든 조각물이라 앞에서 보면 남자 성기 같고 뒤로는 여자 성기였다.

학교에서 그녀는 유명했다. 그 작품은 멀리서 보면 마치 동양의 석탑이 연상 되었다. 그래서 학교를 방문하는 모든 사람들에게 교수들은 그녀의 작품을 소개하기도 하였다. 미국인들은 그녀의 작품을 동양에서 아이를 갖고 싶어하는 사람들이 기도하는 불교의 석탑을 상징한다고 생각하여, 남녀의 성기로 만들어진 석탑이라는 이중적 의미로 해석하며 좋아했다. 그런데, 그녀는 작업을 할 때 꼭 옆에 시멘트로 캐스팅된 작은 크기의 남자 성기 모형을 두고 작업했다. 작품도 신기한데, 작은 형태의 남자 성기 조형물은 더 신기했다. 그래서 하루는 이것을 왜 늘 옆에 두고 작업을 하느냐고 물었다. 그랬더니, 그게 옆에 있어야 마음이 편하고 작업이 잘 된다고 했다. 이해는 되지 않았지만 그녀는 워낙 독특한 사람이라 그러려니 생각했다. 그러던 어느 날, 그녀가 얼굴이 하얘져서 무엇인가를 열심히 찾고 있었다. 내게 와서 본인이 늘 옆에 두던 작은 성기 조형물을 못 보았냐고 물었다. 그녀가 잠시 자리를 비운 사이에 누군가 훔쳐간 것이다. 그 당시 실기실은 학생이면 누구나 드나들던 곳이라 누가 가져갔는지 알아내기란 불가능했다. 그 후 그녀는 그것을 새로 하나 만들어 늘 자리를 뜰 때마다 사물함에 넣고, 꼭 잠그고 다녔다.

그녀는 한국 음식을 특별히 좋아했다. 난 학교 안의 기숙사에 살고, 그녀는 학교 밖의 기숙사에서 다녔다. 학생이라 돈이 없었던 그녀는 기숙사에서 나오는 아침을 반만 먹고 포장해서 나머지를 점심으로 먹었다. 배가 고프지 않냐고 물어보니, 괜찮다며 점심값을 모아 주말에 한국 음식을 먹으려고 그런다는 것이었다. 일주일 동안 점심값을 모아 금요일 저녁 한국 식당에 가서 밥을 먹는 게 그녀의 큰 즐거움이었다. 미국에서 한국 음식값은 정말 비쌌다. 하루는 나에게 한국인이라 좋겠다며 부러워했다. 이유를 물었더니, '한국 음식을 매일 먹을 수 있다'라는 것이었다. 한 번도 생각해 보지 못한 답변이었다. 나에겐 너무 당연한 것이 그녀에게는 아주 특별한 것이었다

그녀는 늘 자신이 일본에 있을 때의 이야기와 남자 친구 이야기를 했다. 그녀의 작업을 일본에서는 모두 이상하게 생각하여 미국으로 유학을 왔다는 것이다. 그리고 남자 친구가 보고 싶다고 했다. 당연히 남친이 일본에 있으니 그리울 거라 생각했다. 어느 날, 남자 친구가 선물과 사진을 보내왔다며 활짝 웃으면서 나에게 남친 사진을 보여 주었다. 나는 남자 친구 사진을 보는 순간 기절했다. 왜냐면 그녀는 20대였기에 남친도 또래일 줄 알았는데, 그 사진에는 60대 중반의 남자가 공원 벤치에 전라 상태의 누드로 웃으며 앉아 있는 것이었다. 알고 보니, 그는 일본의 유명한 조각가였다. 그냥 말 그대로 충격이었다.

이렇듯, 그녀와의 스토리는 한두 가지가 아니다. 그녀는 당시 나보다 한참 어렸지만 여러 면에서는 '언니'였던 것이다. 그 후, 학교를 옮겨 그녀와 헤어지게 되었다. 가끔 엽서로 서로 안부를 묻고 있었다. 그 다음해 크리스마스 즈음이었다. 우편함에 그녀에게서 온 선물이 도착했다. 당시 겨울방학 중이라 대부분 학생들은 집으로 가고 남은 몇 명의 친구들과 기숙사에 모여서 저녁을 준비하고 있었다. 도착한 선물을 풀어 보니, 예쁜 크리스마스 카드와 비디오 테이프였다. 친구들과 저녁을 마치고 함께 둘러앉아 기대감과 호기심에 비디오 테이프를 틀었다. 그런데, 비디오가 시작되면서 나는 너무 놀라고 당황스러웠다. 그것은 야동 테이프였다. 그때는 너무 놀라웠고 충격적이었지만, 돌이켜 생각해 보니 그녀는 '일관성'이 있었다.

Kozue's gift

Kozue is a Japanese friend in her mid-20s. Her face is round and chubby, her eyes are without double eyelids, her lips are very thin and small, and she has a neatly look. She is very polite, shy and quiet, not too tall or too short. She majored in sculpting. She was always wearing a beret top and yellow jumpsuit as work clothes. Her hair was always sticking out on either side of her face, giving it a cute look. Most art college students don't come to their practice room until the afternoon. However, she arrives at her practice room at 8 o'clock every morning to start work. She and I started working at 8 am and became friends. Another thing we have in common is that we both don't speak English well. However, strangely, we had no problem communicating at all.

When I first saw her work, I was amazed. An Asian woman was rubbing the man's genitals made of human-size scale cement with her hands. Oh, no, what is that? I went closer and looked at her work. When I viewed it

from the front, it was a man's penis, and from the back, it was a woman's vulva. How did this happen? I was surprised and asked her and she said that she had cast her vulva with her buttocks facing upwards. It is a sculpture made by casting the buttocks and the entire genitals, so it looks like male genitalia from the front and female genitalia from the back.

At the institute, she was famous. From a distance, the work was reminiscent of an oriental stone pagoda. Many professors introduced her work to everyone who visited the school. Americans liked her work, thinking that it symbolized the Buddhist stone pagoda were people who wanted to have children pray in the East and interpreted it as a double meaning of a stone pagoda made of male and female genitals. By the way, when she did her work, she worked with a small model of the male penis cast in cement right next to her. Her work is also interesting, then the small-sized male penis was even more interesting. I asked one day, why is this always working with next to it? Then she said that she felt comfortable having it by her side and that it worked well. I didn't understand it, but I thought it was because she is such a unique person. Then one day she turned her face white. She was looking for something. She came to me and she asked if I hadn't seen the little man's penis that she had always had by her side. Someone stole it while she was away for

a while. At that time, it was impossible to find out who took it because the practical room was a place where any student would come and go. After that, she made a new one and put it in her locker whenever she left the place and locked it.

She especially liked Korean food. I lived in a dormitory inside the school, and she lived in a dormitory outside the school. Since she was a student, she didn't have enough money, so she ate half of the breakfast from the dormitory, packed up the other half, and ate it for lunch. When I asked if she was hungry, she said it was okay. She would collect lunch money and eat Korean food on the weekend. It was her great pleasure to collect lunch money for a week and go to a Korean restaurant on Friday evening to eat. Korean food is really expensive in America. One day, she envied me, saying that I would like to be Korean. When I asked why, she said, "You can eat Korean food every day." It was an answer I had never thought of. What was too natural to me was very special to her.

She always talked about her time in Japan and her boyfriend. She said that she thought her work was strange in Japan, thus she came to the United States to study. She said she wanted to see her boyfriend. Of course, I thought she would miss her boyfriend because he was in Japan.

One day, she showed me a picture of her boyfriend and smiling broadly that he had sent her a gift and a photo. I fainted the moment I saw the picture of her boyfriend. Since she was in her 20s, I thought her boyfriend would be her age, but in that photo, a man In his mid-60s was sitting on a park bench, naked and smiling. Turns out, he was a famous Japanese sculptor. It was just a shock.

As such, there are so many stories with her. She was much younger than me at the time, but in many ways, she was my 'elder sister'. After that, I moved to the school. She would say hello to each other with postcards from time to time. Next year, it was around the Christmas season. Her gift arrived in my mailbox. At that time, it was winter vacation, so most of the students went home, and the remaining few friends gathered in the dormitory to prepare dinner. When I unwrapped the gift that arrived, it was a pretty Christmas card and a videotape. After dinner with my friends, we sat around and played a videotape with anticipation and curiosity. However, when the video started, I was so surprised and embarrassed. It was a porno tape. It was so shocking at the time, but in retrospect, she was 'consistent'.

사랑에 대하여

–

펠릭스 곤잘레스 토리스
Felix-Gonzales Torres

이번주에 펠릭스 곤잘레스가 강연을 온다며 교수가 흥분하여 공지한다. 난 처음 들어보는 작가이다. 그럴 수밖에 없는 것이 미국에 온 지 채 1년도 되지 않아 미술계에 어떤 작가들이 활동하고 누가 유명한지 하나도 모르는 상태라 그런가 보다 하며 여느 때와 마찬가지로 별 감흥없이 듣고 있었다.

펠릭스의 강연 날이다. 시카고 미술대학 강연장에는 여느 때와는 달리 학생들과 일반인들로 꽉 차 있었다. 한 귀퉁이에 간신히 자리를 잡고 앉았다. 속으로 이렇게 중얼거리며… '뭐, 유명한 사람이 한둘인가'.

시간이 되어 등장한 펠릭스 곤잘레스를 보고는 눈이 번쩍 뜨였다. 아니 뭐지?? 첫 인상이 너무 잘생긴데다가 다부지고 멋진 체격에 놀랐다. "저렇게 잘생긴 사람이 작가라니…"라는 감탄이 충분히 나오는 외모였다. 외모도 그러려니와 목소리까지 좋았다. 그때까지는 잘 몰랐다. 작가들이 일반인들과 외모에서 약간의 차이가 있다는 것을…

그는 1957년생 쿠바 출신 이민자로 뉴욕에 살며 활동하고 있었다. 드디어 간단한 소개에 이어 펠릭스의 강연이 시작되었다. 그의 작품은 대부분 설치와 오브제로 현대미술에서는 일종의 개념미술에 속한다. 그날 강연의 분위기에 입도된 기억이 지금도 생생하다. 강연이 끝나자마자 나도 모르게 물개박수를 치고 있었다. 그의 강의는 그렇게 내 기억 속에 남았다.

그런데 2년 후, 1996년 그가 세상을 떠났다는 기사가 났다. 너무도 놀랐고 충격이었다. 그렇게 건장하고 잘생긴 작가가 에이즈로 사망이라니, 도무지 믿어지지 않았다. 그 해 시카고 미술대학 강연은 펠릭스 곤잘레스의 거의 마지막 강연이었던 것이다.

펠릭스 곤잘레스의 작품은 대부분이 동성애자로서의 사랑과 연인에 관한 내용이다. 그만이 가진 아주 섬세한 사랑에 대한 느낌과 감정을 작품으로 제작한다. 가장 인상 깊었던 작품은 〈무제 완벽한 연인들/ Perfect Lovers〉, 1991년 작품이다. 이 작품은 똑같은 벽시계 2개를 나란히 걸어 놓은 작품이다. 나란히 걸어놓은 벽시계의 시침과 분침이 똑같이 돌아간다. 이 작품은 그의 연인 로스가 에이즈로 투병하던 시기에 제작된 작품이다.

똑같은 두 개의 벽시계를 구입하여 건전지를 새로 낀 후에 벽에 나란히 걸어 놓는다. 처음에는 두 시계의 시침과 분침이 나란히 간다. 그

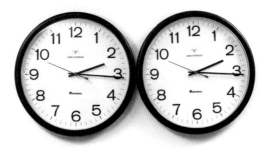

펠릭스 곤잘레스 토리스 Felix Gonzales Torres (1957-1996)_Untitled (Perfect Lovers)_1991
©PinchukArtCenter

러나 시간이 지날수록 두 시계의 시침과 분침이 서서히 달라지며 결국에는 밧데리가 먼저 다 된 시계가 멈춘다. 이 작품은 서로 사랑해서 공유했던 시간처럼 처음에는 같이 시간을 보내 사랑을 하지만 결국에는 하나가 먼저 멈춘 시계처럼, 연인의 삶과 죽음도 이와 같음을 암시하는 작품이다.

흥미로운 것은 이 작품은 특별히 어렵고 복잡하게 비싼 작품을 구입하지 않고도 누구나 그의 작품을 구입하여 즐길 수 있다는 점이다.

이 작품을 갖고 싶은 사람은 누구나 벽시계를 구입하여 설치 조건에 맞춘 후 그의 작품증명서만 받으면 〈무제^{완벽한 연인들/perfect lovers}〉을 구입하게 되는 것이다.

그는 이 작품의 제작하면서 그의 연인에게 아래와 같은 편지를 남겼다.

Lovers , 1988
Don't be afraid of the clocks, they are our time, time has been so generous to us. We imprinted time with the sweet taste of victory. We conquered fate by meeting at a certain TIME in a certain space. We are a product of the time, therefore we give back credit were it is due : time.
We are synchronized, now and forever.
I love you. _ letter from Felix Gonzales-Torres to Ross from 1988.

1998년, 나의 연인에게
시계를 두려워하지 마. 그건 우리의 시간이고, 언제나 시간은 우리에게 너그러웠어. 우리는 승리의 달콤한 맛을 시간에 아로새겼지. 우리는 특정 공간에서 특정한 '시간'에 만나 운명을 정복했어. 우리는 그 시간의 산물 이기에 때가 되면 마땅히 갚아야 해. 우리는 시간을 함께하도록 맞춰졌어. 지금 그리고 영원히.
사랑해.

펠렉스 곤잘레스 토리스 Felix Gonzalez Torres(1957-1996)_Untitled(Portrait of Ross)_1991
©Henskechristine

또한 〈무제-내사랑로스untitled-Portrait of Ross, 1991〉, 작품은 그의 연인 로스 에이콕이 에이즈에 걸리기 전에 건강했을 때의 몸무게인 79.3kg인 무게의 사탕을 전시장에 한껏 쌓아 두어 전시를 했다. 이 사탕 작품은 관객들이 전시장에 와서 자유롭게 만질 수 있고, 먹고, 가져갈 수 있도록 했다. 사탕을 관객들이 가져가면 아무 일 없었다는 듯이 다시 79.3kg만큼 사탕을 쌓아 놓았다.

이 작품은 비록 로스의 육체는 사라지고 없지만, 전시된 사탕을 통해 로스의 생명력을 가지게 된다. 관객들이 사탕을 먹으면서 그들에게 로스의 달콤함이 전달해지기를 원했던 것이다.

미국에서 작업을 하다 가끔 라디오 방송을 틀어 놓고 들을 때였다. 프로그램 자체가 사람들의 고민을 듣고 같이 생각해 주고 고민을 해결해 주는 프로그램이 있었다. 생각해 보니 내가 왜 그 방송을 즐겨 들었는지 기억이 잘 나지는 않는데, 지금까지 기억나는 에피소드가 있다.

미국도 한국과 마찬가지로 가정문제가 가장 큰 고민이다. 어떤 부인이 방송국에 전화를 걸어 남편이 바람이 나서 집에 들어오지 않는다며 고민을 이야기한다. 그런데 문제는 상대방이 여자가 아니라 남자라는 것이다. 그 여자는 긴 한숨과 흐느낌으로 간신히 말을 이어가면서 고민을 털어 놓았는데, 상담자의 말이 지금도 기억에 생생하다. 남편이 여자랑 바람이 났으면 해결책이 있지만, 남편이 남자랑 바람이

났다면 해결책이 없다는 것이다. 남편이 어떤 방법을 써도 부인에게 돌아오지 않을 것이라는 상담사의 답변이었다. 방송을 무심코 흘러듣다가 '상대가 남자라면 돌이킬 수 없다'는 말이 내 귀에 꽂혔다. 그렇구나. 어쩌면 내가 한 번도 생각해 보지 않았던 세계가 또 있다는 것을 알게 된 순간이었다.

펠릭스의 연인에 대한 사랑이 담긴 작품을 보고 있으면 그 라디오 방송 상담 내용이 떠오른다. 이제는 일반인들의 이해도가 커졌지만 별 생각없이 동성애자를 색안경을 끼고 보거나 잘못되었다고 보는 것이 '잘못'이라는 것을 깨닫게 된다. 펠릭스 곤잘레스의 작품에서 '사랑'은 이토록 아름답고 절절할 수가 없다. 살다 보면 인생에 한 번쯤은 경험하게 되는 특별한 감정인 사랑만큼 중요한 것이 없는 시절이 있다. 현대미술에서 사랑이라는 주제로 이렇게 기막힌 작품이 나오게 된 것은 그가 그만큼 연인을 사랑해서가 아닌가. 문득 떠오르는 사랑과 연인에 대한 아름다움을 그린 명화들 중에 클림트의 〈키스〉 같은 그림과는 또 다른 사랑에 대한 표현이다. 펠릭스 곤잘레스의 작품은 언뜻 보면 무엇을 표현했는지 모를 수도 있지만, 알고 보면 절절한 사랑의 감정을 품고 있는 작품이다. 인간이 한 인간을 순수하고 완벽하게 사랑했을 때만 나올 수 있는 최고의 걸작을 남겼다.

About Love_ Felix-Gonzales Torres

The professor announces, excitedly, that Felix Gonzalez will be giving a lecture this week. What was inevitable was that less than a year after I came to the United States, I had no idea which artists were active in the art world and who was famous. That's why, I said, and, as usual, was listening without much interest plus inspiration. Felix's lecture day. The lecture hall of the Chicago Institute of the Arts was filled with students and ordinary people as usual. I managed to get a seat in a corner and sat down. I muttered to myself like this... 'Well, there are so many famous people, isn't it special to be famous'.

When I saw Felix Gonzalez, who appeared in time, my eyes widened. Oh, my! My first impression was that he was good-looking. I was surprised by his resilient and handsome outlook. His appearance was enough to make me admire that such a good-looking person is an artist. He looked good as well as his voice. I didn't know that until then. Artists have

some differences in appearance from ordinary people. He was a Cuban immigrant born in 1957, living and working in New York.

Finally, following his brief introduction, Felix's lecture began. Most of his works are conceptual installations and objects, then in contemporary art, they belong to a kind of conceptual art. I still vividly remember being overwhelmed by the atmosphere of that lecture. As soon as the lecture was over, I was clapping the seals without realizing it. His lectures remain so touched in my memory.

Two years later, an article was published that he had passed away in 1996. I was so surprised and shocked. It was hard to believe that such a strong and handsome artist died of AIDS. That year's lecture at the Art Institute of Chicago was almost the last public lecture of Felix Gonzalez.

Most of Felix Gonzalez's works are about love and multiple meaning as a homosexual. He produced his very delicate feelings and emotions for love into his works. The work that impressed me the most was <Untitled (Perfect Lovers)> in 1991. This work is a work of placing two identical wall clocks side by side. The hour and minute hands of the wall clocks hung side by side rotate in the same way. This work was made while his lover Ross was battling AIDS. The installation conditions are interesting. Buy

two identical wall clocks, put new batteries on them, and hang them side by side on the wall. At first, the hour and minute hands of both watches go side by side. However, as time passes, the hour and minute hands of the two watches gradually change, eventually the watch that has run out of batteries stops first. This work suggests that the life and death of a lover are the same, like the time they shared because they loved each other.

Interestingly, anyone can purchase and enjoy his work without having to purchase particularly difficult and complicatedly expensive works. Anyone who wants to own work can purchase a wall clock, meet the installation conditions, receive his work certificate, and then purchase his work untitled (perfect lovers).

He wrote the following letter to his lover while making this work.

Lovers,1988
Don't be afraid of the clocks, they are our time, time has been so generous to us. We imprinted time with the sweet taste of victory. We conquered fate by meeting at a certain TIME in a certain space. We are a product of the time; therefore, we give back credit where it is due: time.
We are synchronized, now and forever.

I love you. _ letter from Felix Gonzales-Torres to Ross from 1988.

Furthermore <Untitled (Portrait of Ross in LA) _ The work was exhibited by stacking candy weighing 79.3 kg, the weight of his lover Ross Acock when he was healthy before AIDS. This candy piece allowed the audience to come to the exhibition and freely touch, eat, and take away. When the audience took the candy, they piled up 79.3 kg of candy again as if nothing had happened.
In this work, Ross's body is not disappearing, but Ross's vitality is gained through the candy. The audience wanted to convey the sweetness of Ross to them as they ate the candy.

It was a time when I was studio working in the United States and occasionally listened to radio broadcasts. There was a program that listened to people's concerns, thought together, and solved their problems. Come to think of it, I can't remember why I enjoyed listening to that show, but there is an episode that I can remember so far. In the United States, like in Korea, family problems were the biggest concern. A woman calls the radio station and tells them her worries, saying that her husband is having an affair and doesn't come home.
The problem is that the other partner is a man, not a woman. With her

long sighs and sobs, they managed to carry on with her anguish, and the counselor's words are still vivid in my memory.

If the husband has an affair with a woman, there is a solution, but if the husband has an affair with a man, there is no solution. The counselor replied that the husband would not return to his wife by any means. They said there was no turning back. As I listened to the broadcast involuntarily, the words, 'If the partner is a man, he doesn't come back. Maybe it was the moment when I realized that there was another world I had never thought of.

Watching Felix's work of love for his lover reminded me of the radio broadcast consultation. Now, even though the general public has a better understanding, they come to realize that it is wrong to look at homosexuals with a prejudiced eye. In Felix Gonzalez's work, 'love' is so beautiful and indescribable. There are times in life when nothing is more important than love, a special emotion that one experiences at least once in one's life. The reason why such amazing works are being produced under the theme of love in contemporary art is that he loves him so much. Famous paintings depicting the beauty of love and lovers come to mind. It is an expression of love that is different from Klimt's Kiss-like paintings. At first glance, you may not know what it is expressing, but when you get

to know it, it is a work that contains a desperate feeling of love. He left behind the greatest masterpiece that can only come from a human being in pure and perfect love.

가브리엘

가브리엘은 20대 중반으로, 갓 대학을 졸업하고 대학원을 왔다. 하얗고 갸름한 얼굴에 눈이 크고, 풍성하고 긴 갈색의 곱슬머리, 바짝 마른 몸매에 키가 무척 컸다. 얼굴이 그다지 예쁜 것은 아니지만 그녀는 독특한 매력을 지니고 있다. 성격이 좋고 싫은 것이 확실하며 옳고 그른 것도 분명하여, 어디서나 의사 표현을 확실히 했다. 큰 목소리에 말투는 여성스러운 면과는 거리가 멀었지만 아주 소심하고 여린 부분도 많아 그녀를 자세히 알수록 독특한 매력에 끌리게 된다.

그녀는 맥주와 커피를 좋아했다. 늘 내스튜디오에 와서 커피 한 잔을 하며 이야기를 나누곤 했다. 어느 날 그녀의 집에 초대받아 갔는데, 냉장고 안에 오직 맥주, 커피, 베이글, 과일만 있는 것을 보고 놀랐다. 그리고 생각하니, 그동안 그녀가 제대로 음식 먹는 것을 본 적이 없었던 듯하다. 물어보니 그녀는 음식을 거의 먹지 않는다고 했다. 필드트립fild trip으로 런던에 갔을 때도 열흘 동안 여행하는데 그녀가 제대로 식사를 한 걸 본 적이 없다. 특히 비행기 안에서 주는 음식엔

손도 대지 않았다. 베이글과 과일, 커피, 맥주 그리고 담배가 그녀가 먹는 음식의 전부였다. 특히 담배를 많이 피웠다. 그녀는 작업할 때면 늘 담배를 물고 작업을 하곤 했다.

그녀는 오후쯤 되면 언제나 내 작업실을 방문했다. 매주 크리틱과 작업 이야기, 오늘 있었던 일 등을 이야기하곤 했다. 때론 당시 몇 안 되는 한국 친구들이 스튜디오에 와서 한국말을 하고 있으면 알아듣지도 못하면서 옆에 조용히 앉아 우리가 이야기하는 것을 듣기도 했다.

그녀는 다른 미국 친구들과는 조금 달랐다. 미국은 예술대학에 온 학생들이 - 모두는 아니지만 - 많은 미국의 대학생들이 그렇듯이 생활이 어려웠다. 그래서 아르바이트를 하거나 경제적으로 빠듯한 생활을 하는데, 가브리엘은 경제적으로 많이 여유로워 보였다. 다른 학생들은 기숙사에 사는 반면 그녀는 학교 근처의 아파트에 살고, 차도 학생 신분으로는 좋은 차를 타고 다녔다. 포드 레인저 종류의 차였는데, 뒤칸에 짐이나 작업 재료를 쉽게 운반할 수 있는 큰 차였다.

매번 크리틱 때마다 그녀는 나를 지지해 주고, 나의 작업을 흥미로워했다. 크리틱은 작품을 제작한 후에 작품에 대하여 토론을 갖는 시간이다. 토론은 매번 형식이 달랐지만, 일단 본인이 어떤 생각으로 작품을 제작하였는지에 대하여 설명을 하고, 다른 학생들이 질문을 하

며, 작품에 대하여 분석을 하는 시간이다. 사실 이 시간은 대학원 수업에서 가장 중요하면서도 긴장되는 시간이다. 쉽게 말하자면 작품에 대하여 평가받는 것이다. 교수의 관할 아래 어떻게 작품을 보아야 하는지, 다른 학생들은 작품 보고 토론하는 능력을 기우고, 작품을 평가받는 입장에서는 자신의 작품에 대하여 어떻게 설명해야 하는지, 작품이 얼만큼 소통이 되는지 등을 알 수 있는 중요한 시간이다.

　보통 크리틱은 아침 8시부터 시작된다. 매주 한두 명씩 크리틱 스케줄을 정하여 발표와 평가를 받는다. 한두 달에 한 번씩은 크리틱을 한다. 스케줄 표를 크리틱 룸에 붙여 놓으면 대학원생들이 각자 원하는 날짜를 적는다. 이것은 표면적으로는 아주 자율적으로 보이나 사실상은 그렇지가 않다.
　미국 대학원에서 느낀 점은, 한국에서는 공부를 할 때 교수에게서 무엇을 배운다는 느낌이 강했는데, 미국은 학생들이 자율적으로 공부하도록 독려하는 것이다. 따라서 학생이 제대로 못하거나 문제가 있으면 교수가 아니라 동료들이 말하는 것이다. 당시는 이런 교육 환경이 낯설었기 때문에 미국의 교육 시스템이 놀라웠고, 도움이 많이 되었다.

　방학 때는 학생들은 모두 집으로 돌아간다. 따라서 학교가 텅 빈다. 나는 거의 학교 근처나 주변에 머무르고 있었다. 또한 겨울방학은

아주 짧기에 더더욱 학교와 기숙사를 왔다갔다하고 있었다. 미시간의 겨울은 무척이나 춥다. 필라델피아가 집인 가브리엘도 학교에 머물면서 작업을 하고 있었다. 그날은 크리스마스 날이었다. 크리스마스라 마음이 들떠 있던 나는 우연히 학교에 갔는데 가브리엘이 밤 늦게 작업을 하고 있었다. 가브리엘의 스튜디오로 가서 그녀에게 크리스마스 날인데 같이 나가서 놀자고 했다. 그녀는 예수 탄생과 자기는 관련이 없다며, 오히려 새해 첫날을 맞이하여 저녁을 같이 하자며, 태연히 작업을 하는 것이었다. 그녀의 뜻밖의 말에 놀랐다. 교회에 다니지도 않으면서 크리스마스만 되면 들뜬 마음에 어디선가 친구들과 어울려 노는 것을 당연하게 생각한 나를 돌아보게 되었다. 나중에 알았지만, 가브리엘은 유태인이었다.

현대미술 교육은 전공에 상관 없이 작품을 하는 장점이 있다. 따라서 원하는 재료와 방법에 구애를 받지 않는다. 가브리엘은 공구로 무언가를 만드는 것을 좋아했다. 그녀의 작업실에 들어서면 마치 건축재료상에 온 것처럼 여러 가지 공구가 완벽하게 일렬로 구비되어 있었다. 그녀는 끊임없이 여러 가지를 실험했다. 완벽을 추구하는 그녀의 성격으로 작업은 아주 더뎠다. 그녀는 보통 정오가 넘어서 학교에 온다. 아침 일찍 작업을 시작했던 나는, 그녀가 정오가 넘어 나오는 것이 너무 이상했지만 그녀는 매일 새벽 2시까지 규칙적으로 작업을 했다.
한번은 그녀가 라텍스로 작업을 하고 있었다. 라텍스는 피부와 같

은 재질로 에바 헤세 이후로 많은 작가들이 작품에 도입을 하던 재료다. 어떻게 사용하느냐에 따라 결과가 다양하게 나온다. 따라서 작품을 만들기 전에 실험을 거치는 것은 당연한 순서이다. 그녀가 오랜 시간 신험을 거쳐 라텍스로 기른 긑은 오브세글 만들있다. 복늑한 섯은 커튼 중앙 아랫부분에 본인의 눈을 캐스팅하여 두 눈이 감겨져 있는 커튼을 만든 것이다. 커튼을 치면 두 눈이 감긴 게 나타나 너무 아름다웠고, 아이디어가 기발했다.

하지만 크리틱을 한 후에 그녀는 그 작품을 바로 폐기해 버렸다. 너무 좋은 작품이라 아쉬움과 버리는 과감함에 놀랐던 나는 왜 좋은 작품을 폐기하느냐고 물었다. 그녀는 작품이 변질되기 때문에 오래가지 못하니 폐기한다고 했다. 그 후 그녀는 여러 가지 재료로 작품을 시도하더니 마지막에는 나무를 가지고 작업하기 시작했다. 나무의 옹이 부분이나 특별히 자국이 있는 부분만을 잘라서 그것을 연결하고 붙이는 작업을 시작했다. 그녀가 나무를 모으고 작업을 하는데 정말 너무 더뎠다. 매일 같이 규칙적으로 작업을 하는데 스튜디오에 가 보면 해 놓은 게 없는 듯 보였다. 그렇게 대학원 2년의 시간이 흘렀다. 그녀의 작업 과정만을 오랫동안 지켜본 나는 그녀가 어떤 작품을 만들지 정말 궁금했다.

솔직히 작품을 할 때 성격이 급했던 나는 바로 결과가 나오는 작업을 했다. 바로 결과가 나오지 않으면 궁금해서 재료와 그 작품이 얼마

나 오래 갈지는 생각하지 않고 작업을 했다. 한국에서의 학교 생활을 돌이켜보면, 가끔은 과제제출 바로 전날 밤샘 작업을 하여 완성한 작품으로 평가받던 습관이 남아 있었다. 또 하나 깨달은 것은 내가 경험한 외국 학생들은 한국 학생들처럼 밤을 새워도 금방 작품을 완성하지 못한다는 것도 알았다. 과제 평가 전날 하룻밤 새에 뚝딱 커다란 작품을 만들어 내는 능력은 한국 학생들만이 가진 특별한 능력이라는 것도 알게 되었다. 장점은 빠르게 한다는 것인데, 단점은 그만큼 허술하다는 것이다. 빠르게는 만들지만 재료와 방법적인 면이 경우에 따라 시간이 지나면 문제가 생길 수도 있다.

　반면에 달팽이처럼 천천히 가지만 아주 정교하고 치밀하게 작품을 만드는 가브리엘의 작업 방법은 신선하고 놀라웠다. 졸업 전시에 가브리엘은 2년 동안 딱 한 점의 완벽한 시리즈 작품을 만들어 냈다. 대학원 기간 내 거의 2년 동안 한 점의 작품을 제작한 것이다. 그녀의 작품은 나무를 변형하여 만든 오브제였는데, 보기에도 완벽하고 단단해 보였다. 얼핏 봐도100년은 끄떡 없을 것 같았다. 그녀의 치밀한 작업 태도는 많은 것을 느끼고 깨닫게 만들었다. 유태인의 특별함과 많은 유대인들이 왜 그렇게 세계를 장악하고 놀라운 사람이 많은지, 가브리엘을 통해서 알게 되었다. 그녀는 달랐다.

Gabriel

Gabriel, in her mid-20s, just graduated from college and went to graduate school. With her white, slender face, big eyes, thick, long brown curly hair, and skinny body, she was very tall. Although her face is not much beautiful, she has a unique charm. She was sure to like and dislike, right and wrong. Whatever she did, she was sure to express herself. Her loud voice and her tone of voice are far from her feminine side, but she has a very timid and tender side, consequently, the more you get to know her, the more you are drawn to her unique charm.

She liked beer and coffee. She would always come to my studio and chat over a cup of coffee. One day I was invited to her house and surprised to see that in the refrigerator she had only beer, coffee, bagels, and fruit. I thought I have never seen her eat properly. When I asked, she said she seldom eats her food. When we went to London on a graduate school field trip, we traveled over 10 days. I never saw her full meal. She especially

never touched the food on the plane. Only bagels and fruit, coffee, beer, and cigarettes were all her food. She smoked a lot. Especially when she was working in her studio, she always smoked and used work.

She always visits my studio in the afternoon. She used to talk weekly with critiques and work stories, what happened today...etc. Sometimes, when a few Korean friends came to my studio and talked to them about the time we were speaking Korean, she could not understand, but sat quietly next to us and listened to talking.

She was a little different from other American friends. In America, not all of the students who came to art colleges were, but like many American college students, life was humble. While working part-time or living a tight economic life, Gabriel seemed financially relaxed. She lives in an apartment near the school, while the other students live in a dormitory, and her car is also good for her student status. It was a Ford Ranger type of car. It was a car that could easily transport luggage and work materials in the rear compartment.

At every critique, she supported me and made my work interesting. Criticism is a time to discuss the work after making it. Although the format of the discussion was different each time, it is a time to explain how I

created the work, and then ask other students questions and analyze the work. This is the most important and stressful time in graduate classes. Simply put, it is about being evaluated for work. Under the jurisdiction of the professor, other students develop their ability to see and evaluate works, and in the position of being evaluated, we can learn how to explain our work, how well the work communicates, and so on. It's an important time.

Critics usually start at 8 am. For each couple, 1-2 people set a critical schedule, and receive presentations, discussions, and evaluations. I have critique discussions once or twice a month. If I put the schedule in the critique room, graduate students can write down the dates they want. On the surface, it seems very autonomous, but in reality, it is not.

What I felt in the US was that when studying in Korea, there was a strong feeling of being taught something by a professor, but the US encourages students to study. Therefore, when a student is not doing well or there is a problem, it is the colleagues, not the professor, who speak up. At that time, I was unfamiliar with such an educational environment. On the one hand, the American education system was real helpful.

During vacation, all students go back home. The school is empty. I

was mostly staying near or around the school. The winter break was very short. Winters in Michigan are very cold. Gabriel, who lives in Philadelphia, was also at school and working. That day was Christmas Day. I was very excited because of Christmas. I happened to stop by to school that afternoon. Gabriel stayed alone until late at night, working. I went to her studio and asked her to go out and play on Christmas Day. She said that she had nothing to do with the birth of Jesus. She would rather have dinner out together on the first day of the New year. I was surprised by her unexpected speaking. I looked back at myself, who didn't even go to church. I was used to hanging out with friends in the excitement of Christmas. As I later found out, Gabriel was Jewish.

Contemporary art education has the advantage of being able to work regardless of major. Therefore, it is not limited by the desired material and method. Gabriel loved making things with tools. When I entered her studio, the tools were lined up perfectly, as if she had come from building material. She constantly experimented with various things. With her perfection-seeking personality, her work was much slower. She usually comes to school around noon. I started working early in the morning. It was very strange for her to come out around noon, but she works regularly until 2 am every day.

One day she was working with latex. Latex is a material similar to human skin. Many artists have introduced it to their works since Eva Hesse. Depending on how you use it, the results will vary. Therefore, it is a natural order to go through an experiment before starting work. After a long time of experimentation, she made a curtain-like object out of latex. What is unique is that she cast her own eyes in the lower center of the curtain to create a curtain with both eyes closed. It was so beautiful to see both eyes closed when the curtains were pulled. The idea was ingenious.

 After the critique, she discarded the work right away. I was surprised because it was such good work by her boldness. I asked why the work was discarded. She said that the work would not last long because it would deteriorate.

After that, she tried to work with various materials. Finally started working with wood. She bought a lot of wood, cut only the knots or specially marked parts of the tree, and started working on connecting and gluing them together. It took a long time for her to gather the trees and do her work. She works regularly every day. When I go to the studio, it seems that nothing has been done. Two years of graduate school passed. After watching her process of work for a long time, I was really curious to see

how she would end up with her work.

To be honest, when I was working, I was in a hurry, therefore I did the work that showed the results right away. I was curious if the results did not come out immediately. At that time, I worked without deep thinking about the materials and how long the work would last. Looking back on my school life in Korea, a long time ago, I had a habit of sometimes working all night the night before submitting assignments besides being evaluated as completed work. Another thing I realized is that the foreign students I have experienced, like Korean students, are could not able to finish their work as soon as they stay up all night. I also learned that the ability to create a large task overnight is a special ability unique to Korean students. The interesting thing is that the advantage is that it is fast, but the disadvantage is that it is sloppy. It is made quickly, but in some cases in terms of materials and methods, problems may arise over time.

On the other hand, Gabriel's method of working slowly and meticulously like a snail was fresh and surprising. In her graduation exhibition, Gabriel produced just one complete series of works in two years. She produced one piece of work in nearly two years during her graduate school years. Her work was an object made by transforming wood. It looked perfect and solid. At first glance, her finished work seemed to be unstoppable for

100 years. I felt and realized a lot about her meticulous attitude to work. Through Gabriel, I came to know the specialty of the Jews and why so many Jews took over the world and there were so many amazing people. she was different.

내게
가족이란

　크리틱 날이다. 학기 초, 긴 곱슬머리의 남미에서 온 예쁜 여학생이 조용히 앞에 나와 작품에 대하여 설명을 시작했다. 예술가로서 '인생'이라는 여행을 떠나는 설정이다. 짐을 싼다. 여행에 필요한 목록에 따라 여행 가방을 꺼내 놓고 짐을 꾸린다. 행복, 목표, 친구 등등, 목록을 가방에 차례로 넣기 시작한다. 마지막에 그녀는 '가족'에 대하여 고민한다. '가족'을 여행 가방에 넣어야 하는가이다. 한참 고민하다 끝내 여행 가방에서 '가족'을 뺀다. 예술가로서 '가족'은 부담이 된다는 것이 핵심이다. 가끔 그녀의 작품 생각이 난다.

　최초의 인류 수메르인의 기록을 보면 인간으로 태어나서 가장 행복한 일은 '결혼'을 하는 것이다. 그리고, 결혼보다 더 기쁜 일은 '이혼'이라고 한다. 그 당시 결혼과 이혼에 대하여 이렇게 생각하고 있다는 것에 놀랐다.

　카프카의 소설 『변신』은 가족에 대한 생각을 완전히 다른 관점으로 보게 한다. 과연 가족이란 낭만적으로 좋기만 한 관계인가에 대한 질문을 하게 된다. 누구보다 가깝기에 괴로울 수도 반대로 그만큼 좋

을 수도 있는 것이 가족이라는 관계다.

　우리 집은 대가족이었다. 아버지는 종갓집 맏아들에 할머니를 모시고 사셨고, 난 1남 3녀의 셋째 딸이다. 나는 결혼을 하지 않았다. 특별히 이유는 없지만, 그닷 관심이 없었다. 작가로서의 삶도 벅찬데, 결혼까지는 생각하지 못했다. 주변 작가 친구들도 결혼하지 않은 사람이 많다. 다시 생각해 보니, 결혼하고 돌아온 사람이 더 많다. 가족에 대한 생각은 매우 긍정적이다. 부모님은 연세가 많지만 아주 건강하시다. 아버지는 90이시지만 매일 산에 가시고 텃밭을 가꾸신다. 우리 가족은 자주 모여 식사를 같이 한다. 화목하다. 부모님이 언니와 동생을 만들어 주셔서 외롭지 않은 삶을 살게 되어 감사하다. 만약에 외동딸로 혼자였다면, 생각하고 싶지 않을 정도로 외로웠을 거란 생각이다.

　90년대 후반에 미국 내 비행기 안에서의 일이다. 당시 우리나라에 IMF가 터진 직후라 전세계 뉴스로 보도되었다. 우연히 비행기 옆자리에 미국 대학교수가 앉아 이야기를 나누게 되었다. 그는 우리나라의 현재 상황을 걱정하며 한 가지 궁금한 게 있다며 물어본 내용은 이랬다. 지금 한국의 가족 형태가 어떠냐는 것이다. '이혼율이 어떠냐, 이혼을 많이 했느냐?' 당시는 그닷 이혼이 많지 않았다. 그렇지 않다고 했더니, 아주 다행이라고 했다. 그렇다면 한국은 다시 일어설 것이다. 만약에 이혼으로 가족의 형태가 붕괴되면 국가가 어려워진다고 했다.

가족은 국가를 구성하는 가장 기본적인 단위다. 어느 나라이든 가장 기본 단위인 가족이 붕괴되고 이혼율이 급증하면 사회와 경제가 쉽게 무너진다는 그의 말이 지금도 기억에 남아 있다.

Family means to me

It's a critique day. At the beginning of the semester, a pretty girl from South America with long curly hair came to the front quietly and began to explain her work. She is set to go on a journey called 'life' as an artist. will be packing. She takes out her suitcase and packs it according to her travel list needs. She starts to put happiness, goals, and friends. etc. into your bag one after the other. In the end, she thinks about 'family'. Should I put 'family' in my suitcase? After thinking for a while, she finally removes 'family' from her suitcase. As an artist, the key point was that 'family' was a burden. Sometimes I think of her work.

According to the records of the first human Sumerians, the happiest thing to be born as a human is to get married. And, it is said that 'divorce' is more joyous than marriage. At the time, I was surprised that they thought this way about marriage and divorce.

Kafka's novel <The Metamorphosis> makes me think about the family from a completely different point of view. I was asked the question of whether a family is just a romantic relationship. Being closer than anyone else can be painful, and conversely, it can be just as good as a family relationship.

Our home was a large family. My father lived with his grandmother as the eldest son in the family. I am the third daughter of 1 boy and 3 girls. I am not married. There was no particular reason, but I wasn't interested. Life as an artist is daunting, although I didn't even think about getting married. Many of my close friends are also singles. Come to think of it, many friends come back after getting married. My idea of the family is very positive. My parents are old, then they are very healthy. My father is over 90 years old, but he goes to the mountains every day and takes care of the garden. My family often gets together. I am grateful that my parents made me older sisters and a younger brother so that I can live a life that is not lonely. If I had been alone as the only daughter, I think I would have been so lonely that I don't want to even think about it.

It happened in the past on a plane in the United States. At that time, Korea was reported in news around the world right after the outbreak of

the International Monetary Fund (IMF). By chance, an American university professor sat down next to me on the plane and had a conversation. He was concerned about the current situation in my country and asked one question. What is the current family structure in Korea? 'What's the divorce rate, how many divorces did you get?' At that time, there were not many divorces. When I said no. He said he is very fortunate that the divorce rate in Korea is not high. Then Korea will recover again. He said that if the family collapsed due to divorce, the country would be in trouble. The family is the most basic unit of society. His words that society and economy easily collapse when the divorce rate rises in any country are still strongly in my memory.

관객에게 작품으로 휴식을 주는
앤 해밀턴
Anne Hamilton

90년대 시카고 미술대학에 있을 때의 일이다. 늘 사용하던 강연장이 아닌 오디토리엄 대 강의실이었다. 보통의 강의실보다 두 배나 큰 장소이다. 이곳에서 강연이 있다는 것은 그만큼 인지도가 있는 작가가 왔다는 의미다. 그날도 역시 캐스팅 작업으로 분주히 석고를 뜨다가 작업복을 입고 이슬렁거리며 별 기대없이 저녁을 먹은 후에 7시부터 있는 강의 시간에 맞춰 오디토리엄 대 강의실로 갔다. 강의실에 들어선 순간 깜짝 놀랐다. 학생들뿐만이 아니라 어디서 왔는지 일반인들까지 오디토리엄이 꽉 차 있었다.

간신히 자리를 잡고 앉아 강연이 시작하길 기대했다. 조금 있으니 불이 꺼지고, 앤 해밀턴이 소개되었고, 강연이 시작되었다. 80년대부터 활동하여 유명한 앤 해밀턴은 오하이오에서 설치미술을 하는 작가이다. 보통 유명해지면 뉴욕이나 엘에이 등 큰 도시로 옮기는데, 앤 해밀턴은 고향인 오하이오에 머물면서 활동하고 있다. 워낙 유명하여 잘 알고 있었지만, 그녀의 강연을 직접 듣게 될 줄은 몰랐다. 그녀는 아주 짧은 금발 머리와 약간 마른 몸매의 중성적인 느낌을 풍기고 있

었다. 그녀의 목소리는 아주 여성스럽고 조용했으며, 그 속에 단단함이 느껴졌다. 그런데 그녀의 강연이 시작되고 5분도 채 되지 않아 객석에서 아기 울음소리가 들렸다. 그 큰 강연에 아기는 어울리지 않는 존재였기에 아기 울음소리에 모두 놀랐다. 원지 잃시만 들리는 아기의 울음소리를 개의치 않고 강연에 집중하려 했지만 아기 울음소리는 점점 커졌다. 그런데 갑자기 앤 해밀턴이 강연을 중단하고 사과의 말을 시작했다. 그녀는 아기를 낳은 지 얼마 되지 않았는데, 아기를 맡길 곳이 마땅치 않아 그냥 데려왔다고 했다. 뜻하지 않게 울어서 정말 미안하다고 말이다. 그 유명한 작가가 아기를 맡길 곳이 없어 강연에 데려왔다는 이야기에 그녀의 인간적인 내면을 보게 된 듯하여 더욱 친밀하게 느껴졌다.

오랜 시간 설치작품을 다양한 개념과 방법으로 풀어내며 작업을 하고 있었기에 그녀의 아이디어와 설치 작업의 과정이 궁금했었는데, 그 궁금증을 풀어주는 강연이었다. 보통 작가들이 와서 강연하는 것을 '비지팅 아티스트 렉처Visiting Artist Lecture'라고 한다. 거의 일주일에 1회 매 학기 작가 강연이 있다. 작가들 강연이 시작되면서 강의실 슬라이드를 비추느라 불이 꺼지면 긴장도 풀리고 알아듣기 힘든 영어에 귀를 쫑긋 세우며 노력하다가 지루함에 곧 포기하고 눈꺼풀이 풀리며 나도 모르게 스르르 잠들어 버리곤 하는데, 그날은 달랐다. 그녀의 강의는 잘 알아듣지 못하는데도 불구하고, 눈이 번쩍 뜨이는 강의

로 상상 이상으로 멋지고 인상적이었다.

돌이켜보니 앤 해밀턴이 국내에서는 한 번도 전시를 한 적이 없어 그녀를 아는 사람이 드물 것 같다. 앤 해밀턴은 텍스타일을 전공하고 예일대학원에서 조각으로 졸업한 후에 거대한 설치작품을 하는 작가다. 그녀는 상상하기 힘든 거대한 설치작품을 한다. 사실 설치작품은 기본적인 노동이 다른 작품들에 비해 상상 이상으로 많이 든다. 보통 작가들이 젊었을 적 한때 잠시 설치작품을 하거나 하더라도 몇 번 시도 후에는 다른 오브제나 평면작품으로 전환하는 경우가 일반적이다. 나도 오랜 기간 설치작품을 했다. 그래서 누구보다도 더욱 그 어려움을 잘 안다. 그런데 앤 해밀턴의 경우는 다르다. 꾸준히 거대한 설치작품을 신작으로 발표한다. 작품의 제작 과정을 보면 보통 건장한 남자 6-7명 이상이 작품을 운반하고 장비를 써서 설치한다. 워낙 과정이 다른 작가들과는 다르니 그녀의 작품 제작 과정만 엮은 자료만을 따로 제작하여 DVD로 판매하기도 한다. 대부분의 작가들이 일단 유명해지고 난 후에는 같은 작품을 여러 다른 장소에서 발표하는데, 앤 해밀턴은 신작을 몇 년에 한 번씩 지속적으로 만들어 낸다. 그녀의 아이디어와 열정에 감탄을 하게 된다. 솔직히 그녀의 거대한 설치작품은 재정적 지원 없이는 불가능하기에 그녀의 작품에는 미국 여러 레지던스와 여러 재

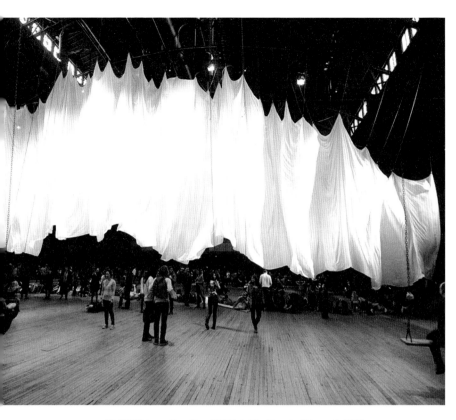

앤 해밀턴 Anne Hamilton(1956~)_The Event of Thread_2012
_ Manhattan's Park Avenue Armory, NewYork. ©Howard Walfish

단들이 후원을 제공하고 있다.

앤 해밀턴은 작품을 통해 우리의 일상과 노동, 인간의 삶을 테마로 풀어내고 있다. 그녀의 작품 중에 2012년 뉴욕 파크 애비뉴 아모리에서 열린 〈실의 향연/ A thread of event〉 전은 그 동안의 설치작품과는 또 다른 차원의 전시였다. 공간에 움직이는 천과 그네, 종이 사운드 상자, 새 등으로 이루어진 작품인데, 관객이 작품의 일부로 보이기도 한다. 관객이 작품을 어려워하지 않고, 작품을 즐기며, 작품과 하나되는 것을 보여주는 전시다. 그녀는 인터뷰에서 며칠 전에 가족이 와서 3시간 동안 작품을 즐겼다는 이야기를 매우 행복해하며 말했다.

〈실의 향연/the event of a thread〉 전시는 아주 큰 빈 공간을 마치 공원처럼 만들었다. 천장에서 늘어뜨려 실과 함께 움직이는 천은 애니 앨버스의 직조에서 영감을 받아 교차점이라는 지점으로 천과 그네를 연결시켜 마치 시각으로 감각과 촉각을 경험하게 하는 작품이다. 사람들은 그네를 타며 즐거워하고, 아무도 시키지 않는데 움직이는 천 아래에 오래 누워서 감상하는 것을 보면서 그녀가 의도한 휴식과 안정을 주는 경험이 통한 것이다. 현대인이 혼자이고 싶어하면서도 고립되지 않고 속하는 이중적 느낌을 작품을 통해 경험하게 된다. 어느 관객은 격렬함과 동시에 안정감을 느꼈다고 이야기한다. 앤 해밀턴의 작품은 관객과 동떨어진 작품이 아니라 관객이 자기도 모르는 사이에 작품이 되는 경험을 하게 되는 것이다.

앤 해밀턴 Anne Hamilton(1956~)_ The Event of Thread_2012
_ Manhattan's Park Avenue Armory, NewYork. ©Howard Walfish

앤 해밀턴 작품을 보면 예술가의 역할에 대하여 다시 생각해 보게 된다. 예술가란 일상을 깊게 관찰한 후, 사유의 결과를 작품으로 만들어 사람들에게 삶에 대한 경험과 사고를 다르게 생각하기를 일깨워 주는 사람이라는 생각이 든다.

Anne Hamilton gives
the audience a break with her artwork.

It happened in the mid-'90s when I was studying at the Art Institute of Chicago. It was an auditorium lecture hall, not a lecture hall that was always used. The auditorium is twice the size of a regular lecture hall. The fact that there is a lecture here means that a well-known artist has visited. That day too, I was busy making plaster with casting work. After having dinner in the cafeteria without much expectation in my work clothes, I went to the auditorium in time for the lecture at 7 o'clock. As soon as I entered the lecture room, I was amazed. The auditorium was full of not only students but also ordinary people from wherever they came from.

I managed to sit down and wait for the lecture to begin. After a while, the lights in the lecture hall went out, Anne Hamilton was introduced, then the lecture began. Anne Hamilton, famous since the '80s, is an installation artist in Ohio. When one becomes famous, one usually moves

to a bigger city, such as New York or Los Angeles, while Anne Hamilton lives and works in her hometown of Ohio. She was so famous that I knew her well, but I didn't expect to hear her talk in person. She had very short blonde hair and a slightly skinny body, giving off a neutral feel. Her voice was very feminine and quiet. There was a sense of solidity in it. However, less than five minutes after her lecture began, a crying baby was heard from the audience. Because the baby was not suitable for the big lecture, everyone was surprised by the baby's cry. I tried to concentrate on the lecture without paying any attention to the unwanted but audible cry of the baby. The cry of the baby grew louder and louder.

Suddenly Anne Hamilton stopped speaking and began to apologize. She had just given birth to her baby, she said because she didn›t have a place to put the baby. She just brought it in. She said that she was sorry for crying unexpectedly. When the famous artist told us that she had no place to leave the baby, brought her baby to the lecture. I was touched by her humanity. I felt more intimate.

Since she has been working on installation work with various concepts and methods for a long time, I was curious about her ideas and the process of installation work. It was a lecture that cleared up those questions. Usually, when artists come to school and give lectures, it is

called the 'Visiting Artist Lecture'. There is an artist or critic lecture once a week or two weeks every semester. As the lectures of the invited artists start, when the lights go out to illuminate the slides in the lecture hall, I also relax and work hard with my ears pricked up in English that is difficult to understand. Her lecture was a little different. It was wonderful and deeply impressive as an eye-opening lecture.

As far as I know, Anne Hamilton has never exhibited in Korea, consequently, it seems that few people know her. Anne Hamilton is an artist who works on huge installations after she majored in textiles and graduated from Yale in sculpture. She works on huge installations that her work is hard to imagine. The installation work requires more basic labor than other works. It is common for artists to do installation work for a while when they were young, or to switch to other objects or canvas works after several attempts. I've been doing installations for a long time. I understand the difficulty better than anyone.

However, the case of Anne Hamilton is different. She constantly presents huge installations as new works. If I look at the production process of a work, usually 6-7 strong men or more transport the work and install it using the equipment. Since the process is so different from other artists,

she makes a separate production of only the material that compiles only her production process and sells it on DVD. After most artists become famous, they publish the same work in different places. Anne Hamilton continues to produce her new work every few years. I admire her ideas and enthusiasm. Frankly, her gigantic installation work is impossible without financial support. Her work is supported by several residences and foundations in the United States.

Anne Hamilton unravels themes of our daily life, work, and human life through her works. Among her works, <A thread of event> held at Park Avenue Armory in New York in 2012 was an exhibition on a different level from her previous installation works. It is a work made up of moving cloth and swings, a paper sound box, a bird, etc., and the audience is seen as a part of the work. It is an exhibition that shows that the audience does not struggle with the work, enjoys it, and becomes one with the work. In an interview, she says very happily that the audience came as a family a few days ago and enjoyed the work for three hours.

The exhibition <the event of a thread> made a very large space like a park. Inspired by the weaving of Annie Albus, the fabric, which is stretched from the ceiling and moves with the thread, connects the

fabric and the swing at the point of intersection. People enjoy riding the swing, and seeing people lying under the moving fabric for a long time and appreciating it even though no one has been asked to do so, is the experience she intended to give rest and stability. Although modern people want to be alone, they experience the dual feeling of belonging without isolation through work. One audience said that they felt intense and stable at the same time. Anne Hamilton's work is not a work that is separated from the audience, but rather an experience that the audience unknowingly becomes a work of art.

Ann Hamilton's work makes us rethink the role of the artist. I think that an artist is a person who, after deeply observing daily life, reminds people to think differently about life experiences and thoughts through the results of thinking.

내 인생에서
저지른 실수

돌이켜보면 인생은 크고 작은 실수들의 연속이었던 것 같다. 그러나, 누군가가 나에게 과거로 돌아갈 기회를 준다고 한다면 바로 대답할 것이다. 돌아가지 않겠다고 말이다. 그렇다고 지금이 너무 행복하고, 완벽하게 만족스러운 것은 아니다. 어떤 상태이든 완전한 만족은 없다. 그러나, 지금의 나는 과거보다 훨씬 정신적으로 편안해졌다고 생각하기 때문이다.

되돌아보면 유학은 내 삶 전체의 비율로 볼 때 고작 몇 년 밖에 되지 않았지만 아주 큰 전환점이 되었다. 미국에서 공부가 끝날 무렵에 모두들 졸업 후의 진로에 대하여 심각하게 고민을 할 시점이었다. 90년대 후반, 미국은 당시 한국에 없었던 작가 레지던스 프로그램이 있었다. 레지던스 프로그램이란 작가에게 작업 공간, 거주 공간을 제공하여 편하게 작업에 몰두할 수 있게 해주는 곳이다. 작가들에게 환경을 제공하고, 그들로부터 문화적 영향을 받을 수 있다는 취지 하에 생긴 것이다.

작가 활동에 관심이 있었던 터라 졸업을 앞두고 레지던스에 지원을 했는데, 연락이 왔다. 인터뷰가 있다고 한다. 그런데 인터뷰가 내가 아닌 담당 교수와의 인터뷰이다. 내가 어떤 학생이었는지를 아주 자세히 50분이 넘도록 통화를 하였다고 알려왔다. 알고 보면 미국은 우리나라보다 더한 크레딧 사회이다. 추천이 없으면 원하는 직장에 가기가 힘들다. 추천도 형식적이지 않고 엄격하게 한다. 본인이 인정을 하지 않으면 추천을 하지 않는 것이다. 알던 선배는 추천서를 담당 교수에게 요청했는데, 나중에 알고 보니 추천서에 이 학생은 그 자리에 적당하지 않다고 추천서에 적었다는 것이었다. 그 얘길 듣고 모두들 너무도 놀랐다. 우리나라처럼 형식적인 추천이 아니었던 것이다.

다행이도 나에게는 아주 좋은 추천을 해주어서 덕분에 콜로라도 레지던스 프로그램에 갈 수 있었다. 문제는 미시간에서 콜로라도까지 가야 했다. 당시, 뉴욕, 보스턴에서 시카고, 미시간까지 거의 매년 주를 옮겨 다녔던 터라 그 당시 모두 차를 두고 비행기를 타고 가라는 조언을 했는데, 그것을 한 귀로 흘리며 운전을 하여 길을 떠났다. 사실 미국에서 차가 없으면 너무도 불편하기 때문이기도 했다. 어디를 가도 우리나라처럼 교통이 제대로 되어 있지 않다. 그리고, 마땅히 차를 오랫동안 둘 곳도 없었다. 작은 체구의 동양 여자 혼자서 작은 차에 짐을 가득 싣고, 심지어 조수석까지 가득 실어 뒤 백미러도 안 보

이고 간신히 앞 유리창만 보이는 상태에서 운전을 시작한 것이다. 조금만이라도 미국 고속도로에 대한 지식이 있었다면, 콜로라도가 미시간에서 얼마나 멀고, 내가 가는 장소인 콜로라도 스노우 매스 빌리지가 로키산맥 거의 정상 부분에 있다는 것을 알았다면, 그런 무모한 짓을 시도하지 않았을 뿐만 아니라 상상조차 하지 않았을 것이다.

　미시간에서 콜로라도까지 꼬박 2박 3일을 운전하였다. 우리나라는 서울서 부산까지 멀어야 고작 6시간이고 곳곳에 휴게소와 주유소에 볼 게 많은 고속도로와는 달리 정말 미국의 고속도로는 아무것도 없다. 드넓은 지평선만 보이는 하늘과 땅이 전부였다. 지금처럼 내비게이션이 있는 것도 아닌 상황에 지도 한 장만을 들고 출발을 하였다.

　그런데 뉴스에서 고속도로 연쇄 살인사건이 보도되고 있었다. 그제서야 약간의 무서움이 올라오기 시작했는데, 날이 어둑한 저녁이 되니 정말 무서웠다. 해지기 전에 숙소를 정해서 잠을 청하고 해가 뜨자마자 다시 운전을 시작했다. 세상에 그렇게 아무것도 없는 지평선이 드넓은 땅은 태어나서 처음 보는 광경이었다. 우리나라 같이 조그만 땅에서 늘 어디를 가나 사람들이 꽉 찬 것만을 보고 살아와서, 며칠 동안 사람은 물론 집, 건물이 전혀 없는 하늘과 땅 만을 보고 혼자 운전을 하는 경험은 '무식한 자가 용감하다'는 말이 정확하게 들어맞는 상황이었다. 아주 가끔 폐허가 되었거나 불탄 주유소가 띄엄띄엄 보였다.

그렇게 운전을 해서 겨우겨우 콜로라도에 다다랐는데, 갑자기 차가 아무리 밟아도 20킬로가 나가지 않았다. 다른 차들은 옆으로 계속 획획 지나가는데, 내 차만 간신히 20킬로를 가는 것이었다. 그때의 밀려오는 딩혹감이단 이루 발할 수가 없었나. 자가 고장 난 술 알았다. 알고 보니, 주변의 차들이 모두 레인지 로버 같은 차들이었다. 그 길이 보기에는 평평해 보였으나 알고 보면 로키산맥의 완전 경사진 길이었기에 내 차는 그런 높은 언덕을 넘을 힘이 부족했다는 것을 나중에서야 알았다.

또 운전을 하고 가는데, 갑자기 이상하게 귀가 먹먹해졌다. 그 레지던스가 워낙 높은 고지대인 로키산맥의 4300미터가 되는 꼭대기에 있어서 사실적으로 비행기를 탄 높이라 귀에 압력이 가해져 귀가 먹먹했던 것이다. 콜로라도의 아스팬은 스키 휴양지로 유명하다. 며칠 동안의 운전 끝에 아스팬 바로 옆의 스노우매스 빌리지 의 레지던스에 간신히 도착했다. 그 며칠을 여행하는 동안 너무나 황당한 일들이 있었지만 너무 길어 여행의 내용은 대강 생략한다.

스노우매스 빌리지에 도착해서 또 한 번 놀란 것은, 9월인데 눈이 잔뜩 쌓여 있었다. 이름이 스노우매스 빌리지Snowmass village인 것도 눈이 많이 와서 그런 이름인 것이었다. 아주 두껍게 눈이 내린 것도 놀라운데, 더 놀라운 것은 차 다니는 길에는 눈이 하나도 없다. 차 다니는 길에는 바닥에 코일을 깔아 눈이 땅에 닿자마자 녹는 것이다. 그 시골 마을에, 그런 첨단 시스템에, 놀랐다.

레지던스는 작가들에게 작업 공간, 숙소와 요리사를 제공하였다. 작가들에게 작업에만 몰두할 수 있도록 최고의 대우를 해주는 것이었다. 다른 것들도 좋았지만, 지금까지 기억나는 가장 좋았던 부분은 요리사였다. 아침과 점심은 각자 해결하지만, 매일 저녁은 요리사가 작가들을 위해 요리를 만들어 주었다. 갓 구운 빵과 맛있는 파스타와 멕시칸 요리 등등, 또한 본인이 원하는 메뉴를 말하면 만들어 주기도 한다.

그들이 왜 그렇게까지 작가들을 지원하는지 궁금했다. 그들이 원하는 것이 있을 것이라 생각했다. 콜로라도 아스펜에는 대부분 헐리우드 관계자들, 이를테면 디렉터, 영화배우들이 별장을 많이 있었다. 캐빈 코스트너 별장도 근처에 있다고 들었다. 그곳은 지리적 특성상 전용 비행기가 없으면 다니기 힘든 곳이니, 평범한 사람들은 살 수 없는 곳이다. 그런 이유로 거리에서도 특별한 사람들을 많이 보았다. 그들은 작가들을 위해 공간을 후원하고 작가들과 아티스트 토크와 워크샵, 파티, 그리고 작가들의 스튜디오 방문 등의 프로그램이 있었다.

그렇게 후하게 후원을 하면서 그들이 원하는 것이 무엇인지 궁금했다. 그래서 레지던스 디렉터에게 물어보았다. 작가들에게 원하는 것이 무엇인지, 어떤 이유에서 이런 환경을 제공하느냐고 말이다. 그런데 놀라운 답변을 들었다. 그냥 네가 작업을 열심히 하여 작가로서 유명해지는 것이 그들이 원하는 것이라고 했다. 이 레지던스를 거쳐간 작가들이 유명해져서 작품 활동을 하는 것이 전부라는 말을 듣고 깜

짝 놀랐다.

사실, 거기에 합격한 작가들이 모두들 나이가 좀 있고, 경력이 있는 작가들이었다. 영국에서 온 작가 팀, 뉴욕에서 활동하는 작가, 그리고 시카고 미술대학 교수, 도자기 작업을 하는 작가와 나 그렇게 총 6명이었는데, 내가 나이가 가장 어렸다. 당시 50대 중반인 시카고 미술대학 교수는 나에게 본인은 50대에 이곳에 왔는데, 대학원 졸업하자마자 젊은 나이에 왔다고 몇 번이나 그 말을 반복하면서 좋아하지 않는 내색을 했다. 그와 같은 공간을 나눠 사용하는 바람에 나중에는 친해졌지만, 처음에는 정말 힘들었다. 졸업하자마자 이런 레지던스에서 작품 활동을 시작한 것은 어떤 특별 장학금을 탄 상황이 된 것이었다. 작가로서의 좋은 출발이었던 것이었다.

그곳은 워낙 높은 고지대라서 늘 귀가 먹먹하고, 공기가 부족하고, 건조해서 작업을 하고 있으면 피부가 수축되는 느낌이 들었다. 우리나라는 삼면이 바다라서 그런 느낌을 갖는 것은 정말 불가능하고 상상조차 힘들다. 한 번도 느껴보지 못한 이상한 건조함이었다. 피부에 아무리 로션을 듬뿍 발라도 피부가 조여 들었다. 그래서 그 동네 사람들을 보면 대부분 거의 피부에 잔주름이 많았다. 워낙 높은 고지대와 산속이라 라디오도 끊길 때가 많았고, 밤에는 산에서 곰이 내려와 숙소 밖을 나가지 못한 적도 많았다. 또한 레지던스에서 마트를 가려면 차로 40분 정도 산길을 내려가야 식료품을 살 수 있었다. 작품 재

료도 살 곳이 없었고, 동양 음식점은 아예 없었다. 정말 한두 달은 정신없이 지나갔는데, 석 달 째가 되니, 너무 힘들었다. 작업은 잘 되었으나 계속 미국에 있으면 이런 생활의 연속일 텐데 라는 생각에 앞이 캄캄했다. 당시 시카고에서 개인전도 잡혀 있었고, 미국 전역에서 그룹 전시도 진행하고 있었다. 전시 때마다 신기하게 작품도 잘 팔렸고, 레지던스에서는 파티가 계속 있었다. 그곳에는 미술을 좋아하는 후원인들이 많아 그들을 만나는 것이 신기하기도 했고, 재미있기도 했는데, 어쩌다 미국 생활이 5년째라 향수병에 걸린 것이었다.

어느 날 아침에 일어났는데, 그날도 밖에서 사이렌이 울리면서 곰이 나타났으니 몇 시까지는 밖에 나가지 말라는 경고음이 들려왔다. 갑자기 너무 한국으로 가고 싶었다. 그리고는 바로 비행기표를 예약하고, 짐을 싸고 정리하여 서울로 돌아왔다. 모두들 깜짝 놀랐다. 잠시 서울 갔다가 돌아온다고 친구들은 생각을 한 것이었다. 그러나, 나는 더 이상 미국에 있고 싶지 않았다. 그래서 그 길로 귀국을 한 것이다.

당시 미국 친구들은 2-3년 동안 계속 편지와 연락이 와서 언제 미국으로 돌아오냐 고 했다. 내가 한국에 아예 귀국을 했다고는 아무도 생각을 하지 않았던 것이다. 레지던스도 마치지 않고, 전시도 잡혀 있는데, 귀국을 할 이유가 없었던 것이었다. 돌이켜 생각해 보면, 내가 왜 그렇게 귀국을 했는지 모르겠다. 아마도 미시건에서 콜로라도까지 운

전을 하고 가지 않았더라면 그렇게 힘들다고 생각을 하지 않았을 거라는 생각도 든다. 그 이후로 레지던스 프로그램을 미국에서 여러 번 하였고 여행도 갔었지만, 가끔 그냥 미국에서 작가 활동을 했었으면 어땠을까 라는 생각을 하기도 한다. 친한 작가들끼리 얘기하길 국내의 미술시장과 외국 미술시장을 수영장으로 비유하여, 국내는 수영 좀 하려고 하면 발이 바닥에 닿아 몸이 뜰 수도 없는 아기 수영장이고, 외국은 바다라서 수영을 맘껏 할 수 있다고 비유한다. 당시 알고 지내던 친구들은 뉴욕과 미국 곳곳에서 자리를 잡아 활동을 하고 있다.

Mistakes I've made in my life

Looking back, life seems to have been a series of big and small mistakes. However, if someone offered me a chance to go back to the past, I would answer right away. I mean, I won't go back. That doesn't mean I'm so happy and completely satisfied right now. There is no complete satisfaction in any state. However, it is because I think that I am much more mentally comfortable now than in the past.

Looking back, studying abroad was only a few years of my life. However, it was a huge turning point. At the end of my studies in the United States, it was time for everyone to seriously think about their future career path. In the late 1990s, the United States had an artist residency program that was not in Korea at the time. A residency program is a place that provides artists with a workspace and a living space so that they can concentrate on their work comfortably. It was created to provide artists with an environment and be able to receive cultural influences from them.

I was interested in being an artist, so before graduation, I applied for an artist residence. I got a call. She says she has an interview. However, the interview is not with me, but with the professor in charge. I was informed that he had been talking on the phone for over 50 minutes in every detail about what kind of student I was. As you can see, the United States is a more credit society than Korea. Without a recommendation, it is difficult to get the job you want. Recommendations are not formal, but strict. If you do not approve, you are not making a recommendation. A senior I knew asked the professor for a recommendation letter, but it was later found out that the recommendation letter had written that this student was not suitable for the position. Hearing this, everyone was very surprised and shocked. It was not a recommendation like in Korea.

Fortunately, I was able to go to the Colorado Residence Program thanks to very good recommendations. The problem was I had to go from Michigan to Colorado. At that time, I moved from state to state from New York and Boston to Chicago and Michigan almost every year. It was also so inconvenient to not have a car in the United States. No matter where you go, transportation is not as good as in Seoul, Korea. In addition to, there was nowhere to keep the car for a long time. A small Asian woman

alone started driving a car with loads of luggage, even the front passenger seat. I couldn't see the rearview mirror and barely saw the windshield. If I had any knowledge of American highways, I wouldn't have attempted or even imagined such a reckless thing. If I had known how far Colorado is from Michigan. I am from Michigan, and where I am going, Snow Mass Village, Colorado, is almost at the top of the Rocky Mountains.

It was a full 3-day and 2-night drive from Michigan to Colorado. In Korea, it is only 6 hours from Seoul to Busan, and unlike highways with many service facilities and gas stations to use, there is nothing on highways in the US. All I could see was the sky and the ground with a wide horizon. In a situation where there was no navigator as it is now, I set off with only one map. However, the news was reporting a serial murder case on the highway. Only then did I start to get a little scared, but when it was dark in the evening, I was really scared. Before sunset, I decided to go to find a lodge, and as soon as the sun came up, I started driving again. It was the first sight I had ever seen since I was born on land with a wide horizon where there was nothing in the world. In a small land like Korea, where you always see people everywhere you go and then drive alone for a few days looking only at the sky and land with no people, houses, or buildings at all, it is precisely the saying that I did it because I did not know about

driving, how far and dangerous, etc. it was very rarely, ruins or burnt gas stations were seen sporadically.

I was driving like that and barely reached Colorado, and suddenly, no matter how much I stepped excel on the car, it didn't go 20 kilometers. Other cars kept swiping sideways, but my car was barely moving 20kilometers. The overwhelming feeling of embarrassment at that time was inexpressible. I thought the car was broken. Turns out, the cars around were all Range Rover-like cars. The road looked flat at first glance, but it turned out that it was only later that I found out that my car lacked the power to climb such high hills, as it was a steep slope in the Rocky Mountains. Also, while I was driving, I suddenly became strangely deaf. The residence was at the top of the Rocky Mountains, which is a very high altitude, at 4300 meters, so it was realistically at the height of the plane. The pressure was applied to the ears and it was deafening. Aspen, Colorado is famous for its ski resorts. After several days of driving, I managed to arrive at a residence in Snowmass Village, right next to Aspen. There were so many absurd things during that few days of travel, but it was too long and the detailed contents of the trip were shorted.

When I arrived at Snow Mass Village, I was surprised once again that it

was September and there was a lot of snow. It was named Snowmass village as it snowed a lot. Surprisingly, the snow was so thick and even more surprising, there was no snow on the road. On the road, the snow melted as soon as it hit the ground by laying coils on the road. I was amazed at such a high-tech system in that country town.

The residence provided the artists with a workspace, lodging, and cooks. It was to give the best treatment to the artists so that artists could concentrate on their work. The others were good too, but the best part I can remember so far was the chef. Breakfast and lunch are prepared individually, except every evening the chef prepares a dish for the artists. Freshly baked bread, delicious pasta, Mexican food, etc. Also, if you tell the chef what you want, she makes it for you.

I wondered why they support artists so greatly. I thought they would have what they wanted. In Aspen, Colorado, most Hollywood officials, such as directors and movie stars, had many villas. People said that Cabin Costner's cottage is also nearby. It was a difficult place to travel without a dedicated plane due to its geographical characteristics, so it was a place where ordinary people could not live. For that reason, I saw a lot of special people on the streets. They sponsor spaces for artists. There are programs such as artist talks and workshops, parties, and artist studio visits.

I was curious about what you wanted while giving such generous support. I asked the residence director. What do they want from the artists and for what reason are they providing such an environment. I got some surprising answers. They just said that they want you to work hard and become famous as an artist. I was surprised to hear that the artists who passed through this residence became famous and started making art.

The artists who were accepted were almost established artists. There was a team of artists from England, an artist based in New York, a professor at the Art Institute of Chicago, an artist who works in pottery, and I. There was a total of 6 people, and I was one of the youngest. A professor at the University of the Art of Chicago, who was in his mid-50s at the time, said to me that he came here in his 50s, but I came here at a young age as soon as I graduated from graduate school. After sharing the same space with him, we got to know each other and they ended up becoming a good friend. It was hard at first. As soon as I graduated, I started working in a residence where I got a special scholarship. It was a good start as an artist.

It was at a high altitude there, so I was always deaf, lack of air, and dry. I felt my skin shrinking while I was working. Korea is surrounded by the

sea on three sides, it is impossible and difficult to even imagine. It was a strange dryness I had never felt before. No matter how much lotion I put on my skin, my skin tightened. Hence, if you look at the people in the neighborhood, most of them have fine wrinkles on their skin. Since it was so high up in the mountains, the radio was often cut off. There were many times when a bear came down from the mountain at night and was unable to leave the house. Besides, to get to the mart from the residence, I had to go down the mountain road by car for about 40 minutes to buy groceries. There was no place to buy work materials. There were no oriental restaurants at all. A month or two passed, but the third month was very difficult. The work went well, although I was gloomy at the thought that if I stayed in the United States, this would be a continuation of my life. At that time, a solo exhibition was held in Chicago, and group exhibitions were held throughout the United States. Every time the exhibition, the works were miraculously selling well. There were still parties in the residence. There were a lot of art-loving patrons there, so meeting them was both interesting and fun, but by some chance, after living in the United States for 5 years, I was sick of homesickness.

I woke up one morning, and that same day, sirens sounded outside. I heard a warning that a bear appeared and told me not to go out until

that time. Suddenly, I wanted to go home. After that, I immediately booked a plane ticket, packed my bags, got organized, and returned to Seoul. Everyone was surprised. My friends thought that I would go back to Seoul for a while. However, I didn't want to be in the United States anymore. So that's the way I returned home, Seoul.

At that time, my American friends kept receiving letters and calls for 2-3 years, asking when I would return to the United States. No one thought that I had returned to Seoul at all. The residence had not been completed and an exhibition had been held, but there was no reason to return home. Looking back, I don't know why I returned home like that. I think I probably wouldn't have thought it was so difficult if I hadn't been driving from Michigan to Colorado. Since then, I have done residency programs in the United States several times. I have also traveled, however sometimes I wonder what it would have been like if I had just worked as an artist in the United States. As artist friends say, the domestic art market and the foreign art market are compared to swimming pools, and when asked to swim in Korea, it is a baby pool whose feet touch the floor and cannot float. do. The friends I knew at the time are active in New York and all over the United States.

2

평평히 시작하는

To start flat

완벽한
하루

"아침에 눈을 떴을 때 어떤 아이디어를 떠올리고, 하루 종일 그 아이디어를 떨쳐버릴 수 없어서, 그 아이디어를 현실로 만든다. 그렇게 하지 않을 수 없는 사람이라면 당신은 예술가이다. 그러나, 물론 훌륭한 예술가는 아니고 그냥 예술가이다. 훌륭한 예술가가 되는 것은 또 다른 규칙을 따라야 한다. 당신은 진심으로 간절해져야 한다. 작품 생각 외에는 아무것도 머리 속에 남아 있지 않아야 한다."

이 말은 유고슬라비아 출신이며 현재 뉴욕에서 활동하는 행위예술가인 마리나 아브라 모비치 Marina Abramovic 의 말이다.

미술을 처음 시작했을 때는 몰랐다. 어떻게 예술가가 되는 것인지, 작가의 삶이 어떤 것인지 아무것도 모르고 시작했다. 그리고, 전공을 하였고, 어느덧 세월이 흘러 작가의 삶을 살고 있다.

아주 오래전에 외국 여행을 하면서 너무 좋았다. 비행기를 타고 내

린 외국의 풍경은 아름답고 신기했다. 멋진 사람들, 맛있는 음식, 미술관을 구경하며 책으로만 보던 그림을 실제로 접하니 마치 구름 위에 뜬 기분이었다. 그리고 유학을 갔는데 바로 시궁창에 빠진 기분이었다.

각기의 삶도 나쁘지 않다. 막연하게 동경하던 것과 실제 예술가의 삶을 살아보는 것은 완전히 다르다. 그래서 뉴욕의 비평가인 제리솔츠Jerry Saltz는 강연을 이렇게 시작한다.

"작가들은 모두 미술이라는 군대에 자진 입대한 병사다.
군대에 누구도 가기 싫어하는데 자진해서 입대한 병사라고,
미술을 누가 시켜서 한 사람은 없다.
스스로 좋아서 자진해서 들어왔다. 힘들면 그만두면 된다.
아무도 말리지 않는다."

이 말을 들을 때마다 반감은 생기지만 반박할 수가 없다. 사실이기 때문이다.

나는 이른 아침을 좋아한다. 자기 전에 내일 그릴 것을 생각하면서 잠이 든다.

새벽에 눈을 떠서 작업실에 들어선다. 아침 일찍 신선한 공기를 마시면서 작업을 시작하면 기분이 그렇게 좋을 수 없다.

세월이 흐른 지금은 예전과는 조금은 다른 패턴을 살고는 있지만, 늘 작품 생각을 머릿속에서 떨칠 수가 없다. 사랑에 빠진 사람이 연인 생각을 머릿속에서 떨칠 수 없듯이 말이다. 작업에 몰두할수록 좋은 작품이 나온다. 몰입할수록 행복하다.

　작업을 하다 보면 어느덧 밤이다. 하루가 다 간 것이다. 작업은 할수록 계속 새로운 무엇인가가 나온다. 워낙 호기심이 많긴 했지만, 이 정도 했으면 지겨워지고, 그만 할 때도 되었건만 그렇지가 않다. 할수록 빠져드는 것이 예술인 것 같다. 궁금해서 계속 하게 된다.

　궁금증이 풀리면 그만두게 될지도 모르겠다. 그때까지는 계속 완벽한 하루를 이어갈 것이다.

"When you wake up in the morning you have an idea, and all day long you can't shake it off, so you turn that idea into reality.
If you are forced to do so, you are an artist. But, of course, not a great artist, just an artist. Being a great artist has to follow another rule. You must be genuinely eager. Nothing should remain in your head except the thought of the artwork."

These are the words of Marina Abramovic, a performance artist from Yugoslavia currently based in New York.

I didn't know when I first started making art. I started not knowing how to become an artist or what the life of an artist is like. And then, I majored, and as time passes, I am living the life of an artist.

It was so good while I was traveling abroad a long time ago. The scenery

in a foreign country that I got off the plane was beautiful and amazing.
I felt like I was floating on a cloud, visiting wonderful people, delicious food, and art galleries and Museums where I could see paintings I had only seen in books.
Then when I went to study abroad, I immediately felt like I was in a gutter.

The artist's life is no different. Living the life of a real artist is completely different from what you vaguely admired.
New York critic Jerry Saltz begins his lecture this way:

"All of the artists are soldiers who voluntarily enlisted in the army of art.
No one wants to go to the military, but no one enlisted voluntarily, and no one did art because someone asked him to do it.
Everyone liked it themselves, so everyone voluntarily came in. If it's hard, just stop. no one tells you to continue."

Every time I hear this, I get resentment, but I can't refute it, because it's true.
I like early morning. Before going to bed, I fall asleep thinking about what I will draw tomorrow. I wake up in the morning and enter the studio
Getting to work early in the morning with some fresh air makes me feel so

good.

Now that the years have passed, I am living in a slightly different pattern from before, but I can't shake the thoughts of work in my head all the time. Just like a person in love can't get the idea of a lover out of his or her head. The more I focus on my work, the better work will come out. The more deeply immersive, the happier feeling. It is already night when I am working. The day is over. The more I work, the newer things come out.

There was a lot of curiosity, but if I did this much, I would get tired of it, and it was time to stop, but it wasn't. It seems that the more I fall in love, the more I fall into art. I'm curious to keep doing it. I may stop once my curiosity is resolved. Until then, I will continue to have a perfect day.

봄이면
생각나는 그림

　봄이면 꽃이 핀다. 꽃은 예쁘지만 꽃 그림은 좋아하지 않는다. 꽃 그림에 감흥을 느껴본 적이 단 한 번도 없다. 하지만 예외가 있다. 바로 조지아 오키프Georgia O'keeffe의 꽃 그림이다. 미국의 대표적인 꽃 그림 작가다.

　갤러리나 미술관에서 작가 이름을 보지 않고 멀리서 작품만 보고도 누구의 작품인지 알아보는 경우가 있는데, 오키프 작품이 그렇다. 멀리서도 오키프 작품은 확실히 구별이 간다. 뭔가 다르다. 일반적인 꽃 그림이 아니다. 꽃인데 마치 살아 있는 생명체 같다. 꽃이지만 연약하고 아름답지만은 않은 느낌이다. 몹시 관능적인데다가 아련하고, 처절한 느낌까지 든다. 그녀의 꽃 그림은 추상적이기도 한데, 마치 여성의 성기를 연상시켜 보는 사람들의 궁금증을 불러일으킨다. 그녀는 아니라고 부인했지만, 그녀의 말과 상관없이 실제 삶은 그것을 증명이라도 하듯 스캔들로 이어졌다.

　때론 삶이란 살고 싶은 방향과 살아가는 방향이 다른 경우가 있

조지아 오키프 Georgia O'Keeffe (1887-1986), Black Iris, 1926
©Georgia O'keeffee Museum

다. 모든 사람이 그렇지는 않겠지만 어떤 경우엔 자기도 모르게 선택하지 않은 삶을 살게 된다. 조지아 오키프가 그런 경우다. 그녀와 사진작가인 스티글리츠Alfred stieglitz의 만남이 그랬다. 그녀의 작품을 동의 없이 당시 그가 운영하던 뉴욕 갤러리에서 전시를 하여 만나게 되었다. 나이 차이가 20살 많은데다 유부남이었던 그와 동거를 시작하였다. 그는 그녀와 관계를 하면서 그녀를 모델로 사진을 수 백장 넘게 찍는다. 누드 사진도 포함된 사진으로 전시를 열어 그는 점점 유명해지고, 그녀는 작품이 아닌 스캔들로, 그리고 그의 정부로 유명해지기 시작했다. 나중에 그가 이혼을 하고 오키프와 결혼을 하였지만, 결혼 후 그는 다시 나이 차가 18살 나는 어린 여자와 바람이 나서 오키프에게 큰 충격과 상실감을 안겨 주었다.

그녀의 삶은 파란만장했다. 오키프는 스티글리츠로 유명해졌지만 그만큼 고통스러운 삶을 살았다. 그래도 그녀는 꿋꿋이 작업을 지속했다. 스티글리츠가 죽은 후 뉴욕 생활을 접고, 뉴 멕시코로 이주해 죽을 때까지 작품에만 몰두했다. 스스로 유배 생활을 선택한 것이다. 그녀의 작품은 꽃과 식물 기관, 동물의 뼈, 산 등 뉴 멕시코에서 흔히 볼 수 있는 자연물들이 주를 이룬다. 당시 작품들은 삶과 죽음에 대하여 깊이 생각하게 만든다.

봄이면 생각나는 작가이다. 오키프의 작품은 우아하고 아름답다. 꽃을 그리되 꽃의 외형적인 모습만을 그린 게 아닌 가슴을 담고 그렸

기에 꽃이 일반적인 꽃 그림의 느낌이 아니다. 그림은 기술로 그리는 것이 아니다. 기술적으로 잘 그린 그림은 기술만 보인다. 기가 막히게 잘 그렸는데 아무런 느낌이 없다. 하수의 그림이다. 고수의 그림은 기술이 아닌 기슴으로 그린 그림이다. 신기하게도 그런 그림을 마주하면 가슴이 두근거린다. 마치 좋아하는 사람을 만났을 때의 기분 좋은 설렘과 두근거리는 느낌이다. 봄이 되면 오키프의 꽃 그림이 보고 싶어지는 이유이다.

A picture that reminds me of spring.

Flowers bloom in spring. The flowers are pretty, but I don't like painting flowers. I have never felt inspired by a flower painting. However, there are exceptions. This is a flower painting by Georgia O'Keeffe. She is an American representative flower artist. In some cases, you can find out whose work is by looking at the work from a distance without looking at the artist's name in a gallery or museum. This is the case with O'Keeffe's work.

Even from a distance, O'Keeffe's works are distinguishable. Something is different. This is not a typical flower painting. It is a flower, but it is like a living creature. Although it is a flower, it is soft and feels beyond beautiful. It's very sensual and attractive, besides it feels vague and desperate.

Her flower paintings are also abstract, then they are reminiscent of female genitals, raising the curiosity of those who see them. She denied that, although regardless of what she said, real life proved to be a scandal.

Sometimes life is different from the way one wants to live. Not everyone, but in some cases, leads a life that they didn't choose without realizing it. Georgia O'Keeffe is such a case. That's how she met her photographer, Alfred Stieglitz. They met her by exhibiting her work at the New York gallery, which he was running at the time, without her consent.

She started living with him, who had a 20-year age gap and was a married man. He takes hundreds of photos of her as a model while having a relationship with her.

He began to become more and more famous by holding exhibitions of photographs that included nude photos. She began to become famous not only for her works but for scandals, but also for his mistress. Later, he divorced and married O'Keeffe, nonetheless, after marriage, he again had an affair with a young woman with an 18-year age gap, which caused a great shock and a sense of loss to O'Keeffe. Her life was chaotic. O'Keeffe became famous for Stiglitz, but she lived a very painful life.

Still, she persevered and continued to work. After Stiglitz's death, she stopped living in New York and moved to New Mexico, where she devoted herself to her work until her death. She chose to live in exile on her own. Her works are mainly natural objects commonly found in New Mexico, such as flowers, plant organs, animal bones, and mountains. The works of that time make me think deeply about life and death.

She is an artist that reminds me of spring. O'Keeffe's work is elegant and beautiful.

Although she drew flowers, she did not draw only the external appearance of flowers, although she drew them with her deep heart. Her flowers do not feel like a typical flower painting. Painting is not about drawing with just techniques.

A technically well-drawn painting shows only the technique. It's amazingly well drawn, but it doesn't give a feel at all. It is a picture of an amateur.

Master's paintings are drawn with the heart, not with skill. Surprisingly, seeing such a picture makes my heart beat. It's like meeting the person you like and feeling the flutter and excitement. This is the reason why I want to see O'Keeffe's flower paintings in spring.

몸
–
루시안 프로이드
Lucian Freud

"인간의 삶은 계속되는 불행의 연속이다.

하지만 아주 가끔 느끼는 순간의 행복으로 살아가는 것이다."

쇼팬 하우어의 말이다. 인생이 즐겁고 행복할 것이라는 막연한 기대를 산산조각낸 말이다.

해뜨기 전에 눈이 먼저 떠졌다. 깜깜하다. 이제 몸이 이른 시간에 맞춰진 것 같다. 4시55분 해뜨기 30분 전이다. 일어나서 물을 끓여 따뜻한 물을 찬물과 섞어 한 컵 쭉 마신다.

운동복을 입고 나선다. 아침에 걷는 것은 하루를 기운 나게 한다. 걷지 않고, 몸을 움직이지 않으면 일단 작업할 때 몸이 무겁고, 정신적으로도 기분이 가라앉고, 우울해진다. 몸과 정신이 연결되어 있다는 것을 매일 직접 몸으로 느낀다. 이 아침 운동 시간을 위해 많은 것을 내려놓아야 한다. 우선, 저녁의 유혹에 빠지지 말아야 한다. 저녁이

주는 유혹을 야멸차게 떨칠 수 있어야만 아침의 신선한 햇살, 공기와 기운을 받을 수 있다. 두 가지를 다 가질 수는 없다. 하나를 선택하면 하나는 내려놓아야 한다.

오늘은 몸이 훨씬 가벼웠다. 어제 저녁을 간단히 때우고 잠자리에 들어서인 듯하다. 거한 저녁 식사는 언제나 무거운 몸을 만든다. 코로나로 인해 공식적으로 사람들을 만나지 않고 저녁 식사 자리가 없어지니 좋은 점도 많다. 코로나를 핑계로 쓸데없는 약속은 잡지 않아도 되니 말이다.

이른 아침, 공원은 이미 사람들이 많이 나와 걷고 있었다. 걷다 보니 갑자기 노인의 바지 땡땡이 무늬가 눈에 들어왔다. 내 작업의 어느 부분에 도입을 하면 어떨까 생각된다. 동그라미는 내 작업의 중요한 요소이다. 점이면서 하나의 존재이자 근원, 하나의 사물… 여러 가지 의미를 내포하고 있다. 걸으면서 자주 작업 아이디어가 떠오를 때가 많다. 반대로 쓸데없는 생각도 많이 한다. 가장 좋은 것은, 걷는 순간에 집중하는 것이라는 것을 잘 알면서도 말이다.

많은 사람들이 아침 일찍부터 운동으로 나와서 걷고 있다. 정말 많은 사람들이 걷고 있어 갈 때마다 사람들의 부지런함에 놀란다. 걷는 모습을 보면 그 사람의 살아온 삶의 모습이 보인다. 자세히 보면 똑바로 걷는 사람을 찾아보기 힘들다. 각자는 똑바로 걷는다고 걷는 것일

거다. 그러나 정작 보면 한쪽 어깨가 많이 내려가고, 다른 쪽 어깨는 올라가서 비스듬히 걷는 사람, 등이 구부려 져서 굽은 채 걷는 사람, 몸 한쪽이 심하게 기울어져 삐딱하게 걷는 사람, 한쪽 다리를 질질 끌며 걷는 사람, 시냥이에 의지하여 천천히 걷는 사람 등등 각기 다른 자세로 걷고 있다.

많은 사람들이 똑바로 걷지 못하는 것은 그 동안의 고된 삶과 생활로 반듯했던 몸이 틀어진 이유 때문일 것이라 조심스레 추측해 본다. 한편, 여름이라 반바지를 입고 걷는 사람이 많아졌다. 그런데 생각보다 하지정맥류가 있는 사람이 많았다. 다리에 핏줄이 엉켜 있는 게 적나라하게 보인다. 그냥 얼핏 보기에도 전깃줄이 잘못 꼬여 있는 것처럼 파란색으로 종아리 여기저기 툭툭 불거져 꼬여 있다. 또, 어떤 사람은 다리가 심하게 가늘어 도무지 얼굴과 상체의 비율이 맞지 않는 다리를 가진 사람도 있다.

틀어지고 기울어진 몸과 몸 곳곳에 정맥류들… 그 몸들을 유심히 보다가 문득 그런 생각이 들었다. '사람들이 다 똑같이 아프고 힘들구나.'

몸이란 것은 그 사람이 살아온 역사이다. 감추고 싶어도 감출 수 없다. 인스턴트 음식을 많이 먹고, 움직이지 않고 지낸 사람은 뚱뚱한 몸을 가지게 되고, 부지런히 움직이고 건강한 식습관을 유지한 사람은 날씬한 몸을, 구부정한 자세로 일을 한 사람들은 구부정한 자세로 몸이 만들어지게 된다. 사람들의 몸을 보면서 모든 사람들의 삶이 녹

루시안 프로이드 Lucian Freud(1922-2011)_ Benefits Supervisor Sleeping, private collection, 1995

녹치 않고 힘든 삶을 살아간다는 것을 알게 되었다.

　몸을 그리는 대표작가로 루시안 프로이드가 있다. 우리가 일고 있는 성신분석의 창시자인 지그문트 프로이트의 손자이다. 오스트리아 빈에서 생활하던 그는 나치의 탄압에 온 가족을 이끌고 결국 영국으로 망명한다. 루시안 프로이드는 그렇게 런던에서 살게 된다. 프란시스 베이컨과도 친구인 루시안 프로이드는 말없고 조용했을 뿐만 아니라 몹시 수줍어하는 성격을 가졌다고 한다. 그런데 수줍은 성격과는 반대로 벌거벗은 인간의 몸을 그린다. 그는 인간의 얼굴과 몸에 관심이 있었는데, 벗은 몸이 가장 인간적이며, 날것의 본능인 동물적인 면이 잘 나타나 있다고 말한다. 특이한 점은 인간의 벌거벗은 몸을 사실적 묘사를 뛰어넘어 그 자체를 그리려고 했다. 캔버스에 물감을 두껍게 올려 마치 물감이 마치 살의 표면인 듯 두텁게 그려나갔다. 그는 주로 주변인들인 동료, 여자 친구 등을 중심으로 그렸는데, 90년대에는 그가 관심있던 몇 명의 모델들을 그렸다.

　초기의 그의 그림을 보면 물감이 아주 얇고 세밀하게 그려져 있다. 특히 프란시스 베이컨의 얼굴은 물감을 아주 얇게 사용하여 세밀하게 표현되어 있다. 또 한 가지 특이점은

루시안 프로이드가 그린 자화상은 사람의 개성에 따라 붓 터치와 방법이 달라진다는 것이다. 일반적으로 작가들은 누구나 가진 독특한 필치가 있다. 누구를 그리던 자기만이 가진 고유의 필치를 벗어나지 못한다. 그러나 루시안 프로이드는 달랐다. 그는 대상에 따라 필치가 다르게 그렸다. 초기에 그렸던 프란시스 베이컨이나 그의 첫 번째 부인과 나중에 그린 인물들이 사실적이면서도 독특한 묘사가 특징이다.

> "나는 사람들 얼굴의 감정을 담고자 노력한다.
> 사람들의 몸을 통해서 내 감정을 표현하고 싶다.
> 나는 오직 얼굴만 그렸고,
> 얼굴에 집착하는 것처럼 느껴졌기 때문이다.
> 마치 내가 그것들의 팔다리가 되고 싶은 것처럼... "
> _ 루시안 프로이드

루시안 프로이트의 그림은 아름답지 않다. 인체를 환상적으로 치장하거나 아름답게 그리지 않았다. 그는 인간의 몸을 가장 객관적으로 그린다. 인간의 벌거벗은 몸은 동물적 본능을 적나라하게 드러낸다. 인간이 껍데기를 버리고 인간 본연의 모습으로 있는 자체를 그린다. 그의 그림은 군더더기가 없다. 그래서 아름답지는 않지만 진정성이 있다. 인간에 대하여, 한 사람이라는 존재에 대하여, 적나라하게 보여준다. 그의 그림은 그 사람이 어떤 사람인지 어떤 삶을 살아왔는지

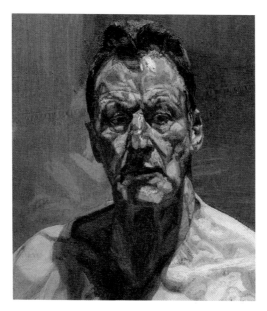

루시안 프로이드 Lucian Freud(1922-2011)
_ Reflection (Self- portrait),1985

를 속속들이 이야기해 주는 듯하다. 2008년 뉴욕 경매에서 그가 그린 누드 그림이 360억 원에 낙찰되었고, 2011년 그가 타계한 후에 작품 값은 훨씬 더 올랐다. 루시안 프로이드가 그린 몸은 지금까지 미술사에서 본 어떤 인체 누드 그림보다 적나라한 솔직함에 눈을 뗄 수 없다. 그런데, 문득 그가 그린 인간의 몸을 보면서 나의 몸을 떠올리게 되는 것은 왜일까.

Body _ Lucian Freud

'Human life is a series of continuous misfortunes, but one living in the moment of happiness one feels very rarely.'

In the words of Schopenhauer. It shatters vague expectations that life will be beautiful and happy.

My eyes opened before sunrise. It's dark. Now it seems that my body is tuned in to the early hours. 4:55 am 30 minutes before sunrise. Get up, boil water, mix warm water with cold water and drink straightly. I go out early in my tracksuit. Walking in the morning refreshes the day. If I don't walk and don't move my body, once I start working, my body will feel heavy, and mentally depressed. Every day I feel directly in my body that my body and mind are connected. I have to lay down a lot for this morning's workout. First of all, don't fall for the temptation of a heavy dinner. One can only receive the fresh sunlight, air, and energy of the morning when one can savagely resist the temptations of the evening. One can't have

both. If you choose one, you have to put the other down.

My body felt much lighter today. I think it was because I just stuffed watermelon for dinner last night and went to bed. A huge dinner always makes the body heavy. There are many good things about not meeting people officially and having no dinner seats due to Corona. You don't have to make useless appointments with the coronavirus as an excuse. Early in the morning, the park was already full of people walking. As I was walking, I suddenly noticed the polka dots on the old woman's pants. I wonder what part of my work should be related. Circles are an important element of my work.

It is a point, a being, a source, a thing... It has multiple meanings. I walk, thinking about what it would be like to incorporate polka dots into work. I often come up with work ideas while walking. On the other hand, I have a lot of useless thoughts. Even though I know that the best thing is to focus on the moment of the walk.

There are so many people walking since early in the morning, I am amazed at the diligence of people every time I go. When you look at the way one walks, you can see the way the person lived. If you look closely, it is difficult to find a person walking straight. Each person would walk

just because they walk straight. But if you look at it, one shoulder goes down a lot, the other goes up and walks twisty, the one who walks with his back bent, the one who walks heavily tilted and crooked, the one who walks with his legs dragging, the other who walks with his cane. They are walking in different positions.

Many people carefully are speculated that the reason why they cannot walk upright is because of the twisted body that has been straight due to a hard life. Meanwhile, since it is summer, more people are walking in shorts. However, there were more people with varicose veins than I thought. The veins on the legs look clumped. At first glance, the electric cord is twisted by popping up in blue and twisted around the calves. In addition, some people have legs that are so thin that they do not fit the face and upper body.

The twisted, tilted body and varicose veins all over the body...While looking at the bodies carefully, it suddenly occurred to me. "People are all the same sick and hard." The body shows the history of the person's life. You can't hide it even if you want to. Those who eat a lot of instant food and stay still have a fat body, those who move diligently and maintain healthy eating habits have a slim body, and those who work in a bent position have a bending body. I found out that everyone's life is not easy and hard life when I look at people's bodies.

Lucian Freud is the representative author of body painting. He is the grandson of Sigmund Freud, the founder of psychoanalysis we know. Living in Vienna, Austria, he leads his family against Nazi oppression and eventually defends Britain. Lucian Freud lived in London since then. Lucian Freud, who is also a friend of Francis Bacon, is said to have not only been silent and quiet but also to have a very shy personality. However, contrary to his shy personality, he depicts a naked human body. He was interested in the human face and body, saying that the naked body is the most human, and the animal side, which is the instinct of rawness, is well represented. What's unusual is that they tried to paint themselves beyond realistic portrayals of the naked human body. The paint was thickly painted on the canvas as if it were the real surface of the body. He paints mostly surrounded by colleagues, girlfriends, and... he drew it around the back, and in the '90s, he drew some models that he was interested in.

If you look at his early paintings, the paint is very thin and detailed. Francis Bacon's face, in particular, is a very thin and detailed expression with paint. Another peculiarity is that the self-portrait drawn by Lucian Freud differs in brush touch and method depending on a person's personality. In general, artists have a unique hand brush touch that everyone has. No matter whom you draw, you can't escape your own unique artist's brush touch. However, Lucian Freud was different. He painted different strokes

depending on the object. The early Francis Bacon or his first wife and later figures are characterized by realistic and unique depictions.

> *"I try to capture the emotions on people's faces. I want to express my feelings through people's bodies. Because I only drew the face, and I felt like I was obsessed with the face.*
> *As if I wanted to be their limbs... "*

> *_ Lucian Freud*

Lucian Freud's painting is not beautiful. The human body is not fantastically decorated or painted beautifully. He paints the human body most objectively. The naked human body reveals its animal instincts starkly animal instincts. It depicts humans abandoning their shells and being in their natural form. His paintings are full of clutter. If it's not beautiful, then it's authentic. It shows human beings starkly about the existence of one person. His paintings seem to tell us one after another what kind of person he is and what kind of life he has lived. His nude painting was sold for 36 billion won at a New York auction in 2008, and the price of the painting rose even further after his death in 2011. The body painted by Lucian Freud cannot be taken off the nakedness of any nude human painting in art history.

Meanwhile, I wonder why it reminds me of my body when I look at the human body he painted.

영화에 대한 생각

영화를 자주 보지는 않지만, 좋아한다. 언제든 시간 여유가 있으면 영화관을 찾는다. 영화란 새로운 분야에 대한 사고의 지평을 열어주는 것 같아 좋다.

지금까지 본 기억에 남는 영화는 쇼생크 탈출부터 브로큰 백 마운틴, 가장 따뜻한 색 블루 등등 특별히 한 편을 정할 수 없이 많다. 언젠가부터 단순히 영화 내용에 빠져들기보다는 내용과 화면의 구도와 구성을 어떻게 했느냐에 더 관심이 가진다. 영화를 선택할 때 주로 감독을 보고 영화를 보는 편이다. 특히, 이안Ang Lee 감독과 크리스토퍼 놀란Christopher Edward Nolan 감독의 영화를 좋아한다. 그 감독이 좋으면 그 감독의 모든 영화를 찾아본다. 어떤 관점을 가지고 있는지 궁금해서이다. 예전에 홍상수 감독 영화를 볼 때마다 미국의 멜로 장르로 유명한 우디 앨런Woody Allen을 떠올렸는데, 삶도 우디 앨런과 비슷해 놀랐다. 우디 앨런이 입양한 딸과 동거를 시작했을 때 지탄의 대상이 된 것처럼, 홍상수 감독도 사랑에는 과감한 비슷한 삶을 살고 있다.

예술가는 본인이 관심 있거나 좋아하는 것을 만들기 때문에, 그 작품을 보면 그 사람이 어떤 사람인지 자연스럽게 파악이 된다. 그가 가진 내적 감성과 사고, 철학까지도 말이다. 본인의 어떤 사람인지 말이나 행동으로 속일 수 있지만, 작품으로는 절대 불가능하다. 그래서 좋은 영화를 보았을 때는 언제나 어떤 감독이 만들었는지, 그 감독의 다른 작품들은 어떤 것들이 있는지 찾아보게 된다. 가끔은 그 사람의 삶이 궁금해질 때 자서전 책을 찾아 읽게 된다. 특정 분야의 유명인이나 흥미로운 사람의 자서전이나 평전만을 찾아 읽을 때도 있다.

영화, 음악, 문학, 미술은 모두 인간의 정신과 감정을 다루기 때문에, 그 보이지 않는 영향력은 상상 이상으로 크고, 어쩌면 종교와도 같은 급이라는 생각까지 든다. 문화란 무의식적으로 인간의 사고를 쉽게 조정할 수 있기 때문이다. 그런 면에서 선진국의 몇몇 나라는 이러한 부분을 아주 잘 이용한다. 대표적으로 산업 사회와 더불어 갑자기 유명해진 팝 아트의 앤디 워홀Andy Warhol이나 추상화가 잭슨 폴록 Jackson Pollock, 마크 로스코Mark Rothko 같은 경우가 그러하다. 앤디 워홀은 워낙 그리는 것에 소질이 없어 사물을 그리지 않고 프린팅을 이용한 것이 그의 미래를 바꿔놓았다. 자서전을 보면 "어느 날 아침에 눈을 뜨니 유명해져 있었다."라고 시작한다. 마크 로스코의 경우는 작가로서 가장 불행하게 살다 간 인물 중의 한 사람이다. 로스코는 그의 작품에 대하여 늘 불안해 하고 자신의 작품에 대해 괴로워하고, 의

심했으며, 끝내는 자살로 생을 마감했다. 그러나 그들은 지금 최고의 작가로 평가되고 있다.

　오래전부터 미래는 문화가 국가 경쟁력이며, 문화전쟁이라는 말이 나왔지만 요즘처럼 세계의 급격한 변화고 인하여 문화의 영향을 직접적으로 실감하기는 처음인 듯 싶다. 한국 영화가 세계에 인정을 받으면서 한국에 대한 관심도 부쩍 많아졌기 때문이다.

Thoughts on the movie

I don't watch movies often, but I like them. Whenever I have time, I go to the cinema. I like movies because it seems to open up the horizon of thinking in a new field.

There are so many memorable movies I've seen so far, from the Shaw Shank Redemption to Broken back Mountain, The Warmest Color of Blue... From some point on, I am more interested in the composition and structure of the content and screen rather than simply immersing myself in the content of the film. When choosing a movie, I usually watch the movie after seeing the director. I especially like films directed by Ang Lee and Christopher Edward Nolan. If I like the director, find all the films of that director. I'm curious what his point of view is. In the past, whenever I saw a movie directed by Hong Sang-Soo, I thought of Woody Allen, who is famous for the American melodrama genre, I was surprised that his life was similar to Woody Allen's. Just as Woody Allen was the target of criticism when he started living with his adopted daughter, director Hong

Sang-Soo lives a similar and bold life in love.

An artist makes things that he/she is interested in or likes, so looking at the work, you can naturally understand what kind of person that person is. Even his inner sensibility, thoughts, and philosophy. He can misinform who he is with words or actions, but it is impossible with his work. Therefore, when I see a good movie, I always search for what kind of director made it and what other works by that director. Sometimes, when I wonder about that person's life, I find an autobiography and read it. There are times when I find and read only the autobiography or biography of a famous or interesting person in a particular field.

Film, music, literature, and art deal with the human mind and emotions, so their invisible influence is greater than you can imagine. I think that it is even strong on the same level as religion. This is because culture can easily manipulate human thinking unconsciously. In that respect, some countries in developed countries take advantage of this aspect very well. A typical example is the case of the pop artist Andy Warhol, who suddenly became famous along with the industrial society, and the abstract painters Jackson Pollock and Mark Rothko. Andy Warhol was not very good at drawing, so using printing instead of drawing objects

changed his future. Looking at his autobiography, he begins, "I woke up one morning and I was famous.". In the case of Mark Rothko, he is one of the unhappiest people an artist. Rothko was always anxious about his work, troubled and doubted about his work, then eventually ended his life by suicide. But they are now regarded as the best artists.

It has long been said that culture is the national competitiveness of the future and that it is a culture war. It seems to be the first time that I have directly felt the influence of culture due to the rapid change in the world these days. This is because, as Korean films have been recognized around the world, interest in Korea has increased significantly.

쉽지 않은 솔직함
—
이불과 트레이시 에민
Lee Bul & Traçey Fmin

얼마전 후배가 작업실에 놀러 왔다. 이야기 도중에

"언니, 미술계에서 아무리 유명해도 일반인들은 몰라. 이불, 서도호가 누군지도 모를걸?"

이 말은 나에게 너무도 충격이다. 갑자기 뒤통수를 망치로 세게 얻어맞은 것 같은 느낌이다. 작가 이불과 서도호는 우리나라 대표 현대 미술 작가이다. 한국 무대는 그들에게 너무 좁아 해외에서 더 많은 전시와 왕성한 활동을 한다. 쉽게 이야기 하자면 미술계의 김연아 같은 존재이다. 그리고 우연한 기회에 미술 분야가 아닌 지인들을 만나는 자리에서 이불 작가 이야기를 꺼냈다. 난 당연히 알 거라 생각했지만 혹시, 후배의 말이 떠올라 왠지 궁금했다. 그런데, 역시 다들 이불 작가에 대하여 처음 들어보는 이름이라 한다. 솔직히 예술가 하면 피카소와 고흐 정도 밖에 모르는 사람들이라 그렇다고 생각은 했지만 왠지 기분이 이상했다. 이 조그만 나라에서 이불 같은 작가를 모르는 것이 납득이 되지 않았다. 미술계의 문제일까, 아님 사람들의 문제일까…?

생각이 깊어진다. 미술에 관심이 있는 사람은 당연히 알겠지만 한편으로는 '내가 정말 작은 세계 안에 살고 있구나'라는 생각도 들었다.

얼마전에 서울시립미술관에서 이불 작가의 개인전이 열렸다. 이불 작가의 회고전같이 기획된 듯하였다. 아주 초기 작품부터 전시되어 있었다. 인상적이었던 것은 시립미술관 전시 공간을 독특한 방식으로 구성하여 전시를 열고 있었다. 초기 작품의 대부분이 퍼포먼스 작업이었기에 공간 전체를 이불 작가의 시기별 영상으로 채워 양쪽 벽면에 섹션별로 프로젝션되어 있었다. 전시 방식이 첨단 영화관에 들어온 기분이 들었다.

80년대 누드 퍼포먼스로 주목을 끈 이불 작품을 보면서, 문득 든 생각이 우리나라 작가들 중 성sex에 대하여 작업하는 작가를 찾아보기 힘들다는 점이다. 이불 작품은 성에 대한 직접적인 의미와는 다르지만, 80년대 그녀가 만약 누드로 퍼포먼스를 하지 않았다면 그만큼 주목을 끌 수 있었을까. 지금도 누드로 퍼포먼스를 하는 작가가 없는데 말이다.

외국의 경우 성에 대하여 솔직하게 때로는 적나라하게 표현하는 작가들이 많다. 작가이기에 우선 솔직해야 하고, 많은 사람들이 관심을 가지는 성에 대하여 다루는 것이 어쩌면 당연하고 필요한 일인지

도 모른다. 성에 관한 작품들은 처음 보면 조금 당황스러울 수도 있지만 볼수록 인간의 본질적인 면을 건드리는 듯하여 일반적인 작품들보다 쉽게 이해되며 대중들에게도 사랑을 받는다.

런던에서 활동하며 세계적으로 유명한 트레이시 에민이 대표적이다. 에민은 영국계 어머니와 남미의 아버지에게 태어나서 어렸을 적, 가족 문제로 제대로 돌봄을 받지 못하고 자랐다. 그녀의 인터뷰를 보면 청소년기의 방황을 그대로 솔직하게 이야기 한다. 그녀의 말을 빌리자면 계획에 없던 미술대학에 입학해 미술을 공부한 후 작품은 솔직한 그녀의 생활을 그대로 보여주는 작품을 발표해 주목을 끌었다. 본인과 잠자리를 같이한 남자들의 이름을 적은 텐트 작업으로 유명해졌다. 제목은 〈나와 함께 잤던 사람들〉이다. 그녀가 태어난 해인 1964년부터 1995년까지 그녀와 함께 잔 모든 사람들, 심지어 잠자리한 남자들까지 이름을 적어 발표했다. 그 명단에는 그녀의 의붓아버지 이름도 있어 많은 파장을 일으켰다. 워낙 영국은 신사의 나라이며 젠틀맨으로의 품격을 중요시하는데, 트레이시 에민이 그 엄격한 틀을 완벽하게 깨버린 것이다. 〈나와 함께 잤던 남자들〉 작품은 세계 여러나라에서 전시를 하였다. 후에 트레이시 에민은 인터뷰에서 남자들이 항의를 했다고 했다. 왜 자기 이름을 거기에 적었냐는 것이다. 그래서 에민은 태연하게 받아쳤다고 했다. "그럼 나랑 잠자리를 하지 말았어야지…"라며.

1999년 터너프라이즈 후보에 올라 〈나의 침대〉 작품을 발표해 또한 번 논란을 일으켰다. 그녀는 평소 사용하던 침대를 그대로 미술관으로 옮겨 놓은 것이다. 그냥 깨끗하고 잘 정돈된 침대가 아니라 술병, 속옷, 휴지 등등이 어지럽게 나뒹굴고 있는 침대를 말이다. 그녀는 그 침대가 어떤 것보다도 그녀를 잘 보여준다고 생각했다고 한다. '어디까지 미술로 인정해야 하는가?' 라는 논란에도 그녀는 꿋꿋이 모든 인터뷰와 수상후보로서의 당당함을 보였다. 오랜 시간이 지난 후 그 당시 터너프라이즈 수상작품은 누구인지 기억이 나지 않지만, 트레이시 에민의 〈나의 침대〉 작품만은 사람들의 기억 속에 확실하게 각인되었다.

그 후에도 그녀는 남자 친구와의 관계, 낙태 등 너무나 솔직하게 여자로서 말 못할 경험을 작품을 통하여 발표했다.

트레이시 에민 Tracey Emin(1963~) _ My bed, 1998 ©fry-theonly

지금도 트레이시 에민이 대중에게 인기있는 이유가 분명 있을 것이다. 그녀의 솔직함이 통했던 것은 아닐까. 뉴욕의 평론가 제리 솔츠는 이야기한다.

"만약 당신이 그리는 것이 자신을 위한 것이 아니라면,
그것은 효과가 없을 것이다."
If what you are painting is not for yourself. It won't work.
_ Jerry Saltz

자신의 작업에 솔직할 때 작품은 공감을 받는다는 이야기이다. 솔직히 트레이시 에민의 작품을 인정하지 않거나 안 좋게 평가하는 사람들도 많다. 그런데, 그녀는 작품을 통해 완전히 솔직하게 그녀의 모든 것을 보여주었다는 것만은 인정해야 한다. 그것은 누구에게나 결코 쉽지 않은 일이기 때문이다.

It's not easy being real honest_ Lee Bul and Tracy Emin

Recently, a junior stop by my studio, in the middle of the talk.

'No matter how famous you are in the art world, the general public doesn't know you at all. People don't even know who Seo Do-ho and Lee Bul are?'

This is very shocking to me. Suddenly, it feels as if I have been startled. Artists Bul Lee and Do-Ho Seo are Korea's leading contemporary artists. The Korean stage is too small for them, furthermore, they have more exhibitions and activities abroad. To put it simply, she is like Yuna Kim in the art world. And by chance, I brought up the story of the artist Lee Bul while meeting acquaintances who were not in the art field.

Of course, I thought people would know, but by any chance, the words of my juniors came to mind and I was curious for some reason. However, everyone says it is the first-time name they have ever heard of Lee Bul. To be honest, people only know about Picasso and Gogh when it comes to artists, so I thought that was the case, but somehow it felt strange. It

didn't make sense to me not to know such an artist as Lee Bul in this small country. Is it a problem in the art world or a problem for people? Those who are interested in art will of course know, but on the other hand, I also thought, 'I live in a really small world.'

Recently, Lee Bul's solo exhibition was held at the Seoul Museum of Art. It seemed to be planned like a retrospective by Lee Bul. It has been on display from her very earliest works. What was impressive was that the exhibition space of the Seoul Museum of Art was organized uniquely. Since most of her early works were performance works, almost the entire space was projected with images of the artist Lee Bul, each section by section on both walls. I felt like the Museum space was in a high-tech movie theater.

While looking at the work of Lee Bul, which drew attention with her nude performance in the 80s, I suddenly looked around and found it difficult to find any Korean artist who works on sex. Her work is different from the direct meaning of her sexuality, but in the '80s, if she hadn't performed in the nude, would she have gotten that much attention? Even now, there are no artists who perform nude.

In foreign countries, there are many artists who candidly and sometimes openly express their sexuality. As an artist, I have to be honest first. It may be natural and necessary to deal with sex, which many people are interested in. The works about sex are sometimes a little embarrassing at first, but the more you look at them, the more they seem to touch the essential aspects of human beings. They are easier to understand than general works and are loved by the public.

The London-based and world-famous artist, Tracy Emin is a prime example. Emin was born to a British mother and a South American father. When she reads her interview, she speaks candidly about the wanderings of her adolescence. She got her attention when she, to borrow her words, had no plans, and she went to an art college, where she studied art and then published a work in which her works that were candid and showcased her life. She became famous for working on a tent with the names of men she slept with. The title is "People who slept with me". From 1964 to 1995, the year she was born, she published a list of the people including men she slept with. The list also included the name of her stepfather, which caused a stir. England is a country of gentlemen and values the dignity of a gentleman, but Tracy Emin completely broke that strict frame. <The Men Who Slept with Me> has been exhibited in many

countries around the world. After Tracy Emin said in her interview, she said that she had men protesting. They wonder why she wrote their name on her work. She said, "Then, you shouldn't have slept with me...".

In 1999, she was nominated for a Turner Price and released <My Bed>, which once again caused controversy. She moved her bed, which she used, to the art museum as it is. Not just a clean and well-organized bed, but a bed with bottles of alcohol, underwear, toilet paper, etc. scattered all over the place. She thought the bed was more of a show for her than anything else. Despite the controversy that must be acknowledged as art, she showed her confidence as a nominee for the award. At that time, people can't remember who won Turner Price's work, but only Tracy Emin's <My Bed> was engraved in people's memories.

Even after that, she revealed the relationship between her and her boyfriend, abortion, etc. Through her works, she talked about her unspoken experiences as a very candid woman.

There must be a reason why Tracy Emin is still popular with the public. Maybe her honesty paid off. New York critic Jerry Saltz says:

"If what you are painting is not for yourself. It won't work."

It is a story that when one is honest about the work, the work gets

sympathy. To be honest, many people don't recognize Tracey Emin's work or have a bad evaluation of it. However, I have to admit that she showed everything about her complete honesty through her work. Because it is never easy.

아름다움에
대하여

그림을 하면서 제일 많이 생각하는 것이 '아름다움'이다. 사실 미술이란 아름다움을 기본으로 하고 있지만 '아름다움'만을 추구하지는 않는다. 특히 현대미술은 아름다움을 추구하는 것이 오히려 '구시대적 발상'이라는 생각까지 하게 한다. 작가들이 다양한 개념적인 작품들을 만들어 내면서부터이다. 아름다움의 반대로 일부러 아름답지 않게 만들거나 흉한 작품들이 대거 등장하던 시기가 있었다. 뒤샹의 〈변기〉도 같은 의미이다. 변기를 아름답다고 생각한 사람은 없을 것이다. 만약 변기의 형태를 아름답다고 생각할지라도 그것의 용도를 생각하게 되면 말이다. 사실 당시만 해도 뒤샹이 〈변기〉를 전시하고자 할 때 전시에서 거부되었다고 한다.

아름다움만을 추구하지는 않지만 '아름다워'야 한다. 그것이 내가 생각하는 미술의 정의이다. 인간은 아름답지 않으면 본능적으로 좋아하기 어렵다. 좀 더 솔직히 좋아지지 않는다.

많은 작가들의 작품을 보면 아름답지 않은 작품도 작가의 열정과

에너지가 듬뿍 담겨 있는 것이 보인다. 그런 작품이 매력 있다. 그것이 그 작품의 아름다움이다. 일반적으로 생각하는 아름다움이 아니다.

사람들이 널상하고 좋아하는 작품들을 보면 공통된 점이 '아름답다'이다. 레오나르도 다빈치의 모나리자, 피카소의 아비뇽의 처녀들, 구스타프 클림트의 키스 등, 이 같은 작품들이 기본적으로 그림을 본 순간 자기도 모르게 '아름답다'고 느끼는 것이다.

그렇다면 아름다움의 기준이 있을까. 과학과 미술은 아주 밀접한 관계다. 작가가 상상을 하면 과학자들은 그것을 과학적으로 분석을 하고 증명해 낸다. 아름다움의 정의를 과학자들은 이렇게 말한다. 1. 대칭, 2. 리듬, 3. 반복, 4. 은유, 5. 균형, 이 다섯 가지 요소가 포함되어 있어야 인간이 아름다움을 느낀다는 것이다. 인간의 뇌에 본능적으로 심어져 있는 무의식적으로 느끼는 아름다움의 기준이다.

About beauty

The thing that I think about while painting is 'beauty'. Although art is based on beauty, it does not pursue only 'beauty'. In particular, contemporary art even thinks that pursuing beauty is rather an 'old-fashioned idea'. It is from when the artists created various conceptual works. There was a time when, as opposed to beauty, unsightly works appeared in large numbers. Duchamp's 'toilet' has the same meaning. No one would ever think a toilet was beautiful. Even if you think the shape of the toilet is beautiful, you think about its use. Even at that time, it is said that when Duchamp wanted to exhibit the toilet bowl, it was rejected for work's value.

You don't just pursue beauty, but you have to be 'beautiful'. That is the definition of art in my opinion. If a person is not beautiful, it is difficult to like it instinctively. I don't get any better to be honest.
If you look at the works of many artists, you can see that even the not-

so-beautiful works contain a lot of the artist's passion and energy. Such works are attractive. That is the beauty of the work. It's not the usual beauty.

If you look at the works that people are passionate about and like, one thing they have in common is that they are 'beautiful'. Leonardo da Vinci's Mona Lisa, Picasso's The Maids of Avignon, Gustav Klimt's Kiss, etc. The moment you see a painting, you feel 'beautiful' without realizing it.

If so, is there a standard for beauty? Science and art are closely related. When an artist imagines, scientists analyze it scientifically and prove it. Scientists define beauty as 1. Symmetry, 2. Rhythm, 3. Repetition, 4. Metaphor, 5. Balance. Humans feel beauty when these five elements are included. It is a standard of subconscious beauty that is instinctively planted in the human brain.

현대미술

현대미술이란 영어로 'Contemporary Art' 이다. 지금 현재를 반영하고 나타내는 미술이란 이야기이다.

몇 년 전에 미국 레지던스에 있었던 일이다. 책을 좋아하기에 어디를 가도 꼭 책방에 들린다. 특별히 사지는 않더라도 구경하는 것도 좋아한다. 그날은 레지던스에 있는 도서실에 갔다. 어떤 책들이 구비되어 있는지 궁금해서이다. 아주 오래된 작은 도서관이었다. 옛날 책들 사이에서 놀라운 것을 발견했다.

『현대미술 Contemporary Art』이라는 책이다. 순간 눈에 들어온 것은 책 아래에 1940년이라고 크게 쓰인 부제목이었다. 한 번도 생각해 보지 못하였기에 충격이었다. 1940년에도 그 당시 미술은 현대미술이었다. 그런데, 2022년 지금 현대미술이 앞으로 50년 후에도 현대미술이라고 할 수 있을까. 현대미술이란 의미는 계속 바뀌는 것이다. 지금 현대미술이라고 불리지만 시간이 지나면 자연스럽게 변한다. 그날 이후로 현대미술에 대한 나의 생각은 달라졌다. 고정관념 없이 현대미술을 생각하게 되었다.

Contemporary art

Contemporary art means 'Contemporary Art' in English. Art is a story that reflects and expresses the present.

It happened long ago in a Minneapolis residency program. I love books. I always stop by bookstores wherever I go. Even if I don't buy it, I like to look around. That day I went to the library in the residence. I'm curious as to what books are available. It was a very old small library. I found something surprising among the old books.

This book is titled 'Contemporary Art'. The big subtitle of 1940 was written on the bottom which caught my eye for a moment. It was a shock because I had never thought about it. Even in 1940, art at that time was contemporary art. By the way, can contemporary art in 2022 still be considered contemporary art 50 years from now? The meaning of contemporary art is constantly changing. It is now called contemporary art, but it changes naturally over time. Since that day, my thoughts on contemporary art have changed. I came to think of contemporary art without stereotypes.

베니스
이야기

 고대 그리스 철학자 탈레스는 만물의 근원은 물이라고 했다. 물에 대하여 깊이 생각해 본 적은 없었는데 물을 그려야 되겠다는 생각이 떠올랐다. 마치 어떤 기억의 뇌파가 마치 명령하는 느낌이었다. 물을 그려야 하겠는데 물을 보고 그릴 곳을 찾아보니 마땅치가 않았다. 바다를 생각하니 멀리서 바라만 보는 바다는 나에게 오브제 같은 느낌이고, 멀게만 느껴졌다. 물이란 물질의 기운을 깊이 느끼고 싶었다. 문득 떠오른 생각이 물의 도시 베니스였다. 베니스라면 물을 맘껏 보고 그릴 수 있겠다는 생각이 들어 베니스를 갈 계획을 세웠다.

 작가로 살면서 좋은 점이 있다면, 전세계에 아티스트 레지던스 프로그램이 있어서 원하는 나라와 장소에 가서 작품 활동을 할 수가 있다는 것이다. 그래서 찾아보니, 마침 베니스에 레지던스 프로그램이 있었다. 당장 서류를 만들어 접수를 하였다. 보통은 시간도 오래 걸리고 까다로운데 운 좋게도 바로 답장이 왔고, 가기로 결정되었다. 아

권혁 Kwon Hyuk_ Energyscape, 2008. Charcoal on paper, 57x76cm

티스트 레지던스는 여러 가지 종류가 있는데, 제공하는 조건이 다르다. 완전한 초청이 있고, 작가가 부담해야 하는 곳이 있다. 이 곳은 작가가 비용을 부담해야 하는 곳이었다. 그래서, 비용을 한국문화예술위원회에 서류를 제출해서 후원을 받았다. 지금 글로 쓰니 아주 짧게 느껴지지만, 이 과정이 대강 1년이 훨씬 넘게 걸렸다. 당시에 대학 강의중이라 방학 기간에 가야 했다. 종강을 앞당겨 12월1일에 출발했다.

베니스 도착

12월 겨울, 베니스에 도착하니 바람이 많이 부는 밤이었다. 게다가 베니스는 바다 바람이니 더 추웠다. 레지던스에 도착하니, 레지던스 담당자인 델피나가 기다리고 있었다. 나중에 안 사실이지만 그녀는 나와 비슷한 또래였다. 그녀는 아티스트로 뉴욕과 런던에서 유학을 하다가 고향으로 돌아와 베니스에서 작가로 활동하며 부업으로 레지던스 담당 업무를 하고 있었다. 대부분의 이태리 젊은 여자들이 아름답지만, 그녀를 처음 본 순간 깜짝 놀랄 정도로 아름다웠다. 이유는 잘 모르겠지만, 그녀의 집을 레지던스 주거 공간으로 나에게 내준 것이었다. 처음에는 특별 배려를 해 준 것인지도 몰랐다. 원래 레지던스 주거 공간은 학생 기숙사 같은 곳이다. 베니스는 섬으로 만들어진 도시라 워낙 관광객이 많아 주민들이 관광객으로 인해 많이 불편을 겪는다. 따라서 관광객들이 오지 않는 그들만의 주거

지가 있다. 관광객으로 갔을 때는 몰랐던 장소이다. 이름이 쥬데카였
는데, 그녀는 그 곳에서 살고 있었다.

베니스의 건물은 대부분이 오래된 건물인데, 그녀의 집은 완전 신
축 건물에 엘리베이터도 있었다. 집 주변이 조용하고, 건물 3층에 있
었는데 방 3개에 거실과 화장실 2개의 적당한 크기의 예쁜 집이었다.
특히, 내 방은 방안에도 거실이 있고 한 벽면이 통유리로 되어 밖이
환하게 보이는 창문에 푸른색 커튼이 쳐져 있었다. 다른 방에는 이태
리 대학생인 남학생과 여학생이 룸메이트로 살고 있었다.

스콜라 인터내셔널 드 그라피아

레지던스 이름이 스콜라 인터내셔널 드 그라피
아였는데, 이곳은 여러 미국 대학과 교류를 맺고 있어서 미국 학생들
이 여름 학기와 겨울 학기 등 학기마다 와서 수업을 듣고 있었다. 건
물이 오래된 이태리 주택 같은 곳이었다. 입구를 들어서면 안의 공간
이 생각보다 컸다. 학생들이 수업 듣는 교실과 작가들을 위한 레지던
스 스튜디오, 그리고 주민을 위한 교육 프로그램에 전시공간인 갤러리
까지 운영하고 있었다. 오래된 작은 건물에 이렇게 많은 프로그램을
운영하는 것에 놀랐고, 국제적인 네트워크에 또 한 번 놀랐다.

이곳의 경험은 전에 가 본 다른 레지던스와는 달랐다. 일단 작가에게 내어준 공간이 작았다. 지금까지 큰 공간에서만 작업을 하다가 작은 스튜디오 방 하나에 다른 작가와 같이 있으니 각자 책상 하나씩 두면 공간이 거의 꽉 찬 느낌이었다.

베니스 골목

스콜라 인터내셔널
드 그라피아 실내 전경
베니스, 이태리
Scholar International
de Grafia studio view,
Venice, Italy

레지던스와 주거지의 거리가 대략 40분 정도 걸렸다. 매일 배를 타고 내려서 한참을 골목으로 걸어 들어가야 도착할 수 있었다. 한 사람 겨우 다닐 수 있는 좁은 골목길은 비슷하게 보여 매일 다녀도 거의 매일 길을 잘못 들어 헤매는 짓을 반복했다. 몇 주가 지나서야 제대로 길을 찾아갈 수 있었다.

또한, 레지던스 공간이 저녁 7시 전에 마무리 청소를 하니, 밤에는 작업을 할 수가 없었다. 대부분의 작가들이 밤에 작업을 많이 하여 24시간 마음대로 작업할 수 있었는데, 이 곳은 규율이 많이 달랐다.

텍사스에서 온 작가

레지던스의 좋은 점은 공간뿐만이 아니라 다른 작가들과 서로 작품에 대하여 토론할 수 있는 기회가 많다는 것이다. 보통 레지던스는 작가들이 최소 5-6명 정도 된다. 그런데 이 곳은 인원이 2명이었다. 나 말고 다른 한 명의 작가는 텍사스에서 온 미국 남자 작가였다. 그런데, 이 작가는 이상하게도 내가 스튜디오에 들어가면 나가고, 내가 나가면 들어가는 것이었다. 처음에는 그냥 그런가 보다고 생각했는데, 나중에는 의식적으로 피하는 느낌이 들었다. 거의 인사말만 간단히 하고, 묻는 말만 대답을 하는 둥… 피하는 느낌이 역력했다. 사실 나도 모르는 사람에게 잘 말하거나 다가가는 스타일이 아니라 그냥 그렇게 지냈다. 그런지 일주일이 지난 후, 그는 미

국 텍사스에서 와서 낯을 가려 대화할 용기가 나지 않아서였다는 믿어지지 않는 말을 전해 들었다. 미국인 남자 작가에게 그런 면이 있다는 생각조차 못했던 것이다. 그 후에는 몹시 친해져 작업 얘기도 많이 하고 있는 동안 살 시냈나. 그는 판화를 전공했는데, 나보다 훨씬 먼저 왔기에 먼저 마치고 돌아갔다. 마지막 떠나는 날 가지고 있던 가장 좋은 종이를 선물하고 갔다. 이 작가가 떠나고 난 후에 늘 다른 사람이 어떤 생각을 가지고 있는지, 혼자 섣부른 판단은 하지 말아야겠다는 생각이 들었다.

물 드로잉

이태리 베니스는 예술가에게 특별한 장소이다. 베니스 비엔날레로 유명한 곳이다. 예전에 베니스 비엔날레를 보러 방문한 적이 있었다. 그 당시 놀랐던 기억은 세계적으로 유명한 베니스 비엔날레를 베니스 사람들은 그닷 관심이 없었다는 것이다. 더욱이 길 가다가 물어보니 모르는 사람도 있었다.

이번은 물을 그릴 수 있다는 기대감에 흥분되어 있었다. 너무 좋았다. 도착한 다음날 아침 일찍부터 카메라를 들고 배를 탈 때마다 출렁이는 물을 향해 카메라 셔터를 누르기 시작했다. 바다 위, 도시에 사는 기분은 이렇구나 라는 것을 실감했다. 문을 나서자마자 출렁이는

바다를 맞이한다. 물을 마주하며 살아 있다는 느낌이 강렬히 들었다. 버스를 타듯이 배를 타고 움직인다. 매일 기분이 좋고, 새로웠다. 사람들도 친절하고, 재미있었다. 이태리 말을 하나도 못해도 문제가 되지 않았다. 베니스에 있는 동안 물 사진 촬영과 드로잉만 했다. 사실적으로 작업할 때는 많은 재료가 필요하다. 물감, 붓, 캔버스, 팔레트 등등 필요한 도구가 많다. 그런데, 외국에 갈 때마다 모든 재료를 다 들고 다니기가 쉽지 않다. 그래서 이번 레지던스에는 간단한 재료로 목탄과 종이 드로잉으로 정하고, 매일 그림을 그렸다. 매일 하루에 한 장의 분량을 정하여 일기 쓰듯이 작업했다. 아침에는 물을 찍었다. 거의 매일 100장을 넘게 찍었다. 나중에는 컴퓨터에 저장 메모리가 부족하여 새로 저장 공간을 구입하기도 했다. 그림을 그려 작업 공간에 붙여 놓으니, 레지던스 사람들이 와서 구경하면서 여러 가지 대화를 자연스럽게 하게 되었다. 특히 몇 명은 매일같이 와서 드로잉한 것을 보면서 이야기하는 것을 좋아했다.

일반인 미술교육 프로그램

인상 깊었던 것은 레지던스에 베니스 거주민을 위한 미술교육 프로그램이 있었는데, 판화와 드로잉 수업이었다. 판화 수업은 레지던스 디렉터의 엄마 마리아와 판화 작가가 팀 티칭으로 가르치고 있었다. 매번 수업하는 것을 보면서 그들의 진지 함에 놀랐

권혁 Kwon Hyuk_Energyscape, 2008,
Charcoal on paper, 57x76cm

고, 결과물도 작가 작업 못지 않았다. 프린트를 한 후에 모여서 몇 시간이고 서로의 그림에 대하여 토론을 하는 것을 보면 이태리 말을 못 알아들어도 얼마만큼 진지하고 깊은 대화를 하는지 느낄 수 있었다. 또 하나의 수업은 정물과 풍경 작가의 수업이었는데, 젊은 남자 작가 선생이었다. 그는 아주 잘 생겼고, 늘 잡지에서 갓 빠져나온 듯 패션 감각이 뛰어났다. 그래서인지 여자들이 수업에 꽉 차 있는 것을 볼 수 있었다. 그는 쉬는 시간이면 늘 내 작업 공간에 와서 그림을 보면서 이야기를 나누었다. 사실, 대부분의 이태리 사람들이 영어를 못 한다.

영어를 할 줄 알아도 하지 않는 사람도 많다. 그들은 자기 언어에 대한 자부심이 대단하다. 그래서 다른 사람들과는 대화가 통하지 않았는데, 이 분은 영어로 소통이 가능했다. 그런데 거의 수업엔 관심이 없어 특히 기억에 남았다. 또 판화 수업에도 미국에서 온 여자 스텝이 2명이 있었는데, 그중 한 명이 내 드로잉을 무척이나 좋아해서 그녀와는 늘 많은 이야기를 나누었다.

카페와 레스토랑, 물가

베니스는 워낙 물가가 비싸기로 유명하다. 오래 전에 베니스 비엔날레를 보러 배낭여행을 간 적이 있었다. 당시 비엔날레 국가관을 보는데, 이스라엘에서 온 여자 작가와 같이 다니게 되었다. 그녀는 나를 처음 보자마자 하소연을 하였다. 점심에 베니스 산

마르코 광장 근처의 음식점에서 식사를 하였다고 했다. 파스타를 20 유로짜리를 시켜 다 먹은 후 나중에 계산서를 받았는데, 99유로가 나왔다는 것이다. 깜짝 놀라 주인에게 물어보니, 파스타 담은 접시, 물컵, 포크와 나이프, 테이블, 의사 등을 모두 계산서에 넣은 것이었다. 그녀는 이태리 말을 못하니 제대로 반박도 못하고, 울며 겨자 먹기로 계산을 치르고 나왔다고, 레스토랑에는 절대 가지 말라고 하여 놀란 적이 있다.

베니스에서는 무조건 테이블에 앉으면 돈을 더 내야 한다. 가격이 서서 먹는 것과 앉아서 먹는 것이 다르다. 그래서 많은 사람들이 카페에 서서 커피를 마신다. 술집에서도 서서 마시는 사람들이 많다. 그런 줄은 알았지만, 이번에는 또 다른 사실을 알게 되었다. 레지던스에서는 3개월 거주를 목적으로 베니스 주민증을 받게 해 주었다. 주민증을 내밀면 교통수단인 배 이용 가격이 훨씬 저렴해진다. 베니스 어디를 가나 주민에게 받는 금액과 관광객에게 받는 금액이 다르다. 거주민들은 워낙 오래 그 지역에 사니 서로를 모두 안다. 그래서 레지던스 스텝과 함께 카페나 레스토랑에 가면 가격이 다르다. 현저하게 차이가 난다. 두 배 이상 저렴할 때도 있다. 마피아가 괜히 나온 게 아니라는 생각이 들었다.

몰랐을 때는 그냥 혼자 다녔는데, 알고 나서부터는 카페나 레스토랑에 혼자 가게 되지 않았다. 그렇지만 커피와 빵, 피자는 정말 맛있었

다. 한번은 마트에 갔는데, 피자를 갓 구워서 팔고 있었다. 사람들이 줄을 서서 사고 있어서 별 기대없이 사서 먹었는데, 세상에 맙소사!!! 이런 게 피자 맛이었구나 감탄을 하면서 먹은 기억이 있다. 원래 서울에서는 무엇이든 레스토랑에서 먹는 게 맛있지 마트에서 파는 것이 맛있을 거라는 상상을 안 하는데 거기는 달랐다. 또한 마트에서 파는 빵과 과자도 대부분 우리나라 제과점 수준 이상이었다. 서울에서는 거의 먹지 않는 빵과 과자를 여러 개 사 놓고 먹었다. 너무 맛있었다.

마리아의 초대

하루는 교육생들이 원 데이 트립을 간다고 같이 가겠냐고 물어보았다. 워낙 작업하는 거 외에는 별일이 없기에 기꺼이 가겠다고 했다. 차 몇 대로 열 명이 넘는 인원이 꽤 멀리 떨어진 곳의 미술관과 지역 음식점을 방문하였다. 그 음식점은 이들이 특별히 좋아하는 음식점이었는데, 그 이유는 모든 음식이 직접 농사를 지은 것으로 만드는 것이었다. 맛이 기가 막혔다. 올리브, 파스타, 리조또, 스테이크 등 그들의 설명을 들으며 먹으니 더 맛있게 느껴졌다. 그날은 하루 종일 전시 보고 먹는 것으로 하루가 다가서 저녁 늦게야 집으로 돌아온 기억이 있다. 이태리 사람들은 정말 말이 많고 시끄럽지만 유쾌하다. 이야기를 시작하면 끝이 없고, 한번 친구가 되면 정말 잘해 준다.

그날 이후, 마리아가 나를 따로 집으로 초대하고 싶다고 했다. 그녀
는 나이가 지긋한 레지던스 설립자이다. 그녀의 아들 로렌조가 레지
던스 디렉터로 운영하고 있다. 그녀는 젊었을 적에는 빼어난 미인이
었을 거 같았다. 조용한 성격에 늘 진지하고 말수가 적었다. 사람들이
모두 그녀에게는 깍듯이 대하였다. 초대한다고 하여 기쁘게 응하였다.
그날은 작업이 끝나고 그녀와 동행하여 같이 배를 타고 그녀의 집으
로 향했다. 가는 동안 그녀의 이야기를 해주었다. 처음에는 레지던스
스텝으로 있었는데, 다른 사람들이 그만두고 어찌하다가 그녀가 운영
하게 되었으며, 남편 이야기와 자식이 5명 있는데, 그들의 이야기도 자
세하게 하며 그녀의 집에 도착했다. 지금 기억에 남는 것은 딸이 런던
에서 패션을 하여 매년 그녀를 초대하여 런던에 자주 가고, 아들 로렌
조 외에는 자식들이 모두 전세계에 흩어져 살고 있었다.

　　그녀의 집은 생각보다 작았다. 그리고, 저녁식사를 준비하여 차리
는데 깜짝 놀랐다. 조그만 공기 그릇에 밥 위에 콩이 가득 올려져 있
는 게 다였다. 소박해도 너무 소박한 식사에 놀랐고, 더욱이 그녀가
얼굴에 함박미소를 머금고 꺼낸 것이 올리브 오일이었다. 올리브를 밥
에 부으며, 막내동생이 올리브 나무를 기르는데, 이 올리브는 그 동생
이 보내준 아주 좋은 올리브 오일이라며 마치 보약 다루듯이 조심스레
밥 위에 따랐다. 그게 식사의 전부였다. 초대에 대한 나의 기본적인 기

대와 예상을 넘어선 식탁이었다. 그러나 그녀는 진지했으며, 식탁에 너무 만족한 표정에 다시 한번 놀랐다. 생각 외로 맛있었다.

식사를 마치고 이야기는 계속되었다. 자신의 앨범을 꺼내 보여주었는데, 한번 더 놀랐다. 사진으로 보여준 예전에 그녀의 집은 디즈니 만화에서나 보았던 성이었다. 원래 집이 베니스 성이었던 것이다. 온통 사진이 영화와 만화에서 보던 공주와 왕자님이지 현실의 인물들이 아닌 듯했다. 사진을 보는 순간 너무 놀라 그녀의 말소리가 들리지 않았다. 사진 속의 성과 사람들, 그녀와 남편은 왕과 왕비 같았다. 그 이후에도 그녀는 친절하게 잘해 주어 꼭 연락하고 다시 베니스에 오라고 했는데, 돌이켜보니 연락도 못하고 그 이후에는 잊고 살았는데, 그녀의 따스한 미소와 친절한 느낌은 기억 속에서 사라지지 않는다.

이태리 남자

작업이 끝나면 무조건 7시에는 집에 가야 한다. 레지던스 공간이 문을 닫기 때문이다. 그래서 저녁에는 별 할 일이 없다. 금요일 저녁은 스텝인 캐서린이랑 근처 바에서 와인 종류의 술을 한 잔씩 하곤 했다. 이름이 정확히 기억에 나지 않는데, 와인과 위스키 중간 정도의 빨간색 술이었다. 베니스 사람들은 그 술을 가장 많이 마셨다. 술이 괜찮았다.

금요일 저녁이었다. 술집과 레스토랑은 꽉 차고 거리에는 크리스마

스와 연말을 즐기려는 사람들로 넘쳐났다. 그날도 캐서린이랑 술을 한 잔 하고 기분 좋게 수다를 떨며 걷고 있었다. 그런데, 저쪽에서 젊은 남자애가 뛰어오는 것이 보였다. 그냥 그런가 보다 하며 걷는데, 그기 갑자기 나에게 날려와서 뺨에 뽀뽀를 쪽 하고 달아나는 것이 아닌가. 너무 순식간에 일어난 일이라 피하거나 뭐라할 사이도 없이 달아나 버렸다. 어안이 벙벙했다.

사실 베니스에 있는 동안 이태리 남자들에게 'You are so beautiful.'이란 말을 많이 들었다. 한국에서는 한 번도 들어본 적도, 그렇게 생각해 본 적도 없다. 그리고, 솔직히 미인은 아닌 것을 잘 안다. 그래도 기분이 나쁘지는 않았다. 동양인이라 그들이 나이를 얼굴만 보아서는 모르는 것이었다. 무조건 자기보다 열 살이 넘게 많다는 것을 상상도 못했을 것이다.

이태리 남자들이 세계적으로 여자들에게 치근덕거리는 것으로 유명하다. 사랑이 넘치는 것이다. 룸메이트이자 대학생인 마르코에게 나중에 들은 이야기는 이렇다. 어렸을 적부터 아버지에게 교육을 받는다고 했다. 여자에게 무조건 대시를 하면 10명 중에 한 명만 넘어와도 성공하는 것이라고, 어차피 한 명만 필요하니까 말이다. 그래서 이태리 남자들은 관심있는 모든 여자에게 아름답다고 하면서 추파를 던지는 것이다.

감기

　　워낙 체질이 감기에 잘 걸리지 않는다. 걸려 봤자 하루 푹 자고 일어나면 회복된다. 그런데 이번에는 달랐다. 천장이 내려앉고, 바닥이 솟구치고, 침대에서 정신없이 기침을 하고 땀을 흘렸다. 서울에서 가지고 간 감기약을 다 먹었는데도 나아지지를 않았다. 의료보험이 되지 않고, 그때는 주말이어서 병원이 모두 문을 닫았다. 너무 아파 누워 있으니 델피나가 달려왔다. 그녀는 나의 상태를 보더니, 차 잎을 가지고 왔다. 아프리카에서 친구가 보내준 차인데, 이걸 마시면 나을 거라면서 차 잎 몇 개를 꺼내서 조제를 해주었다. 어찌할 방도가 없으니 그냥 시키는 대로 차를 마시기 시작했다. 차를 마시면서 신기하게도 가래가 멈추고 체온이 정상으로 돌아왔다. 어지러운 것도 차츰 사라지기 시작했다. 일주일이 넘게 아팠는데, 차를 마신 후 기적적으로3일 만에 일어났다. 솔직히 나는 어디를 가면 그 집과 터의 기운을 느낀다. 세계 여러 나라 여러 장소에서 잠을 자 보았는데, 베니스에서는 한 번도 편하게 잠을 잔 기억이 없었다.

　　이상하게도 계속 깼다. 한참을 자고 일어나면 2시간 지났고, 또 한참을 자고 일어나면 1시간 지났고를 밤새도록 반복하다가 아침이면 너무 피곤한 상태로 깨는 것이다. 악몽도 많이 꾸었다. 워낙 꿈도 예지몽 같은 꿈을 많이 꾸었는데, 이곳에서의 꿈의 종류는 달랐다. 거주 공간이 정말 좋았는데도 불구하고 있는 동안 내내 제대로 쉬지 못하

였다. 이상한 이야기로 들리겠지만, 베니스가 역사적으로 피의 전쟁과 죽음의 장소였던 것이 느껴진 것인가를 생각할 수밖에 없었다. 미국에서도 딱 한 장소에서 이런 경험이 있었다. 후배 집이었는데, 일주일 있는 동안 하루도 편히 잠들지 못했다. 한참을 지나 이야기하다가 그 후배가 자기가 거기 있는 동안 몸이 많이 아프고, 일이 되지 않아 엄청 고생했다고 했다. 그후 그녀는 이사한 후 좋아졌다고 했다. 델피나의 집은 지금 생각해도 이상한 느낌이다. 겨울의 베니스에서 3개월은 너무 길었다.

물 속에 사는 쥐

베니스 바닷물 안에는 고양이 크기만 한 쥐가 살고 있다고 했다. 베니스 거주민 수의 3배가 넘는 쥐들이 바닷물 안에 살고 있다고 했다. 말만 들어도 징그럽고 끔찍했다. 멀리서 보는 베니스의 풍경은 낭만적이고 아름답지만 가까이서 본 베니스는 그렇지 않았다. 집집마다 낮은 문턱에 철로 만든 가림막이 있었다. 우리나라에 강아지나 고양이 키울 때 못 넘어가게 만드는 가림막 같은 것이었는데, 아주 단단한 철로 되어 있어서 문턱을 다리를 높게 들고 넘어야 했다. 가을에 비가 올 때는 늘 홍수가 날 정도로 많이 와서 물이 집안으로 못 들어오게 쳐 놓은 것이었다. 여러 가지로 살기에 불편한 점이 한두 가지가 아니다.

베니스 가면 페스티벌

베니스는 매년 베네치아 사육제 즉, 가면 페스티벌로 유명하다. 골목의 가게마다 가지각색의 가면을 볼 수 있다. 세계 어디에서도 볼 수 없는 가면들이 그곳에 있다. 모두 가면 축제 때문이다. 베네치아 사육제는 사순절을 알리는 축제로 브라질의 니우, 프랑스 니스 카니발과 함께 세계 3대 축제 중의 하나이다. 그리스도교의 축제로 매년 1월 말이나 2월에 열흘 동안 열린다. 마침 내가 있는 동안 열려서 많은 사람들이 특이한 의상을 입고 거리를 활보하는 것을 볼 수 있었다. 신기했다. 전세계에서 사람들이 몰려들었다. 이 날을 위해 의상을 일년 내내 준비했다는 사람도 있었다. 일반적인 의상이 아니다. 세계의 특이하거나, 아름답거나, 독특한 의상은 모두 모인 것 같았다. 매일이 축제이며, 파티였다. 리알토 다리, 산마르코 광장 등, 정성스레 꾸미고, 옷을 차려 입고, 가면을 쓰고 거리를 활보하는 것이 다였다.

처음에는 놀라웠고, 눈을 뗄 수가 없었다. 정신없이 구경했다. 사진 찍고, 말 걸고, 웃고 떠들고의 연속이었다. 나중에 안 사실이지만 이들이 화려한 가면과 옷을 차려 입고 거리를 배회하는 것은 과거 베네치아 공화국의 영화를 의식적으로 암시하는 것이라고 했다. 사람들이 밤에도 자지 않고 돌아다녔다. 밤낮없이 축제가 계속 이어졌다. 매일 축포 터지는 소리에 술 마시고 노래 부르고 거리를 활보하는 사람들로 꽉 찼다. 축제기간 동안은 작업이고 뭐고 같이 놀며 다녔다. 대학생 룸메이트 친구들과 어울려 다니면서 놀았다. 신기하고도 재밌는

베니스 가면 축제 Venice Mask Festival, 2007_Venice, Italy

시간이었다. 역시 이태리는 유럽의 한국이라는 말을 실감했다. 그들도 노는 문화가 우리와 비슷했다.

모피

베니스는 겨울바다를 온몸으로 맞는다. 춥다, 정말 뼈가 시리도록 춥다. 걸을 때도 춥고 난방과 보온도 우리나라와는 다르다. 겨울의 베니스는 관광객이 없어서 더 춥게 느껴지는지도 모르겠다. 그 많던 관광객이 빠지니 주민들만 다녔다. 베니스는 일자리가 거의 없기에 젊은이들은 도시로 빠져나가 나이 많은 분들이 많다. 예전에는 모피를 어떤 사람들이 입는지 몰랐다. 세상에, 베니스 사람들이 전세계의 모피를 다 입는 거 같았다. 거리에 모든 사람들이 두꺼운 모피를 걸치고 다녔다. 모피 코드에 모피 모자까지 말이다. 모피의 향연이라 해도 과언이 아니다. 추워서 일반적인 옷으로는 바닷바람을 견디기 힘들었다. 가지고 간 옷을 모두 껴입고 다녔다. 그때 샀던 모피 모자는 서울에 돌아온 후에 옷장에서 한 번도 꺼내 본 적이 없다. 그것을 어떻게 쓰고 다녔는지, 지금 생각해도 웃음만 나온다. 그냥 길을 걷는데도 추웠다. 그래서 길에 와인을 따뜻하게 데운 뱅쇼를 팔고 있었다. 추위에 걷다가 마시는 뱅쇼는 온몸을 따뜻하게 데워주어 자주 마셨던 기억이 있다. 뜨거운 뱅쇼를 마시느라 시간 가는 줄 모르고 추운 거리에서 친구와 이야기를 하곤 했다.

권혁 KwonHyuk_ Energyscape, 2008, Charcoal on paper, 57x76cm

선착장_바포레토

　　문을 나서면 물이다. 다른 곳으로 이동하려면 무조건 배를 타야 한다. 매일 바포레토에서 배를 기다린다. 배가 도착하면 선원이 나와 문을 연다. 기다란 철봉과 밧줄로 배를 선착장에 바짝 대어 사람들이 타고 내리는 것을 도와준다. 매일 배 타는 것이 무척 신기하고도 좋았다. 배가 통통 소리를 내면서 물결을 가른다. 물안개가 뿜어져 나온다. 아침은 햇살과 함께, 저녁은 노을과 함께 이는 물안개를 보고 있자니 물의 다양한 아름다움에 흠뻑 빠져들게 된다. 사람들의 머리는 모두 뿜어내는 물안개로 바슬바슬하다. 금방 드라이한 머리도 고슬고슬해진다. 원래 곱슬머리인 나의 머리는 하루도 빠짐없이 물을 머금고 위로 치솟아 있다. 사람들은 배 안에서도 이야기하느라 정신이 없다. 이태리 사람들은 모이면 서로 반갑게 인사하고 이야기꽃을 피운다. 모두 말하고 싶어 태어난 사람들 같다. 흥도 많고 정도 많은 거 같다.

　　또한 베니스는 햇살이 맑다. 공해가 없고 깨끗하니 모든 건물과 풍경 색이 선명하고, 채도가 높아 무척 아름답다. 물의 색도 다르다. 아주 선명한 코발트 블루색이다. 바람에 출렁이며 햇살을 받으며 반짝이는 베니스 바닷물은 지금도 기억이 생생하다. 바포레토, 새, 사람들을 나도 모르게 어느새 그리고 있었다.

성당과 페기 구겐하임

 베니스는 역사적 명성만큼 많은 그림과 유물을 가지고 있다. 그중에 성당 벽화는 유명하다. 수많은 성당에 미술사에서 보던 명화들이 곳곳에 있다. 매주 수말마다 하나씩 찾아보았지만 너무 많아 중간에 포기했다. 또한 빼놓을 수 없는 곳이 페기 구겐하임 미술관이다. 페기 구겐하임이 30년간 살았던 집을 사후에 미술관으로 개조한 것이다. 모두 콜렉션으로 전시되고 있다. 입구에 들어서자마자 마리노 마리니Marino Marini의 조각상 〈도시의 천사〉가 두 팔을 벌리고 맞이한다. 청년이 느끼는 삶의 기쁨과 황홀경을 표현한 이 작품은 말 위에 두 팔을 벌리고 있는 청년 조각상인데, 젊은이의 발기된 성기가 유독 묘사되었다. 특이한 점은 그것을 뺐다 끼웠다 할 수 있게 제작하여 교황 방문시에는 발기된 성기를 빼놓는다고 한다.

 사실 페기 구겐하임은 미술계 많은 사람들과 교류하며 심한 남성 편력과 미술 중독자로 유명하다. 뒤샹, 잭슨 폴록과 마크 로스코 등을 발굴한 사람이기도 하다. 그녀는 작가들과 결혼도 몇 번이나 하였다. 막스 에른스트가 두 번째 남편이다. 첫 번째 전시실에 있는 에른스트가 페기를 그린 그림이 좋다. 한 개인의 취향과 선택으로 20세기 모든 미술을 다 볼 수는 있는 중요한 미술관이다. 페기는 실제 미국 현대 미술에 있어서 가장 중요한 인물로 평가되고 있다. 베니스에 있는 동안 몇 번 방문했다.

베니스는 물 그림을 시작하게 된 특별한 장소이다. 베니스 물이 특별해서가 아니라 전세계에서 물을 경험할 수 있고, 물 위에 살 수 있는 유일한 도시이기 때문이다. 페기가 런던과 뉴욕을 거쳐 마지막으로 선택한 곳이 베니스였다. 그녀의 삶처럼 베니스는 물 위에 부유하는 섬이다. 레지던스 기간 동안 워낙 많은 이야기가 있다. 대충 기억나는 것만 적어도 너무 이야기가 많다. 3개월이면 길지도 짧지도 않은 시간이다. 돌이켜보면 좋은 추억이 너무 많았다. 그 후에도 베니스 비엔날레 전시 보러 갔었는데, 들러볼 생각을 못했다. 워낙 비엔날레 전시 일정 보는 게 빠듯하여 전시만 보고 오는 것도 벅찼다. 다음 번에 방문할 때는 한번 들러봐야겠다. 특별히 잘해 주었던 마리아가 아직 있는지, 갑자기 델피나도, 로렌조도 궁금하다.

Venice Residency

The ancient Greek philosopher Thales said that the source of all things in the world was water. I had never thought deeply about water, but the thought of drawing water came to my mind. It was as if the brain waves of a certain memory were giving orders. I wanted to draw water to express the shape and feeling of water properly. However, there was no suitable place for water where I could experience the shape and feeling of water. When I think of the sea, I can only see the sea from afar, it feels like an object to me. It just feels too far away. I wanted to deeply feel the energy of the substance called water. An idea that came to mind was Venice, the city of water. Instantly I made a plan to go to Venice, thinking that I could see and paint as much as I wanted in Venice.

The good thing about living as an artist is that there are artist residency programs all over the world. You can go to any country and place you want to work. I looked it up, and there was a residency program in

Venice. I immediately filled out the paperwork and submitted it. It usually takes a long time nearly a year and is tricky, but luckily, I got a reply right away and decided to go. There are several types of artist residence. The conditions provided are different. There is a full invitation or a place where the artist has to pay. My choice was the place where the artist had to pay. Therefore, I submitted documents to the Korean Culture and Arts Committee to get support. As I write it now, it seems a very short time, but this process took roughly over a year. At the time, I was taking university lectures, therefore I had to go on vacation. The end of the class was advanced and it started on December 1st.

<Arrival in Venice>

It was a windy night when I arrived in Venice in winter. Besides, Venice was colder than I thought because of the sea breeze. When I arrived at the residence, Delfina, the residence manager, was waiting for me. I later found out, she was the same age as me. After studying abroad in New York and London as an artist, she returned to her hometown, where she worked as an artist in Venice, working as a residence as a side job. Most Italian girls are beautiful, but the moment I first saw her, she was stunningly beautiful. I didn't know the reason, and she gave me her house as a residence hall. At first, I didn't even know if she had been given special

consideration. The original residence space is like a student dormitory. Because Venice is an island city, there are so many tourists that the locals suffer a lot from tourists. Therefore, they have their dwelling place where tourists do not visit. It is a place that I did not know when I went as a tourist. The name was Judeka island. She lived there.

Most of the buildings in Venice are old, except her house is a completely new building with an elevator. It was quiet around the house, located on the 3rd floor of a building. It was a pretty house with 3 bedrooms, a living room, and 2 bathrooms. In particular, in my room, there was a living room in room. A blue curtain was hung over the window that had a glass wall on the whole wall and looked bright outside. In another room, a male and female Italian college student were living as roommates.

<Scholar International de Grafia>

The name of the residence was Scholar International de Grafia. It has exchange programs with several American universities. American students came to take classes every semester, including summer and winter semesters. The building looked like an old Italian house. Upon entering the entrance, the space inside was larger than expected. It was operating a classroom where students took classes, a residence studio for artists. A

gallery that was an exhibition space for educational programs for Venice residents. I was surprised to run so many programs in such a small old building. Besides I was surprised again by the international network.

The experience here was unlike any other residence I've been to before. First of all, the space given to the artist was small. Until now, I had only worked in a large space. Moreover, I had to share with another artist in a small studio room. It was almost full that we had one desk for each.

The distance between the workplace and staying residence was about 40 minutes. I had to get on the boat every day, get off, and walk into the alley for a long time to get there. The narrow alleys that only one person can walk through, look very similar, so I walk every day, but I repeatedly get lost. After a few weeks, I was able to find my way.

Additionally, the residence space was cleaned before 7 pm, so I couldn't work at night. Most of the artists worked a lot at night. The residence space was free to work 24 hours a day, but this Venice residency had different rules.

<Artist from Texas>

The good thing about the residence is not only the space but also the opportunity to discuss my work with other artists. Usually, there are at

least 5-6 artists in the residence. However, there were only two people in this residency. The only artist except me was an American male artist from Texas. However, strangely, the artist was when I entered the studio, he left, and when I left, he entered in. At first, I thought it was just a coincidence, but later I felt like he was consciously avoiding me. He always greets me briefly and short answers questions only. The feeling of avoidance was strong. To be honest, I am not a sociable person. He didn't seem to want to be friends with me. I just lived like that. More than a week later, I heard from another staff member an unbelievable story that he was too shy to talk about. I hadn't even thought that there was such a side to an American male artist. After that, we became very close and got along while talking a lot about work. He majored in printmaking. Time passes, he came much earlier than me, his residency was over and he left for Texas. On the last day he left, he gave me a gift to me a drawing book made of the best paper he had ever made. After this artist left, I always concluded that I should not make hasty judgments first about what other people are thinking.

\<Water Drawing\>

Venice, Italy is a special place for artists. It is famous for the Venice Biennale. I've been to the Venice Biennale before. The surprising memory

at that time was that the Venice people were not interested in the world-famous Venice Biennale. Moreover, while walking down the street, when I asked the people of Venice about the location of the Biennale, some people even did not know.

This time, I was excited about being able to draw water. It was so good. From the early morning of the next day I arrived, I started to press the shutter of the camera towards the swaying water whenever I take the boat. I realized that this is what it feels like to live in the city above the sea. As soon as I step out the door, I am greeted by the turbulent sea. Facing the water, the feeling of being alive was intense. It travels on a boat just like riding a bus. I felt so good every day. It was new. People were friendly and fun. I can't speak a word of Italian, but that wasn't a problem. While in Venice, I only did water photography and drawing. Realistically, many materials are required to work. There are many necessary tools, such as paints, brushes, canvases, palettes, etc. However, it is not easy to carry all the materials whenever I go abroad. Therefore, for this residence, I decided to use charcoal and paper drawings as simple materials, then drew pictures every day. I set the amount to one page a day and worked like a diary. I took water in the morning. I shot over 100 pictures almost every day. Later, the computer ran out of storage memory plus required

to purchase new storage space. When I drew a picture, and put it in the workspace, people in the residence came and looked around, and various conversations naturally occurred. In particular, a few people came to my studio every day and liked to talk about my daily drawings.

<Public Art Education Program>

What impressed me was that the residence had an art education program for Venice residents, which included printmaking and drawing classes. The printmaking class was taught by Maria, the mother of the residence director, and the printmaker. I was surprised at their seriousness every time I watched the class. The result was as good as the artist's work. Seeing each other discussing each other's drawings for hours after printing, I could feel how serious and deep conversations they can have even if I don't understand the Italian language. Another class was for still life and landscape artist, taught by a young male artist-teacher. He was very handsome. He always had a great sense of fashion as if he had just come out of a magazine. Maybe it was because of that, I could see that the women were full in the class. In his spare time, he always came to my workspace and talked while looking at drawings. The truth is, that many Italian people can speak English but do not speak English. They are very proud of their language. That's why I couldn't communicate with other

people, but this person was able to communicate in English. However, He seems not particularly interested in teaching classes, consequently, it was particularly memorable. There were two American female staff in the printmaking classes. One of them liked my drawings. I talked and discussed with her a lot.

<Cafe and restaurant, price>

Venice is famous for being very expensive. A long time ago, I went on a backpacking trip to the Venice Biennale. At that time, I was attending the National Pavilion of the Biennale. I went with a female artist from Israel. As soon as she met me for the first time, she complained about the price of Venice. She said that for lunch she ate at a restaurant near Piazza San Marco. She ordered the pasta for 20 Euros, and after eating it, she got a bill later, saying that it came out to be 99 Euros. When she asked the owner in surprise, the plate with pasta, water cup, fork and knife, table, chair... were all included in the bill. She couldn't speak Italian, so she couldn't respond properly, and she almost cried and paid the bill.

In Venice, if you sit at a table, you have to pay an extra charge. The price is different between standing and sitting. Thus, many people stand in cafes and drink coffee. Many people are standing and drinking at the bar. I knew that was the case, but this time I found out something else. I have

been staying for 3 months, therefore the residence got me issued a Venice resident card. If I show my resident ID, the price of using a boat, a means of transportation, becomes much cheaper. Wherever you go in Venice, the amount you receive as residents and the amount you receive as tourists are different. Residents have lived in the area for so long that they all know each other. If I go to a cafe or restaurant with the residence staff, the price is different. Sometimes it's much cheaper. After experiencing this situation, I understood why the famous Italian mafia came out.

When I didn't know, the prices were different, I just went there alone, but after I found out, I tried not go to cafes or restaurants alone. The Venice coffee, bread, and pizza were of excellent taste. One day, I went to the supermarket. There were selling freshly baked pizzas. People were waiting in a long line to buy, so I bought and ate without much expectation. Oh, my!!! I remember great taste while admiring it. Originally, in Seoul, eating anything at a restaurant is delicious, except I don't think that selling it at a supermarket would be delicious, but Italy was different. Additionally, most of the bread and sweets sold in supermarkets were above the level of expectation. I bought several pieces of bread and sweets that I rarely eat in Seoul and ate them. It was so delicious.

<Maria's Invitation>

One day, the students said they were going on a one-day trip and asked me if I would like to come. I was willing to go because I had nothing else to do except work. More than ten people, in a few cars, visited art galleries, museums, and local restaurants quite far away. The restaurant had their special favorites because all the food was made from their local farm. The taste was amazing. Olives, pasta, risotto, steak, etc. I felt more delicious when I ate while listening to their explanations. That day, I remember coming home late in the evening after visiting the exhibitions and eating all day. Italians are very talkative and noisy, then friendly and cheerful. Once you start a story, there is no end to it. Once they become friends, they are truly nice.

After that day, Maria said she wanted to invite me to her house. She is an elderly residence founder. Her son Lorenzo was running the residence as the director. When she was young, it seemed that she has outstanding beauty. Her quiet personality was always serious and she spoke few words.

Most people treated her with respect. When she invited me, I gladly accepted. After work that day, I accompany her to her house by boat. On the way, she told her life story. At first, she was a staff member of the residence, however other people quit. Somehow, she came to run it, and

I arrived at her house telling the story of her husband and five children in detail. What I remember now is that her daughter does fashion in London and invites her every year to London often, except for her son Lorenzo, all of her children are scattered around the world.

Her house was smaller than expected. Then, she prepares and serves dinner, what is more, I was surprised. It was just a small bowl full of beans on top of rice. I was surprised by the simple yet simple meal, moreover, it was olive oil that she poured out with a smile on her face. She pours olives over the rice, which is said to be very good olive oil sent by her youngest brother to grow an olive tree, and carefully poured over the rice as if treating a precious treasure. That was all for dinner. It was a table that exceeded expectations and anticipations that changed the basic idea of the original invitation to Korea. Then she was serious, and once again surprised by the look on her face so satisfied with her table. It was unexpectedly delicious.

After dinner, the story continued. She took out her old album and showed it to me. I was surprised once more. In the past, her house, shown in the photo, was a castle I only see in Disney cartoons. Her original home was a Castle in Venice. It seemed that all the photos were of princesses and

princes seen in movies or cartoons, not real people. The moment I saw the picture, I was so surprised that I couldn't hear what she said. In the castle and the people in her photos, she and her husband were like king and queen. After that, she was kind and nice and keep told me to contact her and come to Venice again, but looking back, I couldn't contact her, and after that, I forgot her in my busy life, but her warm smile and kind feeling do not disappear from my memory.

<Italian Man>

When work is finished, I must go home by 7 o'clock. This is because the residence space is closed. There is nothing to do in the evening. Friday evenings, residency staff, Catherine, used to sip a glass of wine in a nearby bar. I can't remember the exact name, but it was a red liquor somewhere between wine and whiskey. Most people of Venice drank it. It was Friday evening. Bars and restaurants are full. The streets are full of people enjoying Christmas and New Year's Eve. That day, as usual, I was walking cheerfully with Catherine, having a drink and chatting with her. Meanwhile, I saw a young boy running from the other side. As I was walking, I thought it was just that, and he suddenly ran up to me, kissed me on the cheek and ran away... It happened so quickly that he ran away without having to dodge or say anything. I was so embarrassed.

While I was in Venice, I heard a lot of Italian men saying 'You are so beautiful.' I've never heard of it or even thought of it like that in Seoul, Korea. Frankly, I know very well that I am not much beautiful. It didn't feel bad though. Because Asians did not know my age just by looking at my face. He would have never imagined that I was over ten years older than him.

Italian men are known around the world for flirting with women. It is full of love. Here's what I later heard from Marco, roommate and college student: He said that he was educated by his father from an early age. If you unconditionally dash to a woman, you can succeed even if ten people pass, because you needed only one woman anyway. That's why Italian men flirt with all the women they care about, saying they're beautiful.

<Flu>

I think I am very healthy. If I get sick, get a good night's sleep and wake up to recover. However, this time it was different. I got a cold. Ceilings fell, floors rose, coughing and sweating in bed. I took all the medicine from Seoul, but it didn't get better. There was no medical insurance, plus it was a weekend. All hospitals were closed. I was lying down in so much pain, Delphina ran to me. She looked at my condition, then she brought tea leaves. She said that it would be good to drink tea from a friend of

hers in Africa. She took out a few leaves of the tea and prepared it. There was nothing to do. So, I just started drinking tea as instructed. My cough and sputum stopped miraculously while drinking the tea. My body temperature returned to normal. The dizziness also started to disappear gradually. I was sick for over a week. After drinking tea, I miraculously woke up 3 days later. To be honest, wherever I go, I feel the energy of that house and site. I have slept in many places in many countries around the world, however, I have never slept comfortably in Venice.

Strangely, it kept waking up. When I woke up after sleeping for a long time, only 2 hours had passed, and when I woke up after sleeping for a long time, it had passed 1 hour. I also had many nightmares. I had a lot of dreams like a foresight dream. The type of dream here was different. Although the living space was really good, I couldn't rest well the whole time I was there. It may sound strange, but I can't help but wonder if it was felt that Venice was historically a place of bloody wars and death. There was only one place like this in Michigan in the US. It was a junior's house. I couldn't sleep comfortably for a week while I was there. After talking for a while, the junior said that while she was there, she was very ill and suffered a lot because work did not go on. After that, she said she got better after moving. Even thinking about Delphina's house now, it feels strange. Three months in Venice in winter was too long.

\<Rat that lives under the water\>

It is said that a mouse the size of a cat lives in the water of Venice. More than three times the number of mice in Venice live in seawater, he said. It was disgusting and terrifying to hear. The scenery of Venice seen from afar is romantic and beautiful, but Venice seen up close is not. In each house, there was a screen made of iron on a low threshold. It was like a screen that made it impossible to pass when raising a dog or a cat in Korea. It was made of very hard iron. I had to lift my leg and cross the threshold. When it rained in the fall, it always flooded so much that water could not enter the house. There are so inconveniences in living in various ways in Venice.

\<Venice Mask Festival\>

Venice is famous for its annual Venetian Carnival, or Mask Festival. You can see various masks in every shop in the alley. Some masks cannot be seen anywhere else in the world. The reason why there are so many of these masks in stores is because of the Mask Festival. The Venetian Carnival is one of the world's three major festivals along with Niu in Brazil and Nice Carnival in France. It is a Christian festival held for ten days in late January or February every year. It just opened while I was there. I could see a lot of people roaming the streets in unusual costumes. It was

amazing. People flocked from all over the world. Some even prepared the costumes for these days all year round. It's not an ordinary outfit. It seemed that all the strange, beautiful, or unique costumes of the world had come together. Every day was a festival, a party. Rialto Bridge, Piazza San Marco, etc., were all carefully decorated, dressed up, and walking around the streets wearing masks.

It was surprising at first. I couldn't take my eyes off it. I looked at it gawkily. It was a series of taking pictures, talking, laughing, and chatting. It was later revealed that the roaming of the streets in colorful masks and clothes was a conscious allusion to the films of the Venetian Republic of the past. People wandered around without sleeping even at night. The festival continued day and night. Every day, it was filled with people drinking, singing, and walking down the street to the sound of cheering. During the festival, we went to work and play together. I hung out and played with young college student roommates. It was a strange and fun time. I also realized that Italy seems like the Korea of Europe. Their culture of having entertaining and cheerful was similar to ours.

<Fur>

In Venice, the winter sea breeze blows all over your body. The temperature of the wind felt by the whole body is cold to the bone. It is

cold even when walking. The heating and warmth are different from ours. Venice in winter may feel even colder because there are no tourists. After all the tourists were gone, only the local people left. There are very few jobs in Venice, so young people move to the city. There are a lot of older people. I didn't know what kind of people wore fur before. It seemed that the people of Venice wore fur from all over the world. Everyone on the street wore thick fur. From fur cords to fur hats. It is no exaggeration to say that it is a feast of fur. It was extremely cold. It was difficult to withstand the sea breeze with normal clothes. I wore all the clothes I brought with me. The fur hat I bought back then has never been taken out of the closet after returning to Seoul. Even thinking about how I wore it now, I can only laugh. It was cold just walking down the street. On the road, they were selling warm mulled wine. I have fond memories of drinking mulled wine, which I drink while walking in the cold, to warm my whole body. I used to talk with my friends on the cold street, unaware of the passing of time because I was drinking hot mulled wine.

<Wharf_Vaporatto>

When I step out the door, it's water. If I want to go anywhere else, I had to take a boat. Every day I wait for a boat in Vaporetto. When the ship arrives, the crew will come out and open the door. He helps people to get

on and off the boat by holding the boat close to the dock with long iron rods and ropes. It was very interesting and enjoyable to ride a boat every day. The boat cuts the waves with a plump sound. Water mist gushes out. Watching the mist rising with the sun in the morning and the sunset in the evening, you will be immersed in the various beauty of the water. Everyone's heads are crumbly with water mist spewing out. Even dry hair quickly becomes brittle. My originally curly hair is soaked in water every day and soars upwards. People are too busy talking on the boat. When Italians gather, they greet each other warmly and talk. Everyone seems to be born to talk. There is a lot of excitement, and there seems to be a lot of it.

Additionally, Venice is sunny. Since there is no pollution and it is so clean, all the buildings and landscapes have vivid colors and are very beautiful with high saturation. The color of the water is also different. It is a very bright cobalt blue color. I still remember vividly the waters of the Venice Sea, which sway in the wind and glisten in the sunlight. Without realizing it, I was drawing Vaporetto, birds, and people.

<Cathedral and Peggy Guggenheim>

Venice has as many paintings and artifacts as his historical fame. Among them, the murals of the cathedral are famous. There are famous paintings

from art history in numerous cathedrals. I looked for one every weekend but finally gave up halfway through because there were too many. One of the reasons for giving up includes a cost. Everywhere I go, I have to pay a hefty entrance fee for only one painting. Another must-see is the Peggy Guggenheim Museum. The house where Peggy Guggenheim lived for 30 years was converted into a museum after her death. All of them are displayed as collections. As soon as you enter the entrance, you are greeted by Marinomilini's statue, 'Angel of the City' with open arms. This work, which expresses the joy and ecstasy of life felt by a young man, is a statue with arms outstretched on top of a horse, and the erect penis of the young man is particularly portrayed. The peculiar thing is that it is made so that it can be removed and inserted, so when the Holy Father is visiting, the erect penis is removed.

Peggy Guggenheim interacts with many people in the art world and is famous for being very masculine and an art addict. She was also the excavator of Duchamp, Jackson Pollock, and Rothko, Mark. She has been married to artists several times. Max Ernst was her second husband. I like the picture of Peggy by Ernst in the first exhibition room. It is an important art museum where you can see all the art of the 20th century, depending on one's taste and choice. Peggy is regarded as one of the most important figures in American contemporary art. I visited many times while I was in

Venice.

Venice is a special place where I started painting water. It's not because Venice's water is special, but because it's the only city in the world where I can experience water and live on the water. After going through London and New York, Peggy's final choice was Venice. Like her life, Venice is an island floating on water.

There are so many stories to tell during residency. At least there are too many stories that I can barely remember. 3 months is neither too long nor too short. Looking back, there were so many good memories. After that, I went to see the Venice Biennale exhibition, but I couldn't think to stop by. The biennale exhibition schedule was so tight that it was difficult to come just to see the exhibition. I'll have to check it out the next time I visit. I wonder if there is still Maria, who has been especially good to me, and suddenly wonder about Delphina and Lorenzo.

습관

아침에 일찍 일어나는 것은 기분 좋은 일이다. 아침에 일찍 일어나면 그만큼 하루를 계획적으로 잘 보낼 수 있기 때문이다.

그런데 아침에 일찍 일어나려면 몇 가지를 포기해야 한다.

첫째는 저녁에 모임을 하지 말아야 한다. 저녁 모임은 술자리로 이어지고, 술을 마시면 죽다 깨어나도 일찍 못 일어난다. 설사 일어나더라도 컨디션이 좋지 않아 제대로 일을 하지 못한다.

둘째는 저녁을 많이 먹으면 안 된다. 저녁을 많이 먹고 난 후에는 꼭 늦잠을 잔다.

셋째는 늦게 잠자리에 들면 안 된다. 일찍 자야 일찍 일어난다. 늦게 자고 일찍 일어날 수도 있지만 그건 며칠을 못 간다.

쓰고 보니 너무 당연한 이야기 같지만, 내가 말하는 것은 습관을 만드는 것이다. 습관을 만들면 노력하지 않아도 쉽게 무언가를 이룰 수가 있다.

사람마다 삶의 방식이나 패턴이 다르다. 어떤 것이 좋고 나쁜 게 아니라 자기에게 맞는 삶의 방식을 만들어 하루하루를 행동으로 패턴을 만들면 무언가 결과가 나온다. 삶을 살아가는 데 있어 어떤 결과든지 원인이 있다. 좋은 결과를 만들려면 좋은 습관을 만들면 된다. 가장 기본적인 것이기에 간과하기 쉽다. 모든 것은 기본이 제일 중요하다. 왜냐하면 그것이 쌓일 때는 예상치 못한 강력한 힘을 가지기 때문이다.

Habit

Waking up early in the morning makes me feel good. This is because waking up early in the morning allows me to plan my day glowing.

Though, to get up early in the morning, I have to give up a few things.

First, I shouldn't have meetings in the evening. The dinner party leads to a drinking party. If I drink alcohol, I can't wake up early. Even if I wake up early, I cannot work properly because my physical condition is bad.

Second, don't eat too much in the evening. After eating a lot, I always overslept the next day.

Third, don't go to bed late. Go to bed early, wake up early. I can go to bed late and wake up early, however that doesn't last a few days.

As I write it, it seems like a very natural story. What I am talking about is making a habit. If you make a habit, you can easily achieve something that you want without much effort.

Each person has different lifestyles and patterns. It's not that something is good or bad, but if you create a way of life that suits you and make a pattern through your actions day by day, something will come out. Every outcome in life has a cause. To get good results, you need to have good habits. It's so basic however it's easy to overlook. The basics of everything are the most important. Because when it accumulates, it has unexpectedly powerful power. These habits are what I pursue.

자화상

사람을 볼 때 선택의 여지없이 제일 먼저 보게 되는 것이 얼굴이다. 얼굴은 즉 그 사람이다. 어떤 사람을 떠올릴 때 제일 먼저 떠오르는 것이 얼굴이다. 그 다음으로는 사람마다 다른 의견과 견해를 가지고 있다. 어떤 사람은 손을 보기도 하고, 발목을 본다는 사람도 있고, 목덜미, 허벅지 등 다양하다. 얼굴은 어쩌면 사람에게 가장 중요한 부분이다. 그래서인지 얼굴을 그리는 작가들이 많다. 얼굴을 그릴 때 자화상을 그리는 작가도 있지만 어떤 특정 캐릭터를 만들어 그리는 작가도 많다.

그림을 분류해 보면 크게 많지 않다. 솔직히, 알고 보면 크게는 인물이나 풍경, 정물로 분류되고, 그 안에서 또 세분화된다. 인물에서 보편적으로 사람들이 가장 좋아하는 것이 인물이다. 인간이 인간을 그린다는 것이 어쩌면 인간에게 가장 흥미로울 수 있다. 더욱이 시대적으로 삶의 변화가 있는 것을 고스란히 그려내니 그것이 더 흥미로울 수 있다.

20대의 얼굴은 부모가 준 얼굴이고, 30대와 40대를 거쳐 50대가 되면 자기가 만든 얼굴이라고 한다. 부모가 준 타고난 얼굴은 20대와 30대 초반까지이다. 그 후의 얼굴은 그 사람이 살아온 모습이 얼굴에 드러난다. 요즘은 성형을 하여 40대 이후에도 아름다운 사람들이 많다. 기술의 발달은 놀랍다. 그런데 성형도 시간이 지나면 그 흔적을 감출 수가 없다. 성형을 많이 한 얼굴은 또 고스란히 성형의 자국을 얼굴에 남긴다.

　　모두가 잘 알고 있는 얼굴을 그린 대표적인 작가로는 빛의 화가로 불리는 렘브란트를 들 수 있다. 본인의 자화상을 10대부터 20대, 30대 40, 50대 등 그의 얼굴의 변화를 그대로 보여준다. 렘브란트는 자화상을 그리면서 어떤 생각을 했을까, 그의 젊은 시절의 자화상은 얼굴에 젊음과 생기가 빛을 발하는 반면에 노년의 자화상은 삶의 찌들고 고단함이 적나라하게 그대로 담겨 있다.

　　렘브란트의 자화상은 워낙 잘 알려져 있지만 우리나라 조선시대 자화상은 생각보다 아는 사람이 많지 않다. 조선시대 자화상은 서구의 자화상과는 뚜렷한 차별을 보인다. 우선 나이가 젊은 사람은 자화상을 그리지 않았다. 중년이 넘은 후에야 자화상을 그릴 수가 있었는데, 그 이유는 젊은 시절은 삶의 흔적이 없는 얼굴이기에 자화상으로 남길 자격이 없다고 생각했기 때문이다. 이러한 이유에서 조선시대 자

<체제공 초상>_ Self-portrait, prime minister. Joseon Dynasty
이명기, 비단에 채색, 121.0 x 80.5 cm. 개인소장 .

램브란트 Rambrandt(1606-1669)_ Self-portrait, 1659

화상은 모두 중년 이상의 남성들을 그린 자화상이다. 특이한 차이점
은 램브란트의 경우 빛으로 얼굴과 모습을 묘사해서 자세한 느낌이
없다면 조선시대 자화상은 피부 묘사가 탁월하다. 얼굴의 점, 검버섯,
주름, 하나하나를 세밀하게 묘사했다. 당시에 사람들의 건강 상태와
어떤 병이 있었는지 조선시대 초상화를 보면 연구하는 데 도움이 된
다는, 세계에서 유일하게 병을 진단할 수 있는 초상화라고 한다. 충실
하게 얼굴에 있는 모든 흔적을 초상화를 통해 그려낸 것이다. 어쩌면
당시에 사진이라는 기술이 없었기에, 있다고 해도 일반적으로 특수 계

층만 사용한 것이라 이런 정직하고 세밀하게 그리는 게 의미가 있고 중요했을 것이다.

현대미술 작가로 얼굴을 그려 유명한 작가로는 미국의 척 클로스 Chuck Close가 있다. 그는 극사실로 얼굴을 그린다. 척 클로스의 얼굴 작품의 몇 작품은 극사실화이기에 얼굴 그림인지 사진인지가 구별이 어려울 정도이다. 미국의 미술관 곳곳에 그의 그림이 소장되어 있다. 워낙 작품의 크기도 커서 그의 극사실화로 세밀하게 그려진 큰 얼굴 그림을 보고 있노라면 무엇보다도 크기에 압도된다. 그의 그림은 극사 실작품도 있지만 얼굴을 색면으로 구성되게도 그리며 다양한 방법을 시도했다. 다양한 그의 시도만큼이나 그의 얼굴 그림 시리즈는 흥미 롭다.

그는 열한 살에 아버지를 잃고, 곧이어 어머니가 암에 걸렸다. 그는 어린 시절부터 병약하여 외톨이로 성장했다. 안면 인식장애로 고통을 받고 있는데 40대 후반에 척추 장애가 왔다. 팔다리를 쓰지 못해 붓을 입에 물고 그리기도 했다. 지금은 휠체어에 앉아 붓을 손에 묶고 그림을 그린다.

컴퓨터에 그림을 넣은 후에 디자인하고 작품을 시작한다. 가까이 서 보면 색면인데 멀리서 보면 형체가 나타나는 작품이다. 컴퓨터에 얼굴 이미지를 넣은 후 포토샵으로 작업 후에 프린트하여 캔버스로

옮긴다. 색을 모두 정하고 만들어서 번호를 그림에 정한 후 작업에 들어간다. 가까이 보면 색면 추상인데 멀리서 보면 사람의 얼굴이 드러나는 것이다. 다양한 색의 조합과 추상의 면이 결합하여 멀리서 보면 얼굴이 드러나는 점이 흥미롭다.

얼굴, 즉 자화상으로 작업을 하는 작가들은 대중의 사랑을 금방 받는다. 즉각적으로 대중이 가장 빨리 호응하고 선호하는 그림이다. 하지만, 그 인기만큼 문제는 싫증도 금방 낸다는 것이다. 작가가 보통의 철학을 가지지 않고 그냥 무작정 얼굴만을 극사실적으로 그릴 경우에는 대중의 사랑의 수명이 더 짧아진다. 잘 그렸다. 그리고, 그만큼 보기 편하고 이해하기 쉽다. 그런데 그 후에는 어떻게 작품세계를 펼칠 것인가 말이다. 작품을 한다는 것은 기술을 뽐내는 것이 아니다. 기술은 기술일 뿐이다. 극사실작품이 놀라운 것은 그 기술 뒤에 숨은 작가만의 고유한 철학이 있을 때만이다. 신기한 것은 그림을 잘 모른다는 사람들도 본능적으로 느낀다.

Self-portrait

When I see a person, the first thing I see without a choice in the face. The face is that person. When I think of someone, the first thing that comes to mind is one's face. After that, different people have different views and opinions. Some people look at one's hands, some look at one's ankles, hair, thighs, and so on are various. The face is perhaps the most important part of a person. That is why many artists draw faces. While some artists draw self-portraits when drawing faces, many artists create and draw specific characters.

If you classify the pictures, there aren't a lot of them. To be honest, if you know about it, it is largely classified as a person, a landscape, or a still life, and is further subdivided within it. Characters are generally what people like the most. It is perhaps most interesting to humans that humans draw humans. Moreover, it can be more interesting as it depicts the changes in life over time.

It is said that the face in your 20s is the face your parents gave you and the face you make yourself when you reach your 50s after going through your 30s and 40s. The natural face that my parents gave me is in their 20s and early 30s. After that, the face of that person is revealed on the face. These days, many people have plastic surgery and are beautiful even after their 40s. The development of technology is amazing. However, plastic surgery cannot hide its traces over time. A face that has undergone a lot of plastic surgery still has the marks of the plastic surgery on the face.

Rembrandt, who is called the painter of light, is a representative artist who painted faces that everyone is familiar with. The self-portrait of himself shows the changes in his face, from teenagers to 20s, 30s, 40s, and 50s. What did Rembrandt think when he painted his self-portrait? The self-portrait of his younger days radiates youth and vitality to his face, while the self-portrait of old age contains the exhaustion and hardship of life as it is.

Rembrandt's self-portraits are very well known, nonetheless not many people know about the self-portraits of the Joseon Dynasty in Korea. The self-portraits of the Joseon Dynasty are different from those of the West. First of all, the younger person did not paint a self-portrait. They were

able to paint a self-portrait only after they reached middle age. They thought that they did not deserve to be left as a self-portrait since their youth was a face with no trace of life. For this reason, all self-portraits of the Joseon Dynasty are self portraits of middle-aged or older men. The peculiar difference is that in Rembrandt's case, he depicts faces and figures with light, so there is no sense of detail. Conversely, the self-portraits of the Joseon Dynasty are excellent in depicting the skin. The points, age spots, and wrinkles on the face were described in detail. It is said that it is the only portrait in the world that can diagnose the health condition of people at that time and what diseases they had. All traces on the face were faithfully drawn through the portrait. Perhaps because there was no technology of photography at the time. Even if there were, it was meaningful and important to draw in such an honest and detailed manner as it was generally used only for special classes.

A famous contemporary artist who painted faces is American Chuck Close. He paints his face with extreme reality. Some of Chuck Close's face works are hyper-realistic. Sometimes, it is difficult to tell whether it is a face painting or a photograph. His paintings are in the collections of various galleries and museums in the United States. The size of the work is bigger than the human scale so if you look at the large face painted in

detail with his hyper-realistic paintings, you will be overwhelmed by the size. Although some of his paintings are hyper-realistic, he tried various methods by drawing faces with color planes. His face painting series is as interesting as his various attempts.

He lost his father at the age of eleven, and soon his mother contracted cancer. He grew up as a loner due to infirmity from an early age. He suffers from a facial recognition disorder, which came with a spinal disorder in his late 40s. Therefore, he could not use his limbs, so he drew with his brush in his mouth. He now draws with his brush tied to his hand, as he sits in a wheelchair.

After he puts the drawings into the computer, he designs and starts work on his own. His work is a work of color when viewed up close, but a form that appears when viewed from a distance. It is drawn as if the shape is cloudy on colored glass. After putting the face image on the computer, work in Photoshop, print it, and transfer it to the canvas. After deciding on all the colors and making them, set the number on the picture part and start working. Therefore, his paintings are color-plane abstract when viewed up close, but a human face is revealed when viewed from a distance. Interestingly, the combination of various colors and the aspect of abstraction reveals the face from a distance.

In my opinion, artists who work with faces, that is, self-portraits, quickly become popular with the public. It is the picture that the public immediately responds to and prefers the most. However, as much as its popularity, the problem is that it quickly gets boring. If an artist does not have a common philosophy and simply draws a face in a hyper-realistic way, the lifespan of public love will be shorter. It's easy to see and easy to understand. But after that, how will the world of art unfold? Making art doesn't mean showing off an artist's skills. Technology is just technology. A hyper-realistic work is amazing only when there is an artist's philosophy beyond the technique. The strange thing is that even people who don't know how to draw instinctively feel it.

동료

텔레비전을 보는데 지금은 고인이 되신 이어령 인터뷰가 나왔다. 연세가 90에 가까워 오고, 책도 수십 권 집필한 그의 말은 충격이었다. 지금까지 살아온 인생이 실패라는 것이다. 그 이유는 같이 논의하고, 연구하고, 나눌 수 있는 동료가 없어 너무 외롭다는 것이다.

뉴욕에 가면 제일 먼저 가는 곳이 모마Museum of Modern Art이다. 메트로폴리탄The Metropolitan Museum of Art과 구겐하임The Solomon R. Guggenheim Museum도 있지만, 모마의 특별전은 세계 어디서도 쉽게 볼 수 없는, 큐레이팅이란 무엇인가를 확실히 보여준다. 큐레이터의 중요성을 느낄 수 있는 전시이다. 오랜 기간 동안 작가를 연구하여 전시를 기획한다. 전시를 보고 나오면 마치 미술책 한 권을 읽은 것처럼 지식이 쌓여 나온다. 아직도 기억나는 전시는 피카소와 마티스 전이었다. 피카소와 마티스가 어떻게 서로에게 영향을 받았는지, 만나기 전과 후의 작품을 상세히 비교하면서 구체적으로 보여주는 전시였다.

그들은 처음부터 서로를 알아보았다. 마티스와 피카소의 나이 차이는12년 났지만 그들은 평생 동료이자 선의의 경쟁자로 작품에 많은 영향을 주고받았다. 피카소는 마티스를 만나기 전의 작품을 보면 색채가 없있나. 색에 내하여 어떠한 개념도 없어 보인다. 그러나 마티스의 작품을 본 후 그의 작품이 달라지기 시작한다. 색채가 작품 안에 들어온 것이다. 그림은 결국 캔버스라는 평면 안에 색채와 형태로 이루어진다.

작가들이 색만 잘 써도 그림의 반은 성공한 것이다. 색에 대하여 인식하지 못하고 그리는 그림은 반밖에 볼 줄 모르는 것이다. 반면 마티스도 피카소를 본 후 형태가 달라지기 시작한다. 마티스는 피카소와 다르게 드로잉에 약하다. 그림에 형태감이 떨어진다. 작품을 비교해 보면 확실히 알 수 있다. 따라서, 마티스의 그림은 말년의 종이를 오려서 형태로 만든 작품이 훨씬 좋다.

두 작가의 작품 중에 가장 인상적인 부분은 모델이었다. 마티스도 피카소도 여인을 많이 그렸다. 마티스는 전문 모델을 그린 반면, 피카소는 사랑하는 여인을 모델로 그렸다. 피카소의 그림에 나오는 여인은 그의 부인이자 사랑하는 여인이기에 단지 눈에 보이는 형태만이 아닌 그녀의 향기, 촉감, 목소리, 성격, 특징 등 모두를 담고 있는 독특한 그림으로 표현되었던 것이다. 그림에서 살아 있는 에너지가 느껴진다. 그녀만이 가진 독특한 특성이 살아 있는 게 느껴진다. 반면 그냥 모델

파블로 피카소 Pablo Picasso(1881-1973)_ Portrait de Marie-Therese, 1937

앙리 마티스 Henri Matisse(1869-1954)_Joy of Life, 1905-1906, oil on canvas,
176.5x240.7cm_ Bernes Foundation. Philadelphia. Pennsylvania

을 그린 마티스의 그림은 사람도 오브제인 느낌이 난다. 모델 이상의 느낌을 받을 수가 없다. 그림은 그리는 대상을 완전히 알고 그리는 것과 단지 외형만을 보고 그리는 것과는 큰 차이가 있다. 하지만 그들은 서로가 가지고 있지 않은 것을 가지고 있었다. 평생을 서로의 그림에 영향을 받아 동료이자 선의의 경쟁자로서 작품 동을 하였다. 마티스가 세상을 떠났을 때 누구보다도 슬퍼했던 사람은 피카소였다. 더 이상 그에게 자극을 줄 사람이 없어진 것이다.

어느 분야나 동료이자 선의의 경쟁자가 있다는 것은 축복받은 것일지도 모른다. 지금 나에게 그런 사람은 누군가 곰곰이 생각해 보게 된다.

Colleague

I was watching TV, and an interview with the now deceased Lee Eryeong came out. He is close to 90 years old and has written dozens of books. His words were shocking. He said that life so far has been a failure. The reason is that he is so lonely because he has no colleagues to discuss, study, and share with.

The first place I visit when I go to New York is the Museum of Modern Art. There are also The Metropolitan Museum of Art and The Solomon R. Guggenheim Museum. However, MoMA's special exhibitions are not easily seen anywhere else in the world. The MoMA Museum of Art demonstrates what curating is for each exhibition. What I feel while looking at the exhibition is the importance of a curator. They seem to research the artist for a long time and plan the exhibition. Whenever I visit the exhibition, I accumulate knowledge as if I was reading an art history book. The exhibition I still remember was Picasso and Matisse. It was an exhibition

that showed how Picasso and Matisse were influenced by each other, comparing the two works in detail before and after they met.

They recognized each other from the beginning. Although Matisse and Picasso were 12 years apart in age, they were lifelong colleagues and well-intentioned competitors. They had a lot of influence on their work. Picasso did not like to use many colors in his works before he met Matisse. Picasso's previous works do not seem to have any interest or conception of color. However, after seeing Matisse's work, his work began to change. Colors are incorporated into the work. A painting is ultimately composed of color and form within the plane of the canvas.

I think that painting is half successful even if the artists use color well. Drawing without recognizing color means you can only see half of it. On the other hand, Matisse also begins to change shape after seeing Picasso. Unlike Picasso, Matisse is weak at drawing. The picture loses its sense of form. It can be seen by comparing the works. Therefore, Matisse's paintings are much better in the form of paper cuts from his later years.

Among the works of the two artists, the most impressive part was the model. Both Matisse and Picasso painted many women. Matisse painted professional models, while Picasso painted the woman he loved. The woman in Picasso's painting is his wife and the woman he loves, thus it

is not just a visible form, then a unique painting that contains all of her scent, touch, voice, personality, characteristics, etc. You can feel the living energy in the painting. I feel that the unique characteristics that only her have are alive. On the other hand, Matisse's paintings of just models give the impression that people are also objects. I can't get the feeling of being more than a model.

There is a big difference between drawing while fully knowing and feeling the object to be painted, and drawing just by looking at the appearance. Anyway, they had what each other didn't. Although the two had a large age gap, they were influenced by each other's paintings throughout their lives, and they worked as colleagues and well-intentioned competitors. When Matisse passed away, Picasso was the saddest person ever. There was no one else to motivate him.

It may be a blessing to have colleagues and well-meaning competitors in any field. Now, I wonder who is that one.

3

완고하게 흐르는

stubbornly flowing

게르하르트 리히터와의
점심

　사람이 살아가는 동안 누구를 만나느냐에 따라 인생이 바뀔 수 있다고 생각한다. 미술사에 새로운 역사를 만든 백남준의 경우도 만약 백남준이 요셉 보이스Joseph Beuys를 만나지 않았다면 어떻게 되었을까? 그만큼 백남준과 요셉 보이스는 친밀하게 교류하였고 작품 활동도 같이 하였다. 오노 요코Ono Yoko도 비틀즈의 멤버인 존 레논John Lennon을 만나 알려진 인물이기도 하다. 그들은 신혼여행 중 침대에서 벌인 평화 퍼포먼스 〈WAR IS OVER전쟁은 끝났다〉는 그들을 더욱 유명하게 만들었다.

　만약에 현재 세계를 넘어 누군가와 점심을 할 수 있다면, 난 주저 없이 독일의 게르하르트 리히터Gerhardt Richter를 초대하고 싶다. 게르하르트 리히터는 현존하는 최고의 작가로 평가되고 있다. 1932년생이니 우리나라 나이로 90세가 넘었다. 현재 그 연배의 작가로는 미국의 알렉스 카츠 Alex Katz¹⁹²⁷~, 영국의 데이비드 호크니David Hock-

ney¹⁹³⁷⁻가 있는데, 그중에서 단연코 최고라 생각한다. 물론 알렉스 카츠도 현재 거의90이 훌쩍 넘은 나이임에도 거의 매년 개인전에 신작을 발표하며 왕성한 활동을 하고 있고, 데이비드 호크니의 경우는 너무나 잘 알려져 있어 다시 인급할 필요가 없다고 생각된다. 우리나라에서도 국립현대미술관, 서울시립미술관 등에서 몇 차례 개인전을 크게 했었고, 카츠도 롯데미술관, 대구미술관에서 열린 개인전에 많은 관객들이 줄지어 관람했다. 그러나, 게르하르트 리히터는 현재까지 우리나라에서 제대로 개인전을 한 적이 없다.

예술에서 제일 어려운 것이 지금까지 시도하지 않은 것을 하여 새로운 자기만의 세계를 구축하는 것이다. 대부분의 작가가 의식적이든 무의식적이든 간에 누군가가 했던 것이나 어디서 보았던 것을 자기도 모르게 재현하고 있다.

포스트모더니즘이 시작되며 '회화는 죽었다'고 모두들 회화에 등을 돌릴 때, 그는 꾸준히 본인만의 회화세계를 구축했다. 그는 이렇게 말했다.

"나는 어떤 목표도, 어떤 체계도, 어떤 경향도 추구하지 않는다. 나는 어떤 강령도, 어떤 양식도, 어떤 방향도 갖고 있지 않다. 내가 무엇을 원하는지 모르겠다. 나는 일관성이 없고, 충성심도 없고, 수동적이다. 나는 무규정적인 것을, 무제약적인 것을 좋아한다. 나는 끝없는 불확

실성을 좋아한다.”

거장만이 할 수 있는 말이다. 리히터의 작품은 그의 말대로 스펙
트럼이 다양하다. 그는 사진, 구상과 반 구상, 추상을 넘나들며 그만
이 가진 독특한 개념으로 새로운 미술의 지평을 열었다. 1999년 현대
미술 화상이 그의 작품을 90만 러에 사들였다, 이로부터 몇 이 지나
지 않아 같은 해 11월 크리스티 사장이 그의 작품 가를 495만 달러로
측정했다. 500퍼센트 이상 작품 가격이 상승한 것이다. 2012년 소더
비 경매에서 그의 1994년 추상화 작품이 2천100파운드^{약377억}에 팔렸
다. 생존 작가 중 최고가이다. 리히터의 작업은 온라인 홈페이지만 봐
도 며칠은 봐야 다 볼 수 있다. 그는 자신의 작업을 꾸준하고 성실하
게 해 오면서 새로운 세계로 발을 내딛게 된 것이다.

대가는 누구든지 그만의 독특한 사고와 철학이 있다. 잠시라도 그
런 사람을 만나면 뇌가 열리는 경험을 하게 된다. 특히, 예술은 정답
이 없는 세계이다. 절친 작가의 말을 빌리자면 ‘미친년 치마 속이다.
그만큼 알 수 없다는 것이다.

2018년 리히터의 삶에 대한 영화가 만들어졌다. 제목이 〈작가 미
상〉이다. 살아 있는 예술가의 삶을 다룬 영화는 흔치 않다. 그만큼 그
의 영향은 크다. 영화는 솔직히 그의 개인적 삶과 그의 작품에 대하
여 30퍼센트만 보여준 느낌이다. 근데, 요셉 보이스가 리히터의 선생이

요셉 보이스 Joseph Beuys (1921-86), Felt Suit, 1970 ©lightsgoingon

었다. 그렇다, 이렇게 연결되어 있다. 살아보니, 알수록 신기하고, 신비한 게 예술세계이고, 인간의 삶이다.

리히터와 점심을 하면서 그의 생각과 작품에 대하여 이야기 나누고 싶다. 작품에 대한 크리틱도 듣고 싶다. 작가로서 가장 큰 고민에 대해 묻고 싶다. 지금처럼 물질이 최고의 가치로 추구되는 이 자본주의 시대에 어떻게 작가 정신을 추구하면서 작품을 하고 있는지 묻고 싶다.

'작품이 팔리는 작가가 좋은 작가이다'란 말처럼, 작가들은 팔리는 작품만을 만들어 내는 시대에 어떻게 하면 자기만의 세계를 구축해 내는지 묻고 싶다. 어떻게 작가 정신을 지키고, 시류에 휩쓸리지 않고, 작품을 제작하는지 알고 싶다. 불확실성을 어떤 믿음으로, 어떻게 견디어 냈는지, 어떤 생각으로 작품을 지속했는지 등등 궁금하고 이야기하고 싶은 게 너무 많다. 생각만 해도 가슴이 두근거리고 긴장된다. 아무래도 밥이 안 넘어갈지도 모르겠다. 그래도 꼭 만나고 싶다.

Lunch with Gerhard Richter

I think life may change depending on whom you meet during your life. What would have happened to Paik Nam-Joon, who made a new history in art history, if he hadn't met Joseph Beuys? As such, Baek Nam-Joon and Joseph Boyce interacted closely and worked together. Yoko Ono is also known for meeting John Lennon, a member of the Beatles. They made them even more famous for their peace performance "WAR IS OVER" in bed during their honeymoon.

If I can have lunch with someone beyond the current world, I would like to invite Gerhardt Richter of Germany without hesitation. Gerhard Richter is considered the best artist globally. He was born in 1932, so over 90 years old in Korean age. Currently, the older artists include Alex Katz of the United States (1927~) and David Hockney of the United Kingdom (1937~), Gerhardt Richter is who are by far the best. Alex Katz, of course, is now well over 90 years old, but he is active almost every year releasing new

works in solo exhibitions, besides David Hockney's case is so well known that I don't think he needs to be mentioned again. In Korea, Hockney had several large solo exhibitions, such as the National Museum of Modern and Contemporary Art, Seoul. Many audiences lined up to see Katz's solo exhibitions at the Lotte Museum of Art and Daegu Art Museum. However, Gerhard Richter has never had a solo exhibition in Korea until now as I know.

The most difficult thing in art is to build a new world of one's own by doing something someone has never tried before. Most artists, consciously or unconsciously, reproduce what someone has done or where they have seen it without realizing it.

When postmodernism began and everyone turned their backs on painting, saying 'painting is dead, he steadily built his painting world. He said:

"I pursue no goals, no systems, no trends. I have no code, no style, no direction. I don't know what I want. I am inconsistent, disloyal, and passive. I like unpredictable things, unconstrained things. I like endless uncertainty." Words that only masters can say

Richter's work, as he said, has a diverse spectrum. He opened a new field of art with his unique concept, crossing over photography, figurative and semi-figurative, and abstraction. In 1999, Contemporary Art Vulture bought his work for $900,000, and months later, in November of the same year, President Christie's set the price for his work at $4.95 million. The price of the artwork has risen by more than 500%. His 1994 abstract painting sold for £2,100 at a Sotheby's auction in 2012. It is the highest price among surviving artists.

You can see Richter's work in a few days just by looking at his online website. He has been stepping into a new world by steadily and faithfully doing his work.

Each master has his or her own unique thinking and philosophy. If you meet such a person even for a short time, you will experience an open mind. In particular, art is a world without rules. My artist friend said, 'Art world's like 'in the skirt of a crazy bitch'. that it is not known that much.

In 2018, a film was made about Richter's life. The title is <Author Unknown>. Films dealing with the life of a living artist are rare. That's how big his influence is. The film honestly feels like it only shows 30% of his personal life and his work. However, Joseph Beuys was Richter's teacher. Yes, it is connected like this. As I live, the more I know, the more

mysterious the art world and human life.

I would like to have lunch with Richter and talk about his thoughts and works. It's embarrassing, but I want to discuss art and my work. As an artist, I want to ask him about his biggest concern. I would like to ask how he will pursue his work while pursuing the spirit of an artist in this capitalist era, where materials are pursued as the highest value like now.

As the saying goes, 'A artist whose work sells is a good artist, I want to ask how artists build their own world in an era where only works that sell are made. I want to ask him how to keep the artist's spirit, not be swept away by the current trend, and create work. There are so many things I am curious about and want to talk about, such as what kind of beliefs and how I endured uncertainty, and what thoughts I had to continue the work. Even just thinking about it makes my heart pound and I get nervous. Maybe the meal won't go over. Nevertheless, I definitely want to meet him.

과거에는 통했지만 지금은 통하지 않는 것
과거에는 안 통했지만 지금은 통하는 것

작가 중에 작품을 직접 제작하는 작가들이 점점 줄어들고 있다. 일단 미술대학에서 더 이상 기술이나 기법을 가르치는 수업이 없어지고 있다. 입시도 달라졌다. 예전에는 미대를 들어가려면 석고 데생을 잘 해야 했다. 무조건 잘 그려야 했다. 얼마만큼 석고 데생을 잘 하느냐가 입시의 당락을 결정했다. 그러나 이젠 옛말이 되었다. 더 이상 입시에서 석고를 그리는 학교가 없어지고 있다. 한국예술종합학교를 시작으로 해서 서울대학교가 뒤를 이어 입시를 포트폴리오로 바꾸었다. 그 후 홍대에서 미대 입시에서 실기 시험을 없앴다.

A작가는 이야기한다. "그래도 작업은 본인이 직접 해야 발전이 있지, 남한테 맡기면 문제가 있어." 이 작가는 늘 본인이 직접 작품을 제작한다.

B작가는 "뭐라고? 직접 작품을 만든다고? 도대체 왜??" 이 작가는

작품을 아이디어 도안만 해서 기술자에게 맡긴다. 그 누구도 그의 작품 제작 방법에 대하여 문제를 제기하지 않는다.

예전에는 당연시했던 것이 이제는 당연하게 되지 않았다. 두 작가 모두 현재 한국을 대표하는 작가다. 작가들도 직접 제작하는 작가와 그렇지 않은 작가로 나눠지고 있다.

데이비드 호크니David Hockney는 화가들이 언젠가부터 드로잉을 하지 않는 것에 의문을 가지고 작품을 연구하기 시작했다. 어떻게 드로잉도 하지 않고 그토록 정확하고 세밀한 묘사가 가능한지 그림에 대하여 분석한 결과를 『명화의 비밀』이라는 책을 통해 밝혔다. 책에는 15세기 초부터 "카메라 루시다와 옵스쿠라상자 안에 구멍을 뚫거나 렌즈를 부착해 벽에 이미지를 투사하는 장치)를 이용해 화가들이 밑그림 없이 사진처럼 묘사가 가능하게 되었다."는 사실을 구체적인 사례를 들어가며 설명했다. 그렇다면 현재는 어떤가. 많은 화가들이 여러 도구를 적극 이용한다. 그림을 그릴 때 개인의 필력이 아닌 도구를 이용해 마치 사진처럼 묘사가 가능하다. 발전한 빔프로젝터를 넘어서 이미지를 캔버스에 직접 프린트하는 것까지도 가능하다. 프린트된 이미지와 그린 이미지는 경우에 따라 구분하기가 어렵다. 예전 같으면 직접 그리지 않은 것이 문제가 되었겠지만, 지금은 문제되지 않는다. 현대미술은 기술보다 개념을 중시하기 때문이다. 회화에서조차 말이다.

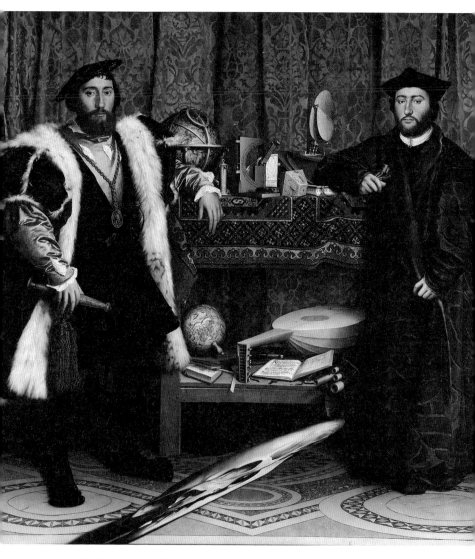

한스 홀바인 Hans Holbein the Younger(1497-1543)_ The Ambassadors,1533

아이 웨이웨이Ai weiwei는 작품을 중국의 한 시골 마을에 맡긴다. 마을 주민들이 모두 작품 제작을 한다. 그의 2010년 '해바라기 씨/Sunflower Seeds'는 그렇게 만들어졌다. 마오쩌둥의 전체주의 이념을 위해 희생된 다수의 인민들을 상징하는 해바라기 씨 1억 개를 도자기로 만들어 런던의 테이트 모던Tate Modern미술관에서 전시했다. 이 작품 같은 경우는 일이 없는 시골 마을 사람들에게 일자리를 만들어 준 것이다. 모두 고마워했다. 누구도 그가 직접 제작하지 않은 것에 이의를 제기하지 않는다. 오히려 그의 제작 아이디어에 박수를 보냈다.

현대미술은 마르셀 뒤샹Marcel Duchamp 이후 완전히 다른 국면을 맞는다. 모든 사람이 예술가가 될 수 있고, 일상의 물건들이 예술품이 될 수 있는 것이다. 이러한 현상은 현대미술의 제작 방법을 완전히 바꾸어 놓았다고 해도 과언이 아니다.

그렇다고, 모든 작가가 작품을 직접 제작하지 않는 것은 아니다. 아직도 많은 작가들은 작품을 직접 제작한다. 단지 어떤 방법이 더 좋다고 말할 수 없는 것이다. 그렇지만, 모든 미술대학에서 기술을 가르치지 않으면 앞으로는 직접 제작하고 싶어도 못하는 시대가 올 것이 염려될 뿐이다. 이런 염려조차 구시대적 생각인지 모르겠지만 작업을 하면서 느끼는 것은, 본인이 제작하는 것보다 맡기는 것이 더 나을 수 있다면 물론 맡길 수도 있겠지만 나는 직접 작품을 제작하는 것을 선호한다. 왜냐면 작품이란 직접 제작해 봐야 어떤 과정이 진행되는

지, 문제점, 실험 등을 통하여 더 나아질 수 있고, 때로는 실패가 예기치 않은 행운을 가져오기 때문이다.

　Ai가 예술가로 작품을 제작하고, 원숭이가 그린 그림이 미술관에 전시되는 시대이다. 앞으로의 미술은 어떤 형태로 변할지 예측이 불가능하여 더욱 궁금하다.

Things that worked in the past but don't work now
It didn't work in the past, but it works now

There are fewer and fewer artists who produce their own works in these days. First of all, there are no more classes that teach skills or techniques in art colleges. The entrance exam has also changed. In the past, to enter an art college, you had to be good at plaster figure drawing. You had to draw well. How well you are good at drawing plaster determines whether or not you pass the entrance exam. However, it is only now a thing of the past. There are no more schools that draw plaster in the entrance exam. Starting with the Korea National University of Arts, Seoul National University followed suit and changed the entrance exam to a portfolio. After that, the practical test was abolished in the art college entrance exam at Hong-Ik University.

Artist A. "Still, you have to do the work yourself to make progress. If you entrust it to someone else, there are problems." This artist always creates

his own work.

Artist B. "What? Are you making your own work? What the hell, for what reason?" This artist only designs ideas and entrusts them to technicians. No one raises any questions about how he made his work.

What was once taken for granted is no longer taken for granted. Both artists are currently representative of Korea. Artists are also divided into those who produce themselves and those who do not.

David Hockney began to study his works, questioning the fact that painters did not draw at some point. In the book <Secret of Masterpieces>, he revealed the results of analyzing paintings to show how accurate and detailed descriptions are possible without sketch drawing. The book contains concrete examples of the fact that 'camera Lucida and obscure (a device that projects an image on a wall by punching a hole in a box or attaching a lens)' from the beginning of the 15th century enabled painters to depict like a photograph without a draft. entered and explained. If so, how is it now? Many painters actively use various tools. When drawing a picture, it is possible to describe it like a photograph using a tool rather than an individual's handwriting. Beyond

the advanced beam projector, it is even possible to print an image directly on the canvas. In some cases, it is difficult to distinguish between a printed image and a painting image. In the past, not drawing directly would have been a problem, but now it is not. This is because modern art places more importance on concepts than technology. Even in painting.

Ai Weiwei entrusts the work to a rural village in China. All the villagers make art. His 2010 'Sunflower Seeds' was created that way. 100 million sunflower seeds, symbolizing the many people sacrificed for Mao Zedong's totalitarian ideology, were made into ceramics and displayed at the Tate Modern Museum in London. In this case, it created jobs for rural villagers who had no work. Everybody appreciated. No one argues that he didn't make it himself. Rather, they applauded his production idea.

Contemporary art takes on a completely different phase after Marcel Duchamp. Anyone can become an artist; besides everyday objects can become works of art. It is no exaggeration to say that this phenomenon has completely changed the production method of contemporary art. However, that does not mean that all artists do not create their own works. Still, many artists create their own works. I just can't say which method is better. However, I am concerned that if technology is not taught

in art colleges, there will come a time when one will not be able to make one's own in the future. I don't know if even this concern is outdated, but as long as there is no difference between what I do and what I am entrusting with, I can entrust it, but I prefer to make my own work. This is because work can be improved through processing, experiments, etc., and sometimes failure brings unexpected good fortune in art.

This is an era when Ai creates works as an artist, and the paintings drawn by monkeys are displayed in art galleries. I am more curious because it is impossible to predict what form of art will change in the future.

만일 1년 후
사형선고를 받으면…

　지금까지 살면서 죽을 고비를 몇 번 넘겼다. 어렸을 적 택시에 치였다. 그런데 살았다. 모두 기적이라고 했다. 그 후, 홍역을 2번이나 앓아 초등학교 1학년을 입학하고 거의 1년을 다니지 못했다. 어렸을 적 하루 종일 누워만 있었던 기억이 생생하다. 성년이 된 후에도 몇 번 있었다. 돌이켜보니, 우리 가족 중에 아무도 이런 일이 없었는데, 유독 나는 사건사고가 많았다.

　그동안 외국 유학과 레지던스, 전시 등으로 외국을 다니면서 생각한 것이, 장소를 이동할 때마다 내가 없어도 아무 일 없이 아주 잘 돌아가는 세상을 느끼게 된다. 내가 세상의 중심이라 생각하고 살지만, 내가 없는 세상도 여전히 아무일 없이 돌아가는 것을 보면 처음에는 깨닫지 못했지만 아주 묘한 감정이 든다.

　내가 없는 세상이 바로 내가 죽은 후의 삶이다. 나에게는 아주 큰 일이지만 세상은 아무일 없단 듯이 여전히 잘 돌아갈 것이다.

오래전 의사에게서 주변 정리를 하라는 진단을 받았을 때, 너무 충격이 컸다. 그리고 죽는다고 생각하니 그동안 가진 것이 없다고 생각했는데 반대로 가진 것이 너무 많다는 생각이 들었다. 여러 가지들… 정리할 것이 너무 많았다.

다른 한 가지는 평범한 일상의 소중함이었다. 매일 일어나서 아침 먹고, 아무일 없이 일하고, 가족들과 저녁에 만나는 일상… 이런 일상을 산다는 것이 얼마나 행복한 일인지 그 전에는 미처 깨닫지 못했다.

그 후론 늘 죽음을 생각하면서 산다. 코로나로 많은 사람들이 갑자기 세상을 떠나고 힘든 것을 보니 아무도 수명에 대하여 장담할 수 없는 세상이 왔다. 요즈음 더욱 아무 걱정 없는 하루의 일상이 가장 소중하다. 만약에 삶이 1년밖에 남지 않았다 해도 평범하게 지금처럼 일상을 살 것이다. 한 가지 더 추가한다면, 주변 사람들에게 좀 더 친절하고 친구들을 더 자주 만날 것이다.

If I am sentenced to death after 1 year...

I've gone through a near-death experience several times in my life. I was hit by a car when I was a kid. Although lived Everyone said it was a miracle. After that, I contracted measles twice and entered the first grade of elementary school and missed almost a year. I have vivid memories of being in bed all day and night when I was a kid. It happened several times even after I became an adult. Looking back, no one in my family had this happened, but I had a lot of accidents.

What I thought while traveling abroad for study abroad, residence, exhibitions, etc., is that whenever I go to a place, I feel a world that works very well without me. I live as if I am the center of the world, then seeing that the world without me still goes on without a trouble. I didn't realize it at first, but I get a very strange feeling.

The world without me is life after I die. It's a big deal for me, but the world will still work just fine.

When I was diagnosed by a doctor a long time ago to tidy up my surroundings, I was so shocked. What is more, thinking about dying, I thought I had nothing, but on the contrary, I realized that I had too much. There were so many things to sort out.

The other was the importance of ordinary daily life. Every day I wake up, eat breakfast, work without a problem, and meet my family in the evening... How happy it is to live such a daily life, I didn't realize before that.

After that, I always think of death. Seeing how difficult it is to see so many people suddenly passing away from Corona, we have come to a world where no one can predict the lifespan. These days, a day without any worries is the most important thing. If I had only one year left to live, I would live my normal life as it is now. If I add one more thing, I'll be kinder to the people around me, and I'll meet my friends more often.

미래를 알려주는
구슬이 있다면

80세에 세계 여러나라 미술관에서 동시에 개인전을 여는 작가가 되고 싶다.

미래를 알려주는 구슬이 있다면 물어보고 싶다. 나의 노후는 어떤 모습으로 작업을 하고 있을지 궁금하다. 꾸준히 작업을 하여 어떤 변화가 있는지 말이다.

미국의 작가 알렉스 카츠Alex Katz는 90이 넘은 나이지만 계속 작품을 발표하며 왕성하게 활동을 하고 있다. 지금 예술의 전당에서 개인전을 하고 있는 영국작가 로즈 와일리Rose Wylie는 86세인데, 알려진 지 얼마 되지 않았다. 그런 작가들을 보면 작품이 좋다. 젊은 작가들의 작품을 보는 것과는 비교할 수 없는 또 다른 맛이 있다. 평생의 작업이 응축되어 작품에 배어 나오는 느낌이 다르다. 작품의 꾸준한 변화도 느낄 수 있다. 싸이 톰블리Cy Twombly의 회고전을 비엔나 미술관에서 보지 않았다면 톰블리를 좋아하지 않았을 것이다. 그의 작품을

사이 톰블리 Cy Tombly (1928-2011), Untitled (Rome), 1961.
Oil, wax crayon and lead pencil on canvas (1928-2011) Broad Collection ©rocor

단지 어설픈 낙서로 치부하며 전혀 이해하지 못했을 것이다.

한 작가의 회고전을 보면 그 작가의 작품 세계를 이해할 수 있다. 다양한 시도와 변화를 보는 느낌은 또 다른 감동을 준다. 처음은 어땠고, 어떤 방향으로 흘러와서 어떻게 변화해 왔는지를 보는 즐거움이 무엇보다 크다. 어느 날 갑자기 아주 기가 막힌 작품은 절대 나올 수가 없다.

예술가로 살면서 좋은 점이 있다면 정년 퇴직이 없다는 것이다. 평생 작업을 할 수 있는 것이 제일 좋다. 예술가는 나이 들면서 더 작품 세계가 깊어지기 때문에 젊을 때보다 나은 경우가 많다. 반면에 그렇지 않은 경우도 있다. 작품에 대한 꾸준한 연구와 성실함 없이 나이 드는 것은 작가에게 치명적이다.

소설가 김영하의 글 중에 제목이 정확하게 기억나지는 않는데, 악어 이야기가 나오는 얘기가 있다. 어떤 평범한 사람에게 악어가 몸 속으로 들어간 후 갑자기 그 사람이 인기인이 되거나 뛰어난 재능을 발휘하는 내용이다. 그러다 악어가 몸 속에서 빠져나오면 다시 평범한 사람으로 돌아온다.

주위에 보면 갑자기 유명해지는 작가를 본다. 그 유명함이 당시에는 평생 갈 것 같지만 그렇지 않다. 유명해진다는 것은 작가에게 분명 좋은 일이나 준비되지 않은 유명세는 마냥 좋은 것은 아니라는 생각

이다. 몸에서 악어가 빠져나가 하루아침에 아무것도 아닌 존재가 되는 것은 더 힘들 것이다.

하루하루 차곡차곡 쌓아 올려 다져진 작품 세계를 이루고 싶다. 그렇지만 궁금하나. 지금처럼 불확실한 세상에 어떻게 견뎌내야 하는지, 어떻게 지속할 수 있는지 등을 미래의 구슬에게 물어보고 싶다.

If there is a marble that tells the future

At the age of 80, I want to become an artist who holds solo exhibitions at art museums around the world at the same time. I want to ask if there is a marble that tells the future. I wonder what kind of work I will be doing in my old age. It's about what kind of change you've been working on consistently.

The American artist, Alex Katz, is over 90 years old, but nonetheless continues to publish works and is active. British artist Rose Wylie, who is now having a solo exhibition at the Seoul Arts Center, is 86 years old, and she has not been known long. When I see such artists, I like those artists' work. There is another taste incomparable to seeing the works of young artists. The feeling of lifelong work being condensed and immersed in the work is different. You can also feel the constant change in the work. I wouldn't have liked Twombly if I hadn't seen Cy Twombly's retrospective in Vienna Museum. I would not have understood his work at all, dismissing

it as just clumsy graffiti.

Looking at an artist's retrospective, I can understand the artist's world of work. The feeling of seeing various trials and changes gives another impression. The joy of seeing what it was like in the beginning and how it has flowed and how it has changed is the greatest joy. Suddenly, one-day worthy work can never come out.

If there is one good thing about living as an artist, it is that there is no retirement age. It is best to be able to work on it for the rest of my life. Artists are often better in old age than when they were young because their world of art deepens as they get older. On the other hand, there are cases where this is not the case. It is fatal to an artist to grow old without continuous research and sincerity in his work.

Among novelist Kim Young-ha's writings, I can't remember the exact title, but there is a story about a crocodile. It is a story about an ordinary person who suddenly becomes a popular person or shows extraordinary talents after a crocodile enters his body. Then, when the crocodile comes out of the body, it returns to being a normal person.

When I look around, I see some artists who have suddenly becomes famous. The fame seemed to last a lifetime at the time, then it doesn't.

Becoming famous is definitely a good thing for an artist. However, I think that being famous is not always a good thing. It would be even harder for a crocodile to come out of its body and become nothing overnight.

I want to build a world of art that has been built up day by day. Although I wonder. I want to ask the marble of the future how to endure in an uncertain world like now, how to sustain it, etc.

나의 좌우명

'나의 좌우명'에 대한 물음에 문득, 그래 좌우명이란 게 있었지, 사람들은 좌우명을 가지고 살고 있었지… 라는 생각이 들었다. 아주 오래전에 아마도 학창시절에는 좌우명이란 질문을 들었어도 그 이후에는 좌우명이란 단어를 너무 오랜만에 들어 순간 당황스러웠고, 곤혹스러웠다. 내 머릿속에 좌우명이란 단어는 오래전 잊혀진 연인처럼 기억 저편에서 거의 사라진 단어였기 때문이다.

난감하다. 일단 좌우명이란 단어의 사전적 의미를 찾아보았다. 좌우명이란 곁에 적어 놓고 늘 보면서 마음을 바로잡게 하는 좋은 말이라는 뜻이 첫 번째이고, 가르침으로 삼는 말이나 문구라는 두 번째 의미가 있다. 표현은 다르지만 결국은 두 개가 다 같은 이야기이다.

어렸을 적 교실에 늘 붙어 있던 교훈이 생각난다. '근면, 성실, 협동'이란 단어가 진한 명조체로 아주 바르게 쓰여 교실 칠판 옆에 붙어 있었다. 그리고, 문중 종갓집 맏아들이셨던 아버지는 여러 가지 그림 액자를 집에 걸어 두셨는데, 그 중에 아주 흐드러진 명필 붓글씨로 크게 쓰여 액자로 벽에 오랫동안 걸려 있던 한자로 '學而時習之 不亦

悅乎 학이시습지 불역열호아'란 글이 기억 속에 있다.

곰곰이 생각해 보면 이런 표어들의 목적은 사람들의 정신을 이끌기 위해서 만들어진 것이다. 다시 말하면 좌우명도 내 정신을 다스리기 위한 단어란 생각이 든다. 스스로를 어떻게 이끌고 다스릴 수 있는지, 어떻게 삶의 힘든 상황과 역경을 이겨 나아갈 스스로의 표어가 있는지에 관한 물음이라고 생각한다.

이번을 계기로 지금까지 나의 삶에 어떤 정신적 기준을 가지고 살아왔는지 생각해 보았다. '어제보다 나은 오늘'이라는 생각이 든다. 그런데, 그게 남과 비교해서가 아닌 스스로의 발전을 이야기하는 것이다. 게으르게 살고 있는 것은 아닌지, 내 자신에게 어제보다 나은 오늘을 살고 있는가에 대한 생각을 마음속 깊숙한 곳에 가지고 살고 있다. 내가 가진 큰 그림을 그려 보면서 매일같이 꾸준히 이루어 나가는 것이다. 어떤 때는 느리게 갈 수도 있고, 천천히 갈 수도 있다. 그러나 방향이 중요하다. 내가 어떤 트랙에 지금 있느냐를 알고 있으면 된다.

이런 생각을 가지게 된 것은 이유가 있다. 예술가란 직업의 특성상 창조를 해 내는 일이다. 창작이란 것은 참 애매모호한 단어다. 그리고, 문제는 여기에 정답이 없다는 것이다. 사람들의 기호나 취향에 따라 좋아하는 것이 다르다. 어떤 사람들은 꽃 그림을 보고 아름다움을 느끼는 반면, 또 어떤 사람들은 꽃 그림을 식상하게 볼 수도 있다. 사람의 취향이 다르니 꼭 어떤 작품이 절대적으로 좋다고 할 수도 없다.

그렇다면 정말 기준이 없는 것일까.

　그렇지는 않다는 데 문제가 있는 것이다. 분명히 좋은 작품은 있다. 일반적으로 대중들이 좋아하는 것일 수도 있으나 지금까지 보아온 비교는 그린 징우는 극히 드물다. 대중의 안목을 무시해서가 아니라 사회, 문화, 정치, 경제 등 모든 것이 복합적으로 엮여 있는 것이 예술이기 때문이다. 한편 중요한 것은 작가의 입장에서 얼마나 꾸준히 자신의 주제를 가지고 풀어 나가느냐에 대한 문제이다. 사람들과 주변 분위기에 휘둘리지 않으면서 스스로를 컨트롤 해 나가는 작가는 흔치 않다. 그렇기 때문에 어제보다 나은 오늘이라는 생각으로 스스로를 컨트롤 하면서 오래도록 미술사에 기록되는 작품을 제작하고 싶다.

My motto

When one asked about <my motto>, I suddenly thought, yes, there was a motto, and people lived with a motto. A long time ago, perhaps when I was in elementary school, one was asked the question of a motto, but after that... I was embarrassed and perplexed at the moment when I heard the word motto after such a long time. Because the word motto in my head was a word that had almost disappeared beyond my memory, like a long-forgotten lover.

Embarrassing First, I looked up the dictionary meaning of the word motto. The first meaning of a motto is that it is a good word that you write down next to and that makes you straighten your mind by looking at it. The expressions are different, but in the end, both are the same story.

It reminds me of a lesson that was always attached to my classroom as a child. The words <Diligence, Sincerity, Collaboration> were written in a

bold and very correct font and were placed next to the blackboard in the classroom. Then, my father, who was the eldest son of the family, hung various picture frames in the house. Among them, there is an article in my memory, written in a very blurry calligraphic calligraphy, written in Chinese characters that was hung on the wall as a frame for a long time.

If you think about it, the purpose of these slogans is to guide people's minds. In other words, I think that a motto is also a word to control one's mind. I think it is a question about how to lead and govern oneself, and how to have your own motto to overcome difficult situations and adversity in life.

With this opportunity, I thought about what kind of spiritual standard I have lived my life up to now. I think 'today is better than yesterday'. However, it is not about comparing oneself to others, but about my own development. I live with deep thoughts about whether I am living a lazy life or whether I am living a better today than yesterday for myself. Drawing the big picture that I have, I continue to achieve it every day. Sometimes it can go slow, sometimes it can go little by little. Nevertheless, the direction is important. I just need to know which track I'm on

There is a reason why I have this thought. Being an artist is to create something. Creativity is a very vague word. The problem is that there is no rule. What people like depends on their preferences and tastes. Some people feel the beauty by looking at flower pictures, while others may look bored with flower drawings. Since people have different tastes, it is impossible to say that certain work is absolutely good. Thus, is there really no standard? It is not, but there is a problem. Obviously, there are good and worthy works. It may be something the general public likes, but from what I've seen so far, it's extremely rare. Not because I ignore the public tastes, but because art is a complex intertwining of everything, related society, culture, politics, and economy. The most important thing is the issue of how consistently an artist solves his or her subject matter. It is rare for an artist to control oneself without being swayed by people and surroundings. That is why I want to produce works that will be recorded in art history for a long time while controlling myself with the thought that today is better than yesterday.

몽골
고비사막

달란쟈가드에 도착했다. 비행기에서 내려 모두 기다리고 있는 갤러리로 갔다. 그곳에서 몽골 작가들과의 미팅이 기다리고 있었다. 정부에서 주관하는 것이라 한국은 30-40대 작가들인데 도착해서 만난 몽골 작가들은 대부분이 20대이다. 처음 만나서 너무 젊은 작가들을 보니 20대에 몽골 대표작가로 나온다는 것이 의아했다. 그런데 곧 이유를 알게 되었다. 몽골은 10대 후반이면 대부분 결혼을 한다. 그리고 수명이 길지 않다. 우리나라처럼 수명이 80세까지 가는 경우가 드물다. 나이가 60이 되면 대부분 돌아가신다고 했다. 그래서 28살인데 결혼한 지 10년 된 작가들이었다. 갑자기 그들이 달라 보였다. 그들과 이야기를 나누고 보니 더욱 그랬다. 결혼한 지 10년이 넘은 28살의 작가는 우리나라에서 흔히 보는 20대 젊은이가 아니었다. 그들은 삶을 대하는 태도와 자세가 달랐다.

달란쟈가드의 레드 갤러리에서 각자 작품을 프레젠테이션 하였다.

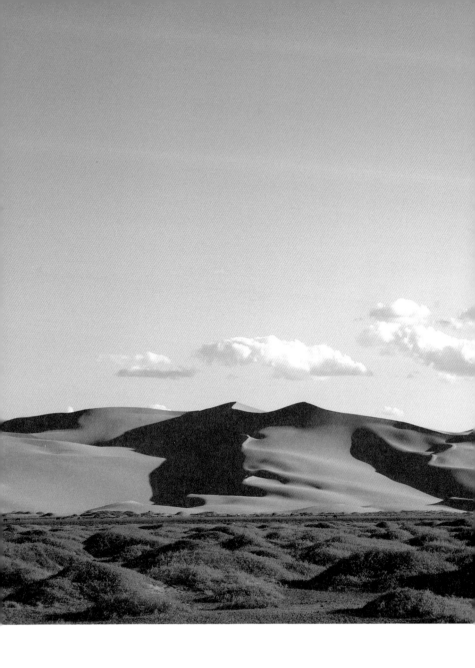

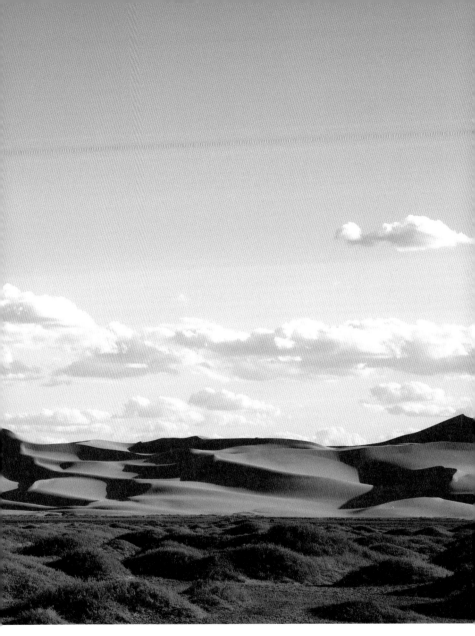

고비 모래 사막 Gobi Desert, Mongolia, 2009

서로의 작품에 대하여 발표하고 토론하는 시간이다. 몽골과 한국 국가에서 주관하는 레지던스 프로그램은 2주간 몽골 고비사막에서 생활하며 작품 아이디어를 만들어 제작하고 전시 발표하는 과정이다. 명칭은 아르코 "Time & Sapce" 노마딕 예술가 프로그램이다. 처음 며칠은 고비사막과 몽골의 몇몇 지역을 여행한다. 그리고 아이디어를 생각하고, 재료를 구입하고, 작품을 제작하여 전시 발표한다. 시간이 빠듯했다. 게다가 두 나라의 문화교류 측면으로 문화원에서 개최하는 행사에도 참여한다.

몽골은 마치 타임머신을 타고 과거로 돌아간 느낌이었다. 일단 사람들이 여유로웠고 친절했다. 길에서 그냥 앉아 시간을 보내는 사람들이 많았다. 도시에서는 있을 수 없는 일이다. 우리는 고비사막 한가운데 게르라는 천막 숙소에 짐을 풀었다. 평생 사막은 처음이다. 사막이라는 말만 들었지 사막에 있으니 신기한 것이 한둘이 아니었다. 끝없는 지평선, 땅과 하늘밖에 없었다. 매일 숙소인 게르에서 달란쟈가드 미술관까지 차로 40분 정도를 다녔다. 아무것도 없는데 방향을 설정하여 차를 운전하는 게 신기했다. 지금은 당연히 있는 네비게이션도 당시는 없었다. 보통 건물이나 길이 있으니 건물을 목적지로 또는 지역 명이 있으나 사막은 그야말로 아무것도 없다. 끝없는 땅과 하늘, 지평선을 마주하고 서 있는 자체가 마치 살바도르 달리Salvador Dali 작품처럼 초현실이었다.

도착해서 며칠은 사막 여행을 했다. 가장 기억에 남는 것은 모래 사막과 말 타고 사막을 걷는 거였다. 모래 사막의 모래는 지금껏 보던 바닷가의 모래보다 훨씬 고왔다. 모래 사막에서 맨발로 푹푹 빠지면서 걷는 느낌이 좋았다.

끝없는 모래 사막을 보면서 그동안 얼마나 작은 세상에서 살고 있었나 돌아보게 되었다. 세상은 생각보다 훨씬 다양하고 넓었다. 늘 현실로 돌아오면 북적이며 아주 사소하고 작은 일에 집착하게 되는 반면, 사막이라는 거대한 자연 앞에서 느끼는 나란 존재는 그냥 미세한 점이었다. 특히 밤이 되면 펼쳐지는 은하수 물결처럼 쏟아지는 별빛을 보면 아름다움에 가슴이 벅차올랐다.

몽골 작가들은 대부분 술을 잘 마셨다. 그리고 노래 부르기도 좋아해서 밤이면 술과 이야기를 나누며 밤하늘에 쏟아지는 별을 보면서 합창을 하기도 했다. 지금도 우렁찬 목소리와 선율이 기억난다. 역사를 돌아보면 오래전 몽골과 우리나라가 한 민족이었다는 기록이 있다. 몽골 작가들은 따뜻하고 정이 많아 우리와 통하는 것이 많았다.

어느 날은 사막 한가운데서 낙타무리를 만났다. 차를 세우고 우리도 쉬어 가려고 해서 내렸는데 그때 가까이서 본 낙타의 표정을 잊을 수가 없다. 너무 친근하게 다가오는데, 마치 오래 만난 친구를 보는 눈빛과 표정이었다. 책에서만 보던 낙타는 그렇게 내 머릿속에 아주 좋

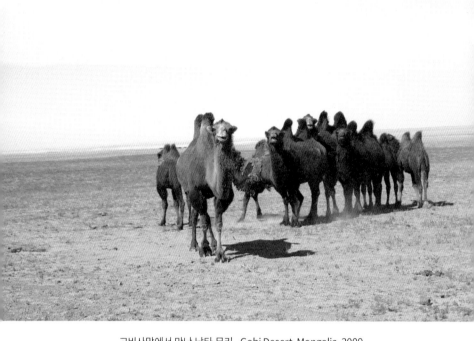

고비사막에서 만난 낙타 무리_ Gobi Desert, Mongolia, 2009

은 느낌으로 각인되었다.

　며칠 사막을 여행하는 동안 작품에 대한 아이디어를 만들어 이제
작업을 할 시간이다. 재료를 사러 달란쟈가드 시내로 나갔다. 이제부
터 작가들은 분주해졌다. 삼삼오오 모여 아이디어를 이야기하며 서로
를 격려했다. 몇몇 작가는 협동 작업을 하기도 하였다.

식사는 오전에는 간단한 아침 식사를 사막 한가운데 만들어진 게르 식당에서 했다. 특히 요거트가 너무 진하고 맛있었다. 매일 양고기를 먹었다. 몽골은 주된 음식이 양고기이다. 첫날 먹는 양고기는 맛있었다. 그런데 3일째 되는 날부터는 계속되는 양고기는 먹기가 힘들었다. 양고기를 다양하게 만들어 내 놓았지만 진심으로 야채가 먹고 싶었다. 야채 없이 먹는 고기는 도저히 먹히지가 않아 야채를 좀 달라고 요청을 했다. 그날 저녁에 나온 음식을 보고 너무 놀랐다. 접시에 오이를 종잇장처럼 얇게 잘라 접시에 넓게 펼쳐 놓고 옆에 밥을 가득 놓았다. 그 모습은 야채가 너무 귀하다는 것을 증명했다.

대부분의 남자 작가들은 양고기를 잘 먹었다. 돌아올 무렵에는 얼굴에 살이 올라 통통해진 작가들까지 있었다. 양고기가 보양식이라더니 제대로 보양을 한 것이다.

나는 며칠 동안 사막을 오가며 진하게 느낀 감동을 작품으로 만들고 싶었다. 끝없이 펼쳐진 지평선, 그리고 강한 바람을 온몸으로 느끼며 땅과 하늘이 달리 보였다. 지금까지 살면서 당연히 생각하던 나무와 건물, 심지어 잡초가 어디나 무성한 서울은 이곳과는 딴 세상이다. 그 많은 잡초, 콘크리트까지 뚫고 나오는 잡초 한 포기 없는 사막은 황량함과 동시에 경건함을 느끼게 했다. 마치 세상이 만들어지기 이전의 세상으로 온 느낌이었다. 나무, 풀, 초록이 없는 세상, 초록은 생명을 상징하는 색이라는 생각이 들었다. 이렇게 드넓은 세상에 잠

시 왔다가 가는 풀 한 포기, 나무 한 그루처럼 우리의 생명도 같을 거란 생각이 들었다. 이 아이디어로 퍼포먼스 작품을 만들었다. 매일 같이 사막에서 타고 다니던 차를 생명의 상징인 초록색 천으로 커버를 만들어 싸고 그 차를 타고 사막을 달리는 퍼포먼스 작품을 제작했다. 매일 사막 한가운데 게르 천막에서 달란쟈가드 뮤지엄으로 달려가는 순간이 마치 인간의 짧은 생 같았다.

다음은 고비사막에서 내가 쓴 시다.

아무것도 없었다. 땅과 하늘... 그리고 바람이 전부인 세상
태초에 신이 세상을 만들기 이전의 세계가 아마도 이렇지 않았을까 생각이 든다.
그렇게 흔하게 어디서나 보이던 푸른 자연, 나무, 풀은 자취도 없다.
땅과 하늘... 그리고 그 사이에 강한 바람의 움직임.
바람의 존재감이 그렇게 강할 수가 없다.
바람만 존재하는 세상은 너무나 신기하며 동시에 낯설다.
사막, 광활하다 못해 숨이 막히게 넓은 대지를 바라보며 생명에 관하여 생각이 든다.
거대한 우주적 차원에서 우리의 생명은 아주 짧게,
환영처럼 왔다가 가는 것은 아닌가. 마치 신기루처럼...
_ 몽골, 달란쟈가드. 고비사막에서. 2009년 9월

마지막 전시 날이다. 그동안의 작품을 달란쟈가드 미술관에 설치

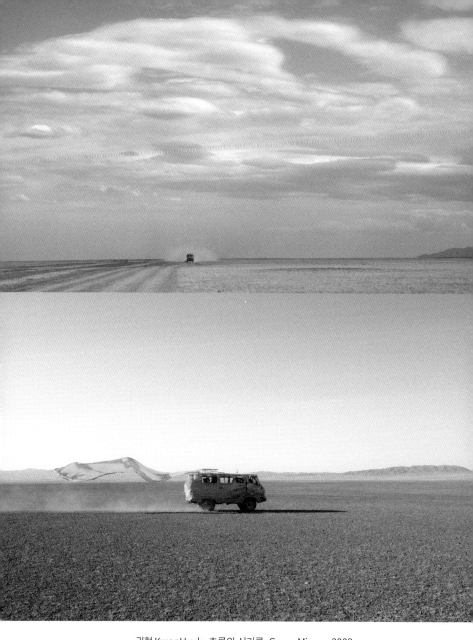

권혁 KwonHyuk_초록의 신기루_Green Mirage, 2009.
Mixed-media, Performance_Gobi Desert, Mongolia

해 놓고 오프닝 행사가 시작되었다. 그 동안의 결과물들을 보니 새삼 흥미로웠다. 퍼포먼스, 오브제, 설치 등 다양한 작품들이 전시되었다. 보통 작업 시간보다는 훨씬 짧은 시간에 아이디어에서부터 제작, 설치, 전시 오프닝까지 진행했으니 일반적으로는 불가능한 스케줄이다. 작가들도 평상시와는 다른 작품들을 제작했고, 이러한 낯선 환경에서 다른 경험으로 작품을 제작하는 자체를 즐기는 듯했다. 전시는 무척 좋았고, 작가마다 생각의 결과물이 흥미로웠다. 전시 행사를 마치는 날, 모두 아쉬움에 밤을 새우며 오프닝 파티가 이어졌다.

고비사막의 경험은 숨가쁘게 살던 도시의 삶에 대해 되돌아보게 만들었다. 원래 여행이란 낭만적이고 행복할 것 같지만, 실제는 반대로 자신의 일상의 소중함을 깨닫게 된다. 이번 몽골의 경험은 좀 더 특별했다. 세상을 보는 눈, 삶을 대하는 자세와 깊이 등을 생각할 수 있는 기회를 준 보물 같은 시간이었다.

오래전 영화에서 보던 타임머신은 지구상에 여러 나라를 다니며 경험할 수 있는 실제 상황이 아닐까라는 생각도 하게 되었다. 지금 이 순간 지구는 과거, 현재와 미래가 모두 공존하고 있다.

Arrived in Dalan Jacquard. We got off the plane and went to the gallery where everyone was waiting. A meeting with Mongolian artists was waiting there. Since it is administered by the government, a systematic format and program were tailored. Korean artists are in their 30s and 40s, but most of the Mongolian artists I met are in their 20s. When I first met these young artists, I was puzzled that they were coming out as representative Mongolian artists in their twenties. However, soon I found out the reason. Most Mongolians get married in their late teens. and short lifespan. As in Korea, life expectancy does exceed 80 years. They say that most people die when they turn around 60. They were artists who were 28 years old and had been married for 10 years. When I talked to them, their manner and attitude toward life were thoughtful.

Upon arrival, we each presented our work in the gallery of Dalan Jacquard. It is a time to present and discuss each other's work. The

residency program, hosted by Mongolia and Korea governments, is a process of creating, producing, exhibiting and presenting work ideas while living in the Gobi Desert of Mongolia for two weeks. The name is Arko "Time & Space" Nomadic Artist Program. In the first few days, we travel to the Gobi Desert and several parts of Mongolia. Then, we come up with ideas, purchase materials, produce works, and display and present exhibit them. Time was running out, in addition, in terms of cultural exchange between the two countries. They participate in events held by the Cultural Center. Broadcasters and reporters were also interviewed here.

Mongolia felt like stepping back into a time machine. First of all, the people were relaxed and friendly. In the middle of the Gobi Desert, we unpacked our luggage in a tent called a Ger. First time in a desert in my life. I had only heard of the word desert in a book, but being in the desert was not the only thing that was strange. There was only an endless horizon, earth, and sky. Every day, it took me about 40 minutes by car to get to the Dalan Jacquard Art Museum from our Ger. It was strange to drive a car by setting the direction when there was nothing. Of course, there was no navigation system at the time. Usually there is a building or a road. There is a building as a destination or a local name, but in a desert, there is literally nothing. Standing facing the endless land, sky, and

horizon itself was like Dali's desert work, it made me feel surreal.

Upon arrival, we went on a desert tour for a few days. The most memorable thing was walking through the sandy desert and the desert on horseback. The sand of the desert is much finer than the sand of the beach I have ever seen. It felt good to walk barefoot in the sandy desert.

Looking at the endless sandy desert, I was reminded of how small the world I have been living in. The world was much more diverse and wider than I thought. When I return to reality, it is always crowded and I am obsessed with very small and trivial things, whereas my existence is in front of vast nature. I feel in the desert is just smaller than a tiny point. Especially at night, when I saw the starlight pouring out like the waves of the Milky Way, my heart was full of beauty... I also liked to sing, so at night, we talked with alcohol and sang while watching the stars pouring into the night sky. Mongolia had many alcoholic beverages. Most Mongolian artists love to drink. I still remember the loud voice and melody. Mongolian artists were warm and affectionate, thus there were many things that we could relate to emotionally.

One day I met a herd of camels in the middle of the desert. We stopped the car and got off to take a rest. I can't forget the expression of the

camel I saw up close. He approached me very friendly, and his eyes and expressions were as if he was looking at an old friend. The camel, which I had only seen in books, was engraved in my mind as a very good and warm feeling.

After a few days of traveling through the desert, it's time to start working on ideas for work. I went to Dalan Jacquard downtown to buy ingredients. From now on, the artists have been busy. Three or four people gathered to share ideas and encourage each other. Some artists have even collaborated.

We had a simple breakfast in the morning at the Ger restaurant in the middle of the desert. The yogurt was so thick and delicious. I also ate lamb meat every day. In Mongolia, the main food is lamb. The lamb I ate on the first day was delicious. However, it was difficult to eat lamb that continued from the third day. They made various kinds of lamb, but I really wanted to eat vegetables. I couldn't eat lamb meat without vegetables, so I asked for some vegetables. I was very surprised to see the food that was served that evening. Cut cucumbers on a plate as thin as a sheet of paper, spread them out on a plate, and put rice next to them. It has been proven that vegetables are so precious.

Most male artists ate lamb well. By the time we returned, there were even

artists whose faces had risen and become chubby. Lamb is said to be a nourishing food. It has been properly nourished.

I wanted to make a work of deep emotion that I felt while traveling in the desert for a few days. I felt the endless horizon and the strong wind with my whole body, and I could see the earth and the sky differently. Seoul, where trees, buildings, and even weeds are all overgrown, is a different world from here. The desert without so many weeds and even a single weed that pierces through the concrete made me feel bleak and reverent at the same time. It was as if I had entered the world before this world was created. In a world without trees, grass, and green, green symbolizes life. I made this work with the thought that our lives would be the same as a bunch of grass or a tree if we came to this wide world for a while. The moment we ran from the Ger tent to the Dallan Jacquard Museum in the middle of the desert every day was like a short human life.

This is the poem that I wrote during those days in Mongolia.

> *Empty space, nothing but sky, dirt and wind.*
> *I imagine what I see and the place I am in now, maybe before god made the world.*
> *I used to live with nature like trees, flowers, and glass… but nothing*

here, only strong wind.

I had never ever experienced such strong wind.

Unfamiliar amazing scenery unfolded before my eyes.

Desert, looking at the open field away my breath….and makes me think about 'life'

In the enormous universal briefly short lives….

Life is a mirage.

Kwon, Hyuk _ Gobi Desert Dalanzadgad, Mongolia, Sep. 2009

It's the last day of the exhibition. The opening ceremony started after installing the works of the past at the Dallan Jacquard Museum. It was interesting to see the results so far. Various works such as performances, objects, and installations were exhibited. From idea to production, installation, exhibition, and opening in a much shorter time than normal working time. It is generally impossible to schedule. The artists also produced works that are different from usual, and they seemed to enjoy making works with different experiences in such an unfamiliar environment. The results were interesting. On the day of the end of the exhibition event, everyone stayed up all night and the opening party continued.

The experience of the Gobi Desert made me look back on life in the city

where I lived in a hurry. In the beginning, travel seems to be romantic and happy, but in reality, you realize the preciousness of your daily life. This Mongolian experience was a little more special. It was a treasured time that gave me an opportunity to think about the world through my eyes, attitude, and depth of life. Suddenly, I thought that the time machine I saw in old movies is a real situation that can be experienced by traveling to various countries on Earth.

나를 불안하게
하는 것

지금까지 불안을 느낄 때를 가만히 생각해 보면 첫 번째는 어떤 상황에 미리 준비나 대비가 안 되어 있을 때, 두 번째는 예기치 못한 안 좋은 일을 당했을 때, 세 번째는 불확실한 미래 등이다.

이렇게 적어 보니 어떤 상황이든 준비를 철저히 했거나, 예기치 못한 일에 지혜롭게 대처하거나, 불확실한 미래를 대비하여 오늘을 알차게 사는 것이 불안에 대처하는 방법이란 생각이다. 그다지 크게 불안을 느끼고 살 필요는 없다. 그러나, 한편 가장 무서운 것은 무지와 게으름이다.

살면서 우리는 많은 선택을 하게 된다. 오늘 하루를 살아가면서 크고 작은 선택을 하는데, 대부분 무의식적으로, 때론 의식적으로 하게 된다. 돌이켜보면 나의 선택들이 오늘의 나를 만들었다. 즉, 지금 나의

모습은 그동안 선택했던 삶의 결과물이다.

예전에는 공부를 왜 하는지, 공부가 뭣이 좋은지, 공부한 것과 하지 않은 것의 차이를 몰랐다. 책을 읽는 것도 마찬가지다. 책을 읽는다고 뭐 크게 다를까, 책이 무슨 도움이 될까 등등. 그런데 살면서 계속 느끼는 것이 그게 아니다. 공부와 책 읽기를 왜 그렇게까지 중시했는지 갈수록 이해가 된다.

지금까지 물론 좋은 일도 많았지만, 그동안 나의 무지로 많은 잘못된 선택과 기회를 잃었다. 당시에는 최선의 선택이라고 했던 것들이 그렇지 않다는 것을 깨닫기까지는 오랜 시간이 걸렸다.

단편적인 지식만을 가지고 사는 것이 가장 위험하다. 알고는 하지 않을 선택을 모르니까 한다. 알고는 사기꾼이나 도둑들에게 그렇게 쉽게 당하지 않을 텐데 모르니까 당하게 된다. 알고는 쉽게 선동 당하지 않을 텐데 모르니까 휘둘린다.

게으름은 무지와는 다른 측면이 있다. 게으름은 자극이나 흥미가 떨어질 때 생기는 현상이다. 게으름은 익숙한 일상과 일에 자극이나 목표가 없으면 자연스럽게 찾아온다. 이 게으름이 가장 무섭다. 게으르지 않고 무지에서 깨어난 삶을 살고 싶다. 이것이 내가 추구하는 삶이다.

What makes me anxious

If I think about the times when I feel anxious so far, the first is when I am not prepared for a certain situation in advance. The second is when something unexpected happens, and the third is an uncertain future… etc.

As I write this, I consider that the best way to deal with anxiety is to be thoroughly prepared for any situation, to deal with the unexpected thing wisely, or to live faithfully today in preparation for an uncertain future. You don't have to live with a lot of anxiety. On the other hand, the scariest thing is ignorance and laziness.

Throughout life, I make many choices. As I go through life today, I make big and small choices, mostly unconsciously, sometimes consciously. Looking back, my choices made me who I am today. In other words, who I am now is the result of the life I have chosen so far.
In the past, I didn't know the reason why I study, what was good about

studying, and the difference between what I studied and what I didn't. The same goes for reading a book. What is the difference between reading a book, how can a book help...etc. But that's beyond feeling. I understand getting more and more about why they put so much importance on studying and reading books. Of course, there were many good things, but I lost many wrong choices and opportunities through my ignorance. It took me a long time to realize that what was said to be the best option at the time was not.

Living with only fragmentary knowledge is the most dangerous thing. People do it because they don't know what to choose without knowing. If one has some knowledge about it, one would not be so easily attacked by scammers or thieves.

Educated one would not be easily agitated, but literally, one was swayed because one did not know.
Laziness is different from ignorance. Laziness is a phenomenon that occurs when stimulation or interest is lost. Laziness comes naturally when there is no stimulus or goal in familiar daily life and work. This laziness is one of the scariest. I want to live a life awakened from ignorance without being lazy. That is the life I seek and pursue.

인생 최고의
귀인

어떤 책은 두껍고 내용도 많은데 읽은 후 기억나는 게 없고, 반대로 두께는 얇고 내용도 간략한데 계속 생각나는 책이 있다. 프랑스 볼테르의 『깡디드』는 후자에 속한다. 주인공 소년 깡디드를 통해서 인간의 삶에 대해 교활함과 우매함을 풍자한 내용이다. 깡디드는 뀌네꽁드를 사랑했기 때문에 성에서 추방된다. 세상에 나오는 순간부터 온갖 종류의 사기꾼과 도둑을 만나며 믿을 수 없는 일들이 벌어진다. 웃기지만 슬프다. 그리고 가진 모든 걸 털린다. 이런 건 소설이니 가능하다고 생각 하면서 책장을 덮었다. 그런데 이상하게 몇 년이 흘러도 계속 생각이 난다. 머릿속을 떠나지 않는다.

삶이란 매 순간 선택의 결과물이라 생각한다. 그동안 많은 귀인을 만난 거 같다. 매순간 정도가 다를 뿐 귀인을 만났다. 지금까지 살면서 큰 문제나 위기가 없었던 이유는 나를 도와준 많은 귀인들 덕분이다.

우연히 병원에서 검사를 받은 후 바로 암 병동으로 보내졌다. 의사 말이 암인 것 같으니 주변 정리하고 다음주 화요일에 수술을 하자는 것이다, 수술 중 사망할 수도 있다는 이야기를 아무렇지도 않게 했다. 너무 놀랐다. 그날이 목요일이었는데, 다음주 월요일 입원, 화요일 수술이라는… 그리고 의사 말이 이런 수술할 수 있는 사람은 한국에 몇 안 된다고 했다. 본인이니까 가능하다고… 그 분은 ○○대 암 병동 최고 권위자이다. 뜻밖의 진단에 너무 놀랐고, 증상이 있기는 해도 암이라고 생각하지 못했다. 그리고 주변 정리를 하라니… 강의도, 전시도, 줄줄이 잡혀 있는데, 담 주 화요일이면 5일 후인데 말이다. 그렇게 급하고 심각하다는 말이었다. 암 환자도 수술은 2주 정도 기간을 잡는다는데, 바로 담 주가 웬 말인가? 그런데 의사의 마지막 말은 더 충격적이었다. 수술 중 사망 가능성과 자궁까지 번져 있어 자궁 전체를 드러내야 한다는 말이다. 보기에 멀쩡하신 분이 몸이 이 지경으로 될 때까지 놔 두었냐고 야단까지 들었다. 갑자기 이유 없는 눈물이 쏟아졌다.

집에 돌아와서, 한동안 멍하니 앉아 있었다. 어떻게 주변 정리를 하나, 수술받다가 사망하면 오늘이 인생의 마지막 날인데…라며 별별 생각이 다 늘었다. 정신을 차린 후 의사가 진단해 준 병명으로 다른 병원 웹사이트에 들어가 의사의 이력을 찾아보았다. 그 분야 최고

권위자가 또 있을 거라는 생각이 들었다. XX병원에 있는 의사를 찾았다. 바로 병원으로 전화를 걸어 담당 간호사와 통화하고 싶다고 했다. 자초지종을 이야기하고 진찰을 받고 싶다고 했다. 신기하게도 바로 전화가 왔다. 담 주에 만나겠다고 말이다. 일단, 수술 날짜를 연기했다. 그리고 예약된 병원으로 갔다. 담당 의사는 의아해하면서 물었다. 그 분야 최고 의사에게 진찰을 받았는데, 왜 왔냐는 것이다.

난 두 가지를 이야기했다. '첫째는 병에 대한 자세한 상태와 구체적 원인에 대하여 알고 싶고 선생님 의견을 듣고 싶다. 둘째는 자궁을 드러내고 싶지 않다.'고 말했다. 자궁은 가임기가 지났기에 제거해도 된다는데, 내 생각은 달랐다. 미국에서는 자궁 드러내는 수술이 불법이다. 우리나라에서는 너무 많은 여자들이 아무렇지도 않게 자궁을 드러낸다. 그 후의 겪는 후유증은 온전히 개인의 몫이다. 그 분은 내가 가지고 간 서류와 진단을 본 후 아주 친절하게 설명해 주셨고, 협진을 통하여 자궁을 드러내지 않는 방향으로 수술을 해 주시겠다고 했다. 수술 날짜를 바로잡고, 암 병동에 입원했다. 암 환자들과 같이 누워서 있는데 많은 생각들이 머리를 스쳐갔다. 이렇게 큰 수술은 처음이다. 너무 무서웠다. 마취제를 맞고 팔에 링거를 꽂고 가능한 모든 검사를 하였다. 병원에 입원하니 마치 지옥을 경험하는 느낌이다. 수술은 성공적이었다. 결과는 다행이 암이 아니었고, 협진으로 자궁도 드러내지 않았다. 그 후 퇴원하여 지금까지 건강히 살고 있다.

가끔 생각난다. 처음 의사의 말대로 수술했다면 평생 빈궁마마로 살았을 것이다. 가슴을 쓸어내린다. 후에 알고 보니, 수술 해 주신 의사는 예약하려면 일년 이상 기다려야 하는 분이었다. 나는 어떻게 그렇게 빨리 만나 수술까지 칠 수 있었는지 생각할수록 놀랍고도 신기하다. 내 인생 최고의 귀인이며 하늘에서 내려온 천사였다. 지금 생각해도 고마운 분이다.

The best person in my life

Some books are thick and contain a lot of content, but I can't remember them after reading them. Conversely, there are books that are thin and brief, but keep coming to mind. 'Candide of Voltaire' in France belongs to the later. It satirizes the cunning and folly of human life through the protagonist, the boy, Candide. Candide is expelled from the castle because he loved Princess Quineconde. From the moment he enters the world, he encounters all kinds of scammers and thieves, plus unbelievable things happen. It's funny but sad and was stolen everything he has. I closed the book thinking that this was possible because it was a novel. But strangely, even after several years have passed, I still remember it clearly.

I believe that life is the result of every moment of choice. It seems that I have met many mensch during this time. I met mensch with a different degree every moment. The reason I haven't had any major problems or crises in my life is thanks to the many mensch's who have helped me.

I was sent to the cancer ward immediately after being tested at the hospital by accident. The doctor said it seemed to be cancer, and declared to clean up the surroundings and to perform surgery on Tuesday next week. He casually told the story that I might die during the operation. I was so surprised and shocked. That day was Thursday, the following Monday hospitalization, and Tuesday surgery. The doctor said that there are only a few people in Korea who can do this kind of surgery. It is possible because he is himself... He is the famous authority in the OO University Cancer Ward. I was so surprised by the unexpected diagnosis, even though I had symptoms. I didn't think it was cancer. Tidying up the surroundings; Lectures, exhibitions, and so on. I had scheduled one after another, but if it's the next Tuesday, it's only five days later. It was so urgent and serious. Even cancer patients say that surgery takes about two weeks, so what does that mean? The doctor's last words were even more shocking. The possibility of death during the operation and the spread of the uterus means that the entire uterus must be eliminated. I even heard a lot of scolding. I was in a state of despair. Suddenly, unexplained tears flowed.

When I got home after the doctor's diagnosis, I sat blankly for a while.

How do I organize my surroundings, and if I die while undergoing surgery, today is the last day of my life? I was overwhelmed by all sorts of thoughts. After waking up, I searched another hospital on website and looked up the doctor's history with the name of the disease including the doctor who had diagnosed me with. I thought that there would be another eminent authority in that field. Finally, I found a doctor at XX Hospital. I immediately called the hospital and said I wanted to talk to the nurse in charge. I talked about self-inflicted pain and wanted to see a doctor. Surprisingly, the nurse called me back. The nurse said that the doctor would meet in the next week. First of all, the date of the previous surgery has been postponed. Then, I went to the scheduled hospital. The doctor in charge asked lots of things. I was already examined by the best doctor in the field, and he asked me why I came to him.

I said two things. "First, I want to know the detailed condition and specific cause of the disease, and I want to hear his opinion. Second, I do not want to remove the uterus." The uterus can be removed after the fertile period, but I had a different opinion. In the United States, surgery to remove the uterus is illegal. In Korea, too many women have their wombs removed easily. The aftereffects suffered after that are entirely up to the individual.

After seeing the documents and diagnosis I took, he explained very kindly and said that he would perform the operation in a way that does not remove the uterus through another doctor's cooperation. He set the date for surgery and I was admitted to the cancer ward. As I lay down with cancer patients, many thoughts ran through my head. This is the first major operation in my life. I was so scared. Anesthesia was given, an IV was placed on my arm, and all possible examinations were performed. Being hospitalized is like going through hell. The operation was successful. Fortunately, the result was identified as no cancer, and the uterus was not removed through the doctor's cooperation. Since then, I have been discharged and living in good health.

I sometimes remember after that major operation. If I had operated as the doctor said in the first place, I would have had a difficult life as a woman without a uterus for the rest of my life. I breathe a sigh of relief.
I later found out that the doctor who performed the operation had to wait more than a year to make only an appointment. The more I think about how I was able to meet and have surgery so quickly, I felt amazed and mysterious. He was the most mensch person in my life and like an angel who came down from heaven. I am so grateful until now.

담배
이야기

　나는 담배를 피우지 않는다. 담배 냄새가 싫기 때문이다. 일반 사람들보다 후각이 예민하다. 그래서 냄새를 아주 잘 맡는다. 때로는 좋을 때도 있지만 불편할 때가 더 많다.

　90년대 중반, 시카고에서 홈스테이를 했을 때의 일이다. 시카고는 도심에서 얼마 떨어지지 않은 곳에 아주 부유한 사람들이 사는 지역이 있다. 아주 오래전이라 동네 이름은 기억이 잘 나질 않지만 그곳에서 홈스테이를 하게 되었다. 홈스테이를 하면 일단 영어를 쉽게 연습할 수 있고 미국인의 생활을 가까이 접할 수 있어 선택했다. 3층 건물이었는데, 지하를 포함하면 총 4층이었고, 집안에는 엘리베이터가 있었다. 이혼한 여자가 11살 아들, 9살 딸과 함께 살았다. 그녀는 변호사, 스튜어디스 등 3개의 직업을 가지고 바쁘게 살고 있었다. 하루는 11살 아들이 학교에서 배운 것을 이야기하면서 너희 나라에는 담배 피는 사람이 많으냐고 물어보았다. 별 생각없이 그렇다고 대답했다.

그랬더니 담배는 개발도상국인 나라의 못 배운 사람들이 피우는 것이라고 배웠다는 것이다. 동시에 너희 나라는 배우지 못한 사람들이 많냐는 것이다. 그 질문에 머리가 하얘졌다.

초등학교 때부터 담배를 못 배운 무지한 사람들이 피우는 것으로 배우면 과연 그 학생들이 크면서 담배를 피울 확률이 얼마나 될까? 미국 교육이 무섭다는 생각이 들었다.

현재 우리 교육은 어떤지 모르지만 만약 초등학생들에게 그렇게 가르치면 지금보다 청소년의 흡연 확률이 훨씬 감소할 것이다. 특히 여학생의 경우 담배는 더 치명적이다. 최근 금연건물이 늘면서 건물 밖에 나와서 담배 피우는 사람들을 볼 때마다 그런 생각이 든다. 몸에 좋지 않다는 것을 알지만 끊지 못하는 것이다. 무엇이든 중독이 되면 끊기가 힘들다. 중독 전에 발을 들여 놓지 않는 게 중요하다. 젊을 때는 담배를 피워도 별다른 증상 없다. 그러나 세월이 지나면 심각한 문제가 발생하지만 이미 그때는 늦다. 주위를 둘러보니 지식인 중 담배 하는 사람은 거의 없다.

Cigarette

I don't smoke. Because I hate the smell of cigarettes. My sense of smell is more sensitive than normal people's. Consequently, I smell very well. Sometimes it's good, but most of the time, it's uncomfortable.

In the middle of 90's, It was during my homestay in Chicago. Chicago has some very wealthy people not far from downtown. It was a long time ago, so I can't remember the name of the town, but I did a homestay. I chose homestay because I could easily practice English and get close access to American life. It was a three-story building, with a total of four floors including the basement, and there was an elevator in the house. A divorced woman lives with her 11-year-old son and 9-year-old daughter. She was busy living with three jobs: lawyer, stewardess, so on. One day, 11-year-old son was talking about what he had learned at school and asked if there are many smokers in my country. I answered yes without thinking. He said that he learned that cigarettes are smoked by

uneducated people in developing countries. At the same time, another question is whether there are many uneducated people in my country. The unexpected question was embarrassed.

If learned which smokers are uneducated people from elementary school, how likely are those students to smoke when they grow up? I was surprised by the elaborate health plan for the future of American.

I do not know how our education is now, but if we teach elementary school students that way, the chances of smoking among adolescents will be much lower than they are now. In particular, for female students, smoking is worse for health. Recently, as the number of non-smoking buildings has increased, I think of that every time I see people smoking outside the building. People know smoking is not good for one's health, but one can't stop. When you become addicted to smoking, it is difficult to quit. It is important for people not to start smoking before addicted. Even if you smoke when you are young, there are no symptoms. However, as the years' passes, serious problems arise, then it is already too late. I looked around and found that few intellectuals smoked cigarettes.

술
이야기

술에 대한 이야기를 쓴다면 책 한 권이 모자랄 정도로 많다. 작가들이 모이면 언제나 술자리이다. 술을 마시지 않고는 만남이 되지 않았다. 작가와 술은 어쩌면 뗄 수 없는 관계라 생각했다. 시간이 흘러 많은 경험을 통한 깨달음을 얻기 전까지는 말이다.

술을 마시다 보니 술의 맛도 알게 되었다. 소주, 맥주, 위스키, 코냑, 와인, 사케 등등 술마다 지닌 고유한 맛과 특성까지도 섭렵하게 되고, 술과 음식의 궁합까지도 완벽하게 느끼게 되었다. 한때 좋아하는 친구들과 좋은 술을 마시는 느낌은 그냥 술을 마시는 것 과는 다른 차원의 경험이었다. 이래저래 술과 함께 많은 삶의 경험과 이야기가 생기기 시작했다. 즐거웠다. 이렇게 좋은 술을 마시지 않는 사람은 인생의 참맛을 삼분지 일은 못 보고 사는 것이라는 생각에 안타깝다는 생각까지 들었다.

밤새도록 술을 마시면서 해 뜨는 것도 경험했다. 다음날 숙취는 있지만 기분이 나쁘지 않았다. 술은 사람과의 관계를 금방 가깝고 친근하게 만드는 힘을 가지고 있다고 생각했다. 그러나 지금은 술을 완전히 끊었다. 술 친구를 멀리하고, 일단 술 자리를 가지 않는다. 술을 끊은 가장 큰 이유는 술이 인지하지 못하는 사이에 뇌세포를 마비시켜서 생각을 멈추게 만들 뿐 아니라 기억력을 떨어뜨린다는 사실을 경험을 했기 때문이다. 술을 마시면서 일어나는 몸의 변화를 느끼면서 더 이상 지속해서는 안 되겠다는 생각이 들었다. 지금은 술 취하지 않은 맨 정신으로 느끼는 감각과 경험이 술에 취한 채로 느끼는 것보다 훨씬 좋다.

영화나 드라마를 보면 작가들이 늘 술에 취해서 갑자기 그림을 그리는 모습이 많이 보인다. 술에 취해 그림 그리는 작가의 모습을 보면 실제 작가의 모습이 아니라 관객이 원하는 작가의 모습을 만들어 내는 것이라는 생각이다. 작업을 하면서 느낀 점은 '천재 예술가는 없다'는 것이다. 물론 재능이 있는 사람은 있다. 그러나, 아무리 재능을 타고난 사람이라도 노력 없이는 훌륭한 예술가가 될 수 없다.

예술이란 최고의 지적인 활동의 결과물이다. 작품을 통해서 작가 개인이 가진 모든 지식과 지적인 것이 아주 적나라하게 드러난다. 술에 취해서는 절대 나올 수 없다. 영화나 드라마에서 작가가 술에 취해 작업하는 것은 관객들에게 작가는 일반인들과는 다르다는 판타지

를 심어 주기 위한 장치라고 생각한다. 창작이란 하늘에서 떨어지거나 마음속 깊은 곳에서 나오는 어떤 감정의 배출물이 아니다. 좋은 예술 작품을 만들기 위해서는 많은 경험은 물론, 관련 분야 책을 읽고 스스로 공부하고 탐구하여 작가로서의 세계관이 생겨야 나오는 고도의 지적 산물이다. 그냥 낭만적인 감정만으로 할 수 있는 게 절대 아니다. 술을 좋아하나 현재 멀리하고 끊게 된 이유다. 이야기가 길어졌다. 아마도 아직도 미련이 있는 모양이다.

Alcohol

There are too many experiences to write about alcohol. Whenever artists gather, it is always a drinking party. There was no meeting without drinking. I thought that the artists and alcohol could be inseparable. That is, until time passes and I gain enlightenment through a lot of experience.

As I drank alcohol, I learned the taste of alcohol as well. Soju, beer, whiskey, cognac, wine, sake, etc., I learned the unique taste and characteristics of each alcohol. I felt the perfect compatibility between alcohol and food. Long time ago, the feeling of having a good drink with my favorite friends was a different level of experience than just drinking alcohol. Since then, many life experiences and stories have begun to arise with alcohol. It was fun. I even thought that it was a pity to think that people who do not drink such good alcohol will not be able to live without taking the true taste of life.

I also experienced the sunrise while drinking all night long. I had a

hangover the next day, but I didn't feel bad. I thought that alcohol have the power to make relationships with people close and friendly. However, I have completely stopped drinking now. Stay away from drinking buddies and don't go to drinking parties.

The main reason for quitting alcohol is because I experienced the fact that alcohol paralyzes brain cells without realizing it, making me stop thinking and impairing my memory. As I felt the changes in my body that occurred while drinking alcohol. I thought that I should not continue it any longer. Now the sensations and experiences of being not drunk are much better than feeling drunk.

If you watch movies or TV shows, you can often see the artists suddenly drawing because they are always drunk. When I see an artist, who draws while drunk, I think that he is creating the image the audience wants, not the image of an actual artist. What I felt while working was that 'there is no genius artist'. Of course, there are people who have talent. However, no matter how gifted you are, you cannot become a great artist without hard effort. Art is the product of the highest intellectual activity. Through the work, all the knowledge and intellectual knowledge possessed by the artist are revealed very clearly. You can never make great work with drunken. I think that in a movie or drama, the artist's work while drunk is

a device to instill in the audience a fantasy that the artist is different from the general public. Creativity is not a release of some emotion that falls from the sky or comes from the depths of your heart. In order to make a good work of art, it is a highly intellectual product that comes from having a lot of experience, as well as reading, self-studying, and exploring books in related fields to develop a worldview as an artist. It's definitely not something you can do with just romantic feelings. I like alcohol, but that's why I've been away from it now and quit. The story got long. Perhaps I still have regrets.

맹목적 믿음

–

아이웨이웨이
Ai Weiwei

 코로나가 발생하고 갑자기 코로나가 확산되며 퍼졌다. 알고 보니 ○○○라는 종교단체였다. 종교인들이 모여 예배를 보다가 퍼진 것이다. 종교를 좋아하고 관심을 가지고 있지만 특별히 한 종교를 믿고 있지 않는 나는 그런 종교가 있다는 것도 처음 알았다. 방송에서 보도되는 내용은 상상 이상이었다. 너무도 많은 사람들이 그 종교에 빠져 있었다. 일반인은 물론이지만 정치인, 경찰, 교사, 공무원까지도 말이다. 이런 종류의 뉴스나 보도를 보면서 느끼는 점은, 인간의 종교에 대한 절대적 믿음과 신념은 도대체 어디서 나오는 것인지, 어떻게 그런 맹목적인 믿음을 가질 수 있는지 궁금해진다. 이런 맹목적인 믿음은 해바라기 꽃을 생각나게 만든다. 해바라기는 모습 자체만으로도 누군가를 향한 그리운 마음 같기도 하다. 아마 해바라기를 싫어하는 사람을 없을 것이다. 꽃말은 '당신을 사랑합니다'이다. 또한 의미는 일편단심, 숭배, 기다림이다.

해바라기 꽃말인 숭배, 일편단심의 의미를 작품으로 이끈 작가가 있다. 아이 웨이웨이이다. 아이 웨이웨이Ai weiwei는 중국 작가이나 중국이 아닌 뉴욕과 전세계로 활동하는 작가이다. 특이한 점은 아이 웨이웨이는 현대미술 작가이자 정치활동가이다. 중국 정부를 비판한 작업으로 중국 정부로부터 소환되어 감옥에까지 수감되었던 독특한 이력을 가진 작가이다. 이번 해바라기 씨 작업도 그런 중국 정부와 국민에 대한 작업이다. 그는 예술이란 새로운 가능성에 대한 기본적 구조를 만들기 위해 질문을 설정하는 도구이며, 이런 부분이 그의 작업에서 가장 중요한 요소라고 생각한다고 한다. 예술을 잘 모르는 사람도 본인의 작업은 이해하길 바란다고 한다. 해바라기 씨는 해바리기 꽃말의 숭배, 일편단심의 의미를 중국인과 정부의 관계를 상징적으로 보여준 작품이다. 중국은 마오쩌둥이 나타날 때마다 그의 주변에는 해바라기를 두었다고 한다. 태양을 향한 해바라기처럼 마오쩌둥은 태양 같은 존재이고 국민들은 해바라기라는 것이다.

해바라기 씨를 만들어 테이트 모던에서 2010년 〈해바라기 씨〉라는 제목으로 개인전이 열렸다. 해바라기 씨를 전시장 바닥에 가득 깔았다. 그냥 언뜻 보면 진짜 해바라기 씨이다. 사람들이 진짜인지 집어서 입으로 깨물어 보는 사람도 있다고 한다.

아이 웨이웨이 Ai Weiwei(1957~)_ Sunflower seeds_ Tate Modern, London, 2010 ©Loz Pycock

테이트 모던에 깔린 예측에 수 십 만개에 달하는 해바라기 씨는 중국의 도자기로 유명한 한 마을에서 제작이 이루어졌다. 1600명이 넘는 사람이 동원되었다. 작품에 적합한 재료와 공정을 거치느라 6년의 시간이 넘게 걸렸다. 동네 사람들이 모두 모여 해바라기 씨를 만든다. 낙후한 동네는 아이 웨이웨이의 작품을 제작하면서 생계를 이어가고 있다. 그리고 주민들은 일거리를 준 그에게 고마워한다. 그렇게 몇 년 몇 날 며칠 동안 계속해서 해바라기 씨가 만들어진다. 석고 틀을 만들어 해바라기 씨를 만들어 내고 그 위에 진짜 해바라기 씨처럼 그림과 색을 입히고, 도자기로 굽고, 씻고 말린다. 매일 일을 하며 하루 동안 주민들이 만든 해바라기 씨를 저울에 재서 그램 수로 일당을 받아간다. 작업 공정은 아이 웨이웨이가 총괄한다. 마을 사람들은 쉴 새 없이 작업을 제작한다. 집으로 가져가 작업을 이어 가기도 한다. 아이 웨이웨이는 아마도 이 작업 제작은 마을에 전설이 될 것이라고 이야기한다.

마침내 런던 테이트 모던에 해바라기 씨가 옮겨졌다. 엄청난 양의 해바라기 씨가 자루 마다 쏟아져 바닥에 깔린다. 사람들은 해바라기 씨를 바닥에 묵묵히 깐다. 이 해바라기 씨는 맹목적인 믿음의 상징이다. 사각 반듯한 전시장은 아무것도 없이 해바라기 씨가 바닥에 가득하다.

사람의 정신은 눈에 보이지 않는다. 사람의 외모만 눈에 보일 뿐이다. 외모를 보고 그 사람의 정신을 알기는 쉽지 않다. 맹목적인 정신을 어떻게 그림으로 그릴까 생각하면 막막할 것이다. 하지만 아이 웨이웨이는 맹목적인 정신을 해바라기 씨로 재현해 냈다. 맹목적인 것이 무엇인지를 말이다. 나에게는 어떤 맹목적 믿음을 갖고 있는지 그것이 괜찮은 것인지 되돌아보게 된다.

Blind Faith_ Ai Weiwei

A corona outbreak occurred, and the coronavirus suddenly spread. Turns out, it was a religious organization called OOO. It spread while religious people gathered to worship. I like and have interests in religion, but I do not believe in one particular religion. I was the first to know that such religion exists. The content reported on the broadcast was beyond imagination. Too many people were obsessed with that religion. Not only the general public but also politicians, police, and civil servants belong to that religion. What I feel when I see these kinds of news or reports is that I wonder where the absolute beliefs and beliefs about human religion come from and how one can have such blind faith. This blind faith reminds me of sunflower. Just by looking at the sunflower, it seems like a longing for someone. There is probably no one who doesn't like sunflowers. The flower language is 'I love you.' It also means single-mindedness, worship, and waiting.

There is an artist who has led the work to convey the meaning of worship and single-mindedness, which is the flower language of sunflowers. This is Ai Wei Wei. Ai Weiwei is a Chinese artist, but not in China, but works in New York and around the world. What is unusual is that Ai Weiwei is a contemporary artist and political activist. He is an artist with a unique history of being summoned and imprisoned by the Chinese government for his work criticizing the Chinese government. This sunflower seed work is also a work for the Chinese government and people. He said that art is a tool for setting questions to create a basic structure for new possibilities. He thinks that this is the most important element in his work. He wants people who are not familiar with art to understand his work. It is a work that symbolically shows the relationship between the Chinese and the government, the worship of sunflowers, and the meaning of singleness. It is said that China put sunflowers around Mao Zedong whenever he appeared. Like the sunflower towards the sun, Mao Zedong is like the sun and the people are the sunflower.

He made sunflower seeds and held a solo exhibition at Tate Modern Museum, London in 2010 under the title Sunflower Seeds. Sunflower seeds were spread all over the floor of the exhibition hall. At first glance, they are real sunflower seeds. It is said that there are people who pick up and bite

into whether they are real.

As predicted by Tate Modern, hundreds of thousands of sunflower seeds were produced in a town famous for its pottery in China. More than 1600 people were mobilized. It took over 6 years to get the right materials and processes for the job. All the locals gather to make sunflower seeds. The underdeveloped neighborhoods make a living by producing Ai Weiwei's works. The villagers thank him for giving him a job. Sunflower seeds continue to be produced for several years, days, and days. Sunflower seeds are made by making plaster molds, painted and colored like real sunflower seeds, baked in ceramics, washed, and dried. He works every day and receives daily wages in grams by weighing sunflower seeds made by residents on a scale for one day. The work process is overseen by Ai Weiwei. The villagers are constantly making work. They take it home and work on it. Ai Weiwei says that perhaps making this work will become a legend in the town.

Finally, the sunflower seeds were moved to the Tate Modern in London. Huge quantities of sunflower seeds are poured into each sack and spread on the floor. People silently spread sunflower seeds on the floor. This sunflower seed is a symbol of blind faith. The square, straight exhibition

hall is full of sunflower seeds without anything.

The human mind is invisible to the eyes. Only the appearance of a person is visible. It is not easy to know a person's spirit by looking at their appearance. Thinking about how to paint a blind mind can be overwhelming. However, Ai Weiwei reproduced the blind spirit with sunflower seeds. What is blindness? I look back on what kind of blind faith I have and whether it is okay.

4

맑고 고요한

clear and quiet

미술관
스프링클러

어느 해 늦은 봄, ○○○미술관이 공간을 새로 확장해서 기획한 전시였다. 당시 설치 작업을 하고 있던 나는 전시를 앞두고 설치 일정을 잡아야 했다. 설치작품은 전시 공간에 직접 설치를 해야 하기에 시간이 오래 걸린다. 이번 전시는 공간 작업이기에 그전에 미술관을 방문해 설치할 위치를 확인하고, 벽면 길이와 높이, 공간의 폭 등을 체크한다. 설치 작업에서 이 과정이 무엇보다 중요하다. 큐레이터와 일정을 잡는데 여러 작가들이 설치를 하기에 조율이 필요했다. 리노베이션을 하면서 천장 높이를 두 배 이상 높이고 공간도 새로 넓게 조정했기에 특별 장비와 인력이 필요했다. 날짜와 시간을 대충 맞추었고, 그날은 약속한 설치 날이었다.

보통 일찍 서두르는데, 이상하게 그날은 늦었고 길까지 막혔다. 일정보다 늦게 도착하니 이미 많은 작가들이 설치하고 있었고, 설치를 막 끝낸 작가도 보였다. 먼저 설치한 작가들의 작품을 둘러보고 있는

데, 저쪽 끝에 한 작가가 설치하는 모습이 보였다. 〈국수〉 작품이었다. 작가가 직접 설치하는 것은 보지 못했기에 가까이 다가가서 보았다. 조성묵 작가는 식용 국수로 갈대 같은 풍경과 오브제를 만드는 작가이다. 작가가 매일 아침부터 저녁까지 설치한 지 며칠 되었다고 했다. 지금은 작고하셨는데 당시에도 연세가 많았다. 연로한 작가가 조수도 없이 매일 나와 설치한다는 말에 애잔한 마음이 들었다. 여기서 국수는 일반 우리가 집에서 먹는 식용 국수이다. 국수 가락을 하나하나 세워서 갈대밭 같은 풍경이나 오브제를 만드는 것이니 노동 양이 만만치 않았다. 옆에 국수가 수북이 몇 박스 쌓여 있었다.

이미 설치를 완료한 작가들도 있었다. 전체 공간을 둘러본 후에 내 공간에서 벽면에 작업을 시작하려고 준비해 온 재료들을 꺼내고 있었다. 일단은 사다리와 리프트가 필요했다. 막 설치를 시작하려는데, 갑자기 스프링클러가 요란한 소리를 내며 공간에 흰 가루가 뿌려졌다. 앞이 뿌예진다. 동시에 사이렌 소리가 크게 울린다. 모두 하던 것을 멈추고 나가라고 한다. 무슨 일인지는 몰라도 위급한 느낌이 들어 급히 건물 밖으로 나왔다.

다른 작가들과 큐레이터, 스텝들도 건물 밖으로 나왔다. 미술관은 보통 작품에 손상이 가지 않게 스프링클러에서 물 대신 안개 같은 흰 가루가 나온다. 건물 밖으로 대피한 사람들은 웅성대며 무슨 일이 있

는지 궁금해했다. 나도 걱정이 되면서 가슴이 콩닥거렸다. 불이 났으면 정말 큰일인 것이다. 다행히 화재는 아니었고, 다른 문제로 스프링클러가 오작동했던 것이다.

다시 미술관 안으로 들어간 순간 난 기절했다. 스프링클러로 인하여 이미 설치한 작업들이 파손된 것이다. 파손된 정도가 다르긴 하지만 언뜻 보기에도 반 이상 작품이 없어진 작가도 있었다. 다른 작가들도 걱정이 되었지만 조성묵 작가가 특히 걱정이 됐다. 그런데 오늘은 설치를 더 이상 못 한다고 했다. 다음날 다시 와야 했다.

난 다행히 일찍 설치를 시작하지 않아 그날의 상황을 피할 수 있었다. 그리고, 며칠이 지나 전시 오픈 날이다. 마치 아무 일도 없는 듯 오프닝에 많은 사람들이 왔고, 오프닝은 성대하게 치러졌다. 사실 그날 일은 현장에 있던 사람들과 몇몇 작가 밖에 모르는 일이다. 나중에 전해 들은 얘기로는 조성묵 작가 작업은 보조 인력이 파손된 부분을 도와서 설치를 마무리하였고, 대부분 작가들이 어떤 보상도 받지 못했다고 들었다. 왜냐면 보통 평면 회화 작업은 전시할 때 작품 가를 먼저 알려주어 보험과 운송 가격이 책정되지만, 설치작품 같은 경우는 책정 방법이 다르기 때문이다. 아마 보상도 애매했을 것이다.

그날 늦은 건 당시에는 불운이었지만 늦었기 때문에 피해를 줄인 걸 보면 불운이 꼭 불운한 건 아니란 생각이다. 마치 동전의 양면과

같이 불운과 행운이 앞뒤에 붙어 있어서 불운이 때로는 행운이 되기도 한다.

Museum sprinkler

In the late spring of the year, it was an exhibition planned by the OOO Art Museum in a newly expanding space. I, who was doing the installation work at the time, had to schedule the installation ahead of the exhibition. It takes a long time for installation works to be installed directly in the exhibition space. Since this exhibition is a spatial work, before that, visit the art museum to check the installation location, and check the length and height of the wall, and the width of the space. This process is of paramount importance in the installation work. Scheduling with the curator, and coordination was necessary because several artists were doing the installation. During the renovation, the ceiling height was more than doubled and the space was newly adjusted, so special equipment and manpower were required. The date and time were roughly set, and that day was the promised installation day.

I usually rush early, but strangely, I was late that day besides there was

traffic jam on the road. When I arrived later than scheduled, many artists were already installed, and I could see an artist who had just finished installation. As I was looking around the works of the artists who had installed them, first, I saw an artist installing them at the far end. It was an installation work by noodle. I didn't have the chance to see the artist himself installing it. I went closer and saw it. Artist Cho Seong-muk is an artist who creates reed-like landscapes and objects with edible noodles. He said it had been a few days since the artist installed it every morning until evening. He passed away now, but he was very old at the time. It made me sad to hear that an elderly artist would come out and install it every day without an assistant. The noodles here are edible noodles that we usually eat at home. The amount of labor was not formidable as it was to create a landscape like a field of reeds by erecting the noodles one by one. There were several boxes of noodles piled up next to him.

Some artists have already completed the installation. After looking around the whole space, I was taking out the materials I had been preparing to start working on the wall in my space. First of all, I needed a ladder and a lift. Just as we were about to start the installation, the sprinklers suddenly made a loud noise, and white powder was sprinkled into the space. The front sight is blurry. At the same time, a loud siren

sounded. Everyone is heard to stop what they are doing and leave. I didn't know what was going on, but I felt an emergency and rushed out of the building.

Other artists, curators and staff also came out of the building. In art museums, white powder-like mist is usually emitted from the sprinkler instead of water to avoid damage to the artwork.
People who evacuated from the building buzzed and wondered what was going on. My heart was pounding as I was worried. If there is a fire, that would be a big deal. Fortunately, it was not a fire, and the sprinkler was malfunctioning due to another problem.

As soon as I entered the museum, I fainted. The work already installed by the sprinkler was damaged. Although the degree of damage was different, at first glance, there were some artists whose works were more than half lost. Other artists were also concerned, but Jo Sung Mook was particularly concerned. However, that day, it said that the installation is no longer possible. I had to come back the next day.

Luckily, I didn't start the installation early so I avoided the situation that day. A few days later, it is the exhibition's opening day. Many people

came to the opening as if nothing had happened, and the opening was held in a grand way. Actually, what happened that day is known to some artists and some people at the site. I heard later that the work of the artist, Jo Seong Mook, was repaired with helping of an assistant and most of the artists did not receive any compensation. This is because, in general, for painting work, the price of the work is informed first when it is displayed, so insurance and transportation prices are set, but in the case of installation work, the pricing method is different. Perhaps the compensation criteria were ambiguous.

Being late that day was bad luck at the time, but considering the damage was reduced because it was late, I think bad luck is not necessarily bad luck. Like two sides of a coin, bad luck and good luck are attached to each other, so bad luck sometimes turns into good luck.

부엌과 음식에 대한
단상

주디 시카고^{Judy Chicago}의 작품 〈디너파티/The Dinner Party〉는 역사적으로 미술사에 여성 작가는 단 한 명도 없고 미술관에도 남성 작가로만 꽉 차 있던 시절에 제작된 성차별을 비판하는 작품이다.

〈디너파티〉 작품은 거대한 세모꼴 설치작품으로, 한 면에 13개씩 모두 39개의 개인 식탁이 놓여 있다. 각 식탁에는 여성의 성기 이미지를 도안화하여 자수와 도자기로 제작되었다. 이 식탁의 주인공은 모두 39명의 역사에 이름을 남긴 39명의 여성들로, 각 식탁의 식기들은 주인공이 살다 간 업적에 어울리는 디자인으로 되어있다. 가치를 인정받지 못했던 여성의 노동과 육체를 이용해 성취를 이뤄낸 여성들을 찬양했다. 1979년 발표 당시 이 작품은 혹평을 받았고, 미술관 순회 예정이었지만 모두 취소되었다. 하지만 23년 후인 2002년 다시 재조명되어 현재는 대표적인 페미니즘 작품으로 미술사에 인정받는 작품이 되었다. 이번 '오징어게임'에서 이 작품이 연출되어 반가웠다.

주기 시카고 Judy Chicago(1939~)_ Dinner Party, 1974-79, Ceramic, porcelain, textile
©Neil R

나는 페미니즘 작가는 아니지만 주디 시카고의 〈디너파티〉는 부엌과 연관되어 생각이 난다. 부엌은 자연스레 여성을 떠오르게 한다. 지금은 그렇지 않지만, 우리나라는 예로부터 남성은 부엌 근처에도 가지 말라 하였고, 당시에는 그걸 당연하게 받아들였다.

　보스턴에서 홈스테이를 했을 때였다. 여자는 프로그래머, 남자 변호사에 초등학생 딸이 있었다. 집이 아주 크고, 하얀색 외벽의 밝고 깨끗했다. 처음 보고 주저없이 선택했다. 그런데 모든 식사가 냉동 음식이었다. 미국은 냉동식품이 아주 잘 되어 있다. 마치 갓 만든 식사처럼 접시까지 포함된 냉동식품이 종류별로 있었다. 당시 한국에서 냉동 식품을 먹어보지 않았기에 처음에는 냉동식품인 줄 몰랐다. 당연히 만든 음식인 줄 알고 맛있게 먹었다. 그런데, 한 달이 지나면서 식사 후 배가 아프면서 설사를 했다. 처음엔 이유를 몰랐는데, 나중에 그 집의 냉동고를 보고 알았다. 냉동실에 꽉 찬 음식을 보고 깜짝 놀랐다. 3개월이 지나니 도저히 더 이상은 냉동식품을 먹을 수 없어서 이사를 하였다.

　이사한 집은 조각가 부부이며, 남편이 근처 대학교수였다. 집은 그닷 좋지 않았으나 음식을 직접 만들어 준다는 말을 듣고 그 집을 결정했다. 부부 조각가라서 늘 같이 출퇴근을 했다. 아침 7시면 남편이 커피를 만들어 조용히 침실로 가져 간다. 부인에게 가져다 주는 것이

다. 미국 집은 대부분 나무로 만들어 냄새가 아주 잘 퍼진다. 아직도 그때 온 집에 퍼지던 커피 향이 생각날 정도이다. 아침식사를 간단히 하고 다들 학교를 간다. 저녁은 부인이 보조를 하고 남편이 요리를 만든다. 그 집은 아들과 딸 그리고 당시 홈스테이 학생이 3명이 있었다. 게다가 다른 동료도 집에 있어 언제나 사람들로 꽉 차 있었다. 매일 저녁에 8-10명 정도의 사람들로 식탁이 늘 북적였다. 저녁 식사시간이 8시였는데, 항상 모두 같이 식탁에 모여 하루 일과를 이야기하면서 저녁을 먹었다. 신기한 것은 남편이 요리하는 것이 당연하였다. 간혹, 남편이 학교 회의나 일 때문에 저녁을 부인이 만드는 날이면 모두 식사를 포기하는 것으로 생각했다. 그녀는 음식을 너무 못했다. 파스타, 햄버거 등 무엇이든 만들어 놓으면 도저히 먹을 수가 없었다. 간단한 것조차 못했다. 일반적으로 생각하는 못하는 기준을 넘어섰다. 처음에는 남편이 요리하는 것이 신기하고 놀라웠는데 계속 보니 나중에는 자연스럽게 보였다.

세상에서 인간이 가장 행복한 때는 좋은 사람과 맛있는 음식을 먹는 것이라는 것이 과학적으로 증명되었다고 한다. 음식은 어쩌면 인간이 즐길 수 있는 큰 기쁨 중의 하나가 아닌가 싶다.

나는 요리를 좋아한다. 음식을 만들면 복잡했던 머릿속이 단순해지면서 힐링 되는 느낌이 든다. 배달 음식이나 외부 음식을 그다지 좋

아하지 않기에 될 수 있으면 직접 요리해서 먹는다. 여러 가지 이유가 있지만 무엇보다 건강에 좋다. 컨디션이 다르다. 여러 가지 양념이 많고 강한 음식을 먹고 나면 어김없이 탈이 나기 때문이다. 내가 생각하는 가장 최고의 요리는 좋은 재료로 간단히 조리하는 것이다.

음식을 요리하는 장소인 부엌은 집안에서 가장 중요한 장소라 생각한다. 부엌의 상태가 건강의 상태이다. 부엌은 볕이 잘 들고 청결해야 한다. 나중에 집을 지을 때 부엌을 가장 중심이 되는 위치에 크게 만들고 싶다.

Thought for kitchen and food

Judy Chicago's work <The Dinner Party> is a work that criticizes sexism, which was produced in a time when historically, there was no female artist in art history then the art museum was filled with only male artists.

<Dinner Party> is a huge triangular installation, with 39 individual tables, 13 on each side. Each table was embroidered with a female genital image and made of ceramics. The main characters of this table are 39 women who left their names in the history of 39 people. She praised women who achieved achievements using women's labor and bodies, which were not recognized for their value. When it was released in 1979, the work received bad reviews and was scheduled to tour the exhibition at the museum, but all schedule was canceled. However, 23 years later, in 2002, it was re-examined and is now recognized as a representative feminist work in art history. In fact, it was nice to have this work produced in the Netflix drama 'Squid Game'.

I'm not a feminist artist, but Judy Chicago's Dinner Party reminds me of the kitchen. The kitchen naturally reminds me of women. This is not the case now, but in Korea, men have been told not to go near the kitchen since ancient times. It was taken for granted at the time.

It was during my homestay in Boston. The woman was a programmer, and her husband was a lawyer. They had a daughter in elementary school. The house was very large, bright, and clean with white exterior walls. The first time I saw it, I chose it without hesitation. However, all meals were frozen food. Frozen food is popular in America. There were different types of frozen food, including plates, just like freshly made meals. I didn't know that it was frozen food at first because I had never tried frozen food in Seoul. Of course, I thought it was fresh food and ate it. As a month passed, I had diarrhea after eating because my stomach hurts. I didn't know the reason at first, but I found out later when I saw the freezer in the house. I was surprised to see the food in the freezer full. After 3 months, I couldn't eat frozen food anymore, therefore I moved.

The house I moved to was a sculptor couple. The husband was a professor at a nearby college. The house was not that convenient, but after hearing that they made the fresh food themselves, I decided to move to the house.

As couple sculptors, they always commuted to work together. At 7 in the morning, her husband makes coffee and quietly brings it to the bedroom for her wife. Most American homes are made of wood, so the smell spreads very well. I can still remember the smell of coffee that permeated the whole house back then. After breakfast, everyone goes to school. In the evening, the wife assists, and her husband cooks. They had a son, a daughter, and three homestay students at the time including me. Besides, the other co-workers were also staying at home, so it was always full of people. The table was always crowded with about 8 to 10 people every evening. Dinner time was 8 o'clock. We all ate dinner together at the table talking about the day's work.

The strange thing is that it was natural for her husband to cook. Occasionally, there are days when her husband can't prepare dinner for school meetings or work. On the day his wife made dinner, that day we all had to give up eating. The food that the wife made was utterly inedible. Simply, she didn't know how to cook. When she made pasta, hamburgers, etc., we couldn't eat it at all. she couldn't even do something simple. She has gone beyond what is normally thought of. At first, it was strange and surprising for her husband to cook, then the more I looked at it, the more natural it seemed.

It has been scientifically proven that the happiest time in the world is eating good food with good people. Food is perhaps one of the great joys that human can enjoy.

I like to cook. When I make food, the complicated inside of my head becomes simple and I feel healed. I don't like delivery food or fast food. I cook and eat it myself if possible. There are many reasons, but above all, it is good for my health plus for my condition is different. This is because I always get sick after eating many seasonings and spicy food. The best dishes, in my opinion, are simple preparations with good ingredients.

The kitchen, where food is prepared, is considered the most important place in the house. The state of the kitchen is the state of health. The kitchen should be sunny and clean. When I build a house later, I want to make the kitchen bigger in the central sunny location.

미술계에서
밥 제일 많이 먹는 여자

　전시 오프닝 뒤풀이는 늘 밥집에서 이루어진다. 식사와 술이 나오고 작가들은 식사를 하며 담소를 나눈다. 코로나로 사람들이 모이는 것이 제한된 지금 생각하면 생소하지만 그때는 일상이었다. 어느 날 작가들이 큰 테이블에 모였는데 거의 20-30명 정도가 넘은 듯하였다. 밥을 먹고 난 후 무의식적으로 숟가락을 내려놓았는데, 너무 당황스러웠다. 밥을 다 먹은 여자 작가는 나뿐이었다. 모두 한두 수저 뜨고는 먹지 않아 밥이 수북이 밥그릇에 쌓여 있는데, 내 밥그릇만 한 톨의 밥알도 남김없이 싹싹 비운 것이다. 앞에 앉은 작가가 농담조로 이야기한다. 자기와 내가 '미술계에서 제일 밥 많이 먹는 여자작가'라고… 그 말에 서로 낄낄거리며 웃었다. 그녀의 밥그릇을 보니 그녀도 거의 남김없이 먹었다. 주변 작가들 중에 밥을 잘 먹는 여자 작가 찾기가 쉽지 않다.

　오랫동안 친한 작가가 밥을 먹지 않는다. 그녀가 왜 밥을 먹지 않는지 모르지만 그녀는 밥을 전혀 먹지 않는다. 그녀가 밥 외에 특별히

다른 음식은 가리는 것을 본 적이 없다. 성격도 소탈하고 유머러스하여 많은 사람들이 그녀를 좋아한다. 또한 그녀는 사람의 기분도 잘 맞춰 주고 배려심도 깊다. 주위에 친구와 지인들이 많다. 다른 음식들은 잘 먹고 워낙 건강하여 특별히 밥을 먹지 않는 것에 대하여 문제가 될 것이라고는 생각을 하지 못했다. 그래서인지 지금 생각해도 이상한 게 한 번도 그녀에게 왜 밥을 먹지 않느냐고 물어본 적이 없다. 워낙 싫어하는 것을 알기에 그녀랑 식사와 술을 마실 때 밥을 권하지 않는다. 반면 밥 없이 못 사는 나는 한 끼도 밥을 거른 적이 없다. 그녀와는 정반대이다. 밥에 대한 강한 애착으로 아무리 다른 음식을 먹더라도 나는 밥을 먹어야 식사가 마무리된다.

밥은 포도당으로 뇌에 지대한 영향을 미친다. 예전에 유학할 때 한동안 밥을 먹지 않으니 정신이 불안정한 경험을 했었다. 밥을 먹은 후 안정이 되며 편안해졌다. 그때는 그냥 별 생각없이 지나갔는데, 밥을 먹지 않을 때마다 그런 증상이 반복되었다.

하루 세 끼 제대로 먹고 잠 제때 자면 특별히 건강에 이상이 생기실 않는다. 기본이 제일 중요하다. 기본을 제대로 지키지 않을 때 문제가 생기는 것이다.

요즘 특히 밥에 대하여 문제제기를 하면서 밥이 마치 아주 나쁜 음식처럼 여기저기 보도되어 염려가 된다. 밥이란 역사적으로 제일 중요한 음식이다. 오랜 세월 밥과 반찬은 식사의 가장 기본으로 구성되

어 우리 식탁에 매일 오르는 것이다. 역사적으로 오래된 것은 이유가 있는 것이다. 이유 없이 역사와 전통을 거슬러 전해오진 않는다. 가장 무서운 것이 단편적인 지식을 가진 전문가이고, 그들을 무조건 맹신하는 사람들이다.

The woman who big eater in art society

After the opening of the exhibition, the opening party is always held at the restaurant. Meals and drinks are served. The artists chat while having a meal. It's unfamiliar when I think about it now that people are restricted from gathering due to Corona, then it was normal at the time. One day, the artists gathered at a large table, and there seemed to be more than 20 to 30 people. After eating, I unconsciously put down the spoon, which was so embarrassing. I was the only female artist who finished the whole rice bowl. Most women artists didn't finish the whole rice bowl. I had a pile of rice bowls, but I ate every single grain of rice in the size of my bowl. The artist sitting in front of me is joking. She said that she and I were 'the best eaters in the art world' We giggled and laughed. When I looked at her bowl of rice, she ate almost nothing left. It is not easy to find a female artist who eats well.

An artist I've been close to for a long time doesn't eat rice. I don't know

why she doesn't eat, but she doesn't eat rice at all. I have never seen her hide anything except rice. Her personality is also easygoing and humorous, so many people like her. She also makes people feel good and is very considerate. She has a lot of her friends and acquaintances around her. She eats other foods well and is so healthy that I didn't think it would be a problem, especially not eating rice. Maybe that's why I think it's strange that I never asked her why she doesn't eat rice. I know she dislikes rice so much that when I eat and drink with her, she refuses to eat rice. On the other hand, I can't live without rice, and I've never skipped a single meal. I am the exact opposite of her. With a strong attachment to rice, no matter how much other food I eat, I have to eat rice to finish the meal.

Rice has a profound effect on the brain as glucose. In the past, when I study abroad, I didn't eat rice for a while, so I experienced an unstable mental mind. After eating rice, I felt mentally stable and comfortable. At that time, I just simply passed without much thought, but whenever I did not eat rice, the symptoms are repeated.

If one eats three meals a day properly and sleeps on time, there is no particular health problem. The basics are the most important thing. Problems arise when the basics are not followed properly.

These days, especially when it comes to rice, I am concerned that rice is reported here and there as if it were a very bad food. Rice has historically been the most important food. For many years, rice and side dishes are the most basic food in Korea. They serve on our table every day. What is historically old is for reasons. It does not go against history and tradition without reasons. The scariest thing is the experts with fragmentary knowledge and those who blindly trust them unconditionally.

성형수술

 1994년 시카고 신문 반 페이지에 압구정동 성형외과 광고가 실렸다. 너무 놀랐다. 시카고 신문에 그렇게 크게 전면광고를 낸다는 것은 사람들이 시카고에서 서울 압구정동까지 가서 성형수술을 한다는 것이다. 성형에 전혀 관심이 없던 나는 갑자기 관심이 생기기 시작했다. 아름다움이 뭘까, 도대체 사람들이 수술대에 오를 정도의 감내를 하고 행한다는 의미이다. 아름다움이란 그동안 막연히 생각하던 추상적인 것이 아닌 구체적이며 형상이 있는 것이다. 아름다움에 대한 생각은 내가 아름답다고 생각하는 기준과 미국 친구들이 생각하는 기준이 달랐다. 예를 들면, 우리는 코를 높이기 위해 애를 쓴다. 그런데 그들은 코를 깎는 수술을 한다. 코가 높아 낮추는 수술이 일반적인 것이다. 또한 우리는 광대가 나오거나 각진 얼굴을 싫어한다. 그러나 그들은 그런 얼굴을 아름답다고 선호한다. 동양인의 얼굴에 대한 그들의 의견과 생각은 나를 많이 혼란스럽게 했다. 압구정 성형외과의 광고로 그에 대한 자료 조사를 시작했다. 당시 시카고, 미시간 성형외과를 찾아 방문 예약에 인터뷰까지 한 후 한동안 아름다움에 대한 주

제로 작업을 했다.

현대미술작가로 프랑스의 오르랑ORLAN이 떠오른다. 오르랑은 자신의 몸을 대상으로 작업을 한다. 기존의 정치, 사회적 맥락으로 이어져온 몸이라는 정체성을 버리고, 생명의학, 인공적인 새로운 신체에 대한 개념을 제시한다. 실시간 성형하는 과정을 보이면서 성형 전후의 얼굴과 성형 과정을 구체적으로 생중계로 알리는 〈성형수술 퍼포먼스〉 작업으로 유명해진 작가이다. 신체를 작업의 재료이며 대상으로 삼아 총 9번에 걸친 성형수술 퍼포먼스를 했다. 처음 그녀가 성형수술을 한 후 주변 반응은 뜨거웠다. 또한 주변의 남자들이 달라졌다고 했다. 남자들이 관심을 보이며 그녀에게 데이트를 신청했다고 했다. 그녀는 예전 헤어진 남자 친구에게서도 연락이 왔다고 했다. 그녀의 성형 퍼포먼스 작업은 세계적으로 유행하는 성형에 대한 관심과 어우러져 매 순간 뜨거운 관심을 불러일으켰다.

그녀는 국내 성곡미술관에서도 2016년 크게 회고전을 했다. 당시 오프닝에 갔던 나는 그녀의 얼굴을 보면서 깜짝 놀랐다. 왜냐면 기대하지 못한 이상한 얼굴이었다. 그동안 수차례 작품으로서 성형을 한 그녀의 얼굴은 말로는 설명할 수 없는 기이한 얼굴이었다. 뭔가 지구 사람이 아닌 약간 외계인 같은 얼굴이었다.

ORLAN (1947~), France © Orlan studio

동네 대중목욕탕을 좋아한다. 집에서 하는 샤워와는 차원이 다른 피로와 목욕의 만족감을 느낄 수 있다. 특히 작업으로 굳은 몸은 집에서 아무리 샤워를 해도 풀리지 않는다. 대중목욕탕의 뜨거운 탕 안에 몸을 담그면 그야말로 피곤이 싹 가시는 기분과 다시 원래 컨디션으로 돌아온다. 몇 군데 목욕탕을 번갈아 가며 다니는데, 코로나로 많은 동네 목욕탕이 문을 닫았다. 폐업을 한 것이다. 몇 남지 않은 목욕탕 중에 자주 가는 목욕탕이 있다. 이 목욕탕은 골프 연습장과 헬스장을 같이 운영하여 월별로 회원들에게 목욕은 아주 저렴한 비용을 받고 있으니, 운영이 잘 된다. 아무리 코로나라도 다른 목욕탕들에 비하면 운영이 잘 되는 것이다. 목욕탕에 매점을 운영하는 여직원이 있다. 그녀의 이름은 '순이'이다. 내가 어떻게 그녀의 이름까지 알게 되었냐면 그녀는 목욕탕에 오는 모든 사람들에게 따뜻하고 밝은 미소로 친절하게 대하여 인기가 많다. 언제나 환하게 웃는 모습이 무척 아름답다. 목욕탕에 오는 여자들은 언제나 순이를 목청껏 부른다. 그럼 그녀는 응답을 하면서 원하는 것은 무엇이든 친절히 들어준다. 커피, 음료, 박카스, 주문 등등, 그녀는 늘 바쁘게 움직였다. 신기한 것은 목욕탕에 오는 모든 손님들이 그녀를 알고, 그녀도 그들을 하나같이 가족처럼 응대하는 것이다. 그녀의 나이는 대충 어림짐작으로 50대 중반으로 보였다.

그런데 며칠 전 목욕하러 갔다. 무심코 그녀를 보니 검은 뿔테 안경을 쓰고 있었다. 그녀가 안경을 쓴 것은 처음 보았다. 그래도 검은

색 굵고 두꺼운 뿔테는 좀 낯설었다. 그런가 보다고 생각한 후 목욕탕에 들어가 목욕을 마치고 나왔다. 옷을 갈아입고 나왔는데, 그녀가 앉아서 안경을 벗고 무엇인가를 하고 있었다. 그녀의 얼굴을 본 순간 심장이 멎는 줄 알았다. 얼굴이 내가 알던 그녀의 얼굴이 아니다. 처음 본 아주 무섭고, 심술궂은 여인의 얼굴로 변한 것이다. 어떻게 그토록 밝고 순한 얼굴이 갑자기 그렇게 변하였는지 다시 자세히 보니 눈 쌍꺼풀 수술을 했다. 쌍꺼풀이 없던 눈매에 이상하게 굵은 쌍꺼풀 선이 생기며 예전에 있던 밝고 환한 이미지는 온데간데 없어져 버리고, 화나고 심술궂은 여자의 얼굴로 변해 있었다. 그녀의 얼굴은 충격 그 자체였다. 그러니 그녀도 이상한 본인의 얼굴을 가리려 검은색 굵은 뿔테 안경을 쓴 것이다. 내가 이렇게 놀랍고 충격인데, 그녀의 심정은 어떨까 상상이 되지 않는다. 왜 성형수술을 했을까, 어떤 마음으로 했을까, 도무지 이해가 되지 않는다. 이왕 하려면 잘 하는 곳에서 예쁘게 하지, 왜 이상한 곳에서 해서 그 예쁘던 얼굴을 그렇게 망쳐 놓았는지 너무 놀랍고 동시에 속상하고 괜스레 슬펐다.

지금은 거의 미용실에 가지 않지만 예전에 미용실에 자주 다닐 때 머리를 이상하게 자르거나 파마를 잘못하면 기분이 너무 나빴다. 이상하게 자른 머리는 다시 기르거나 잘못된 파마는 시간이 지나 풀리면 되는데, 얼굴은 그렇지가 않다. 한번 손을 대면 원래 얼굴은 온데간데없이 영영 없어진다. 얼굴이란 변하지 않는 것이 아니라 눈에 보이

지 않게 느끼지 못할 정도로 아주 조금씩 천천히 변한다. 스스로 마음과 생활습관을 어떻게 했느냐에 따라 예뻐지기도 하고 미워지기도 한다. 자연스럽게 나이 드는 얼굴은 예쁘든지 못나든지 상관없이 세월이 가미한 독특한 아름다움을 느끼게 한다. 그런 그 예쁜 얼굴을 왜 그렇게 이상하게 손을 대어 수술을 하는지 도무지 이해도 납득도 되지 않는다. 그녀의 얼굴을 본 순간 충격이 너무 컸다. 나와는 잘 알지도 못하고 전혀 친하지도 않은 아주 가끔 목욕탕에서 보는 지나치는 사람이지만 마음이 너무 아프다.

성형수술 작업을 했던 오르랑도 더이상 성형수술은 하지 않는다. 기술이 발전됨에 따라 사람들의 외모를 쉽게 만들 수 있으니 사람들은 열광하며 앞다투어 수술대에 오른다. 성형수술은 사람을 더욱더 아름답게 만들어 줄 수 있다. 그런데 그 전에 꼭 한번 되새겨야 할 것이 있다. 과연 어떤 이유로 외모를 바꿔야 하는지, 그 이유가 진실로 타당한지 그리고 그에 따른 정반대의 결과를 받아들일 수 있는 마음의 준비도 같이 되어 있는지를 말이다.

Cosmetic Surgery_Orlan

In 1994, an advertisement for plastic surgery in Apgujeong-dong, Seoul appeared on a half-page of a Chicago newspaper. I was so surprised. Putting out such a big full-page advertisement in the Chicago newspaper is that people go from Chicago to Apgujeong-dong in Seoul to get plastic surgery. I had no interest in plastic surgery at all, but suddenly I started to have an interest. What is beauty? The way I think about beauty is different from what my American friends think about beauty. For example, we struggle to elevate our noses. However, they do surgery to cut their nose down. Surgery to lower the nose is common. Furthermore, we don't like clowns or angular faces. But they prefer such a face to be beautiful. Their opinions and thoughts about Asian faces confused me a lot. Apgujeong Plastic Surgery Clinic's advertisement began to investigate the data. At that time, I visited a plastic surgery clinic in Chicago and Michigan, booked a visit, interviewed, and worked on the topic of beauty for a while.

French contemporary artist ORLAN comes to mind. Orlan works with her own body. She throws away the identity of the body that has been passed down through the existing political and social contexts, besides presenting the concept of a new artificial body in biomedical science. She is an artist who became famous for her <Plastic Surgery Performance>, which shows the process of plastic surgery in real-time and informs the face before and after plastic surgery and the plastic surgery process in detail. She performed a total of nine plastic surgery performances using the body as the material and object of her work. After her first plastic surgery, people around her reacted warmly. Once she had said that, her attitude toward the men around her completely changed. Men showed interest in her. They asked her out on a date. She had also been contacted by her ex-boyfriend. Her plastic surgery performance work, combined with her interest in plastic surgery, which is a global trend, aroused a lot of interest at every moment.

She also had a major retrospective in 2016 at the Sungkok Art Museum in Seoul, Korea. I went to the opening at the time and was surprised to see her face. Because she has an unexpectedly strange face. Her face, which had undergone plastic surgery several times during that time, was a strange face that cannot be described with words. It was something like

an alien, not a human.

I like the local public bathhouse. I feel the fatigue and satisfaction of taking a bath, which is different from taking a shower at home. In particular, the body that has been hardened by work cannot be relieved no matter how much shower at home. When I soak my body in the hot water of a public bath, I feel completely exhausted and recover to my original condition. I take turns going to several public baths, but many local public baths have been closed due to the coronavirus. It went out of business among the few remaining bathhouses. There is one that I go to frequently. The bathhouse runs well as a golf driving range and a gym. The members receive a very reasonable price for bathing every month. No matter how Corona occurs, the running is better compared to other public baths. There is a female employee who runs a kiosk in the bathroom. Her name is 'Soon-i'.

As for how I even got to know her name, she is popular with everyone who comes to the bathhouse, with a warm, bright smile and kindness. She is always very beautiful when she smiles brightly. The women who come to the bathroom always call out Soon-i. Then she responds and kindly listens to whatever they want. Coffee, drinks, Bacchus, Bulgaris orders ... etc. She was always busy. What is strange about her is that all

her guests who come to her bathroom know her. She treats them like her family as well. She appeared to be in her mid of 50s. A few days ago, I went to take a bath. I looked at her unconsciously. She was wearing her glasses with black horns. It was the first time I had seen her wearing glasses. The thick black rim glasses were unfamiliar. I went into the bathroom and came out after the bath. I changed my clothes and came out, she was sitting and doing something with her glasses off.

The moment I saw her face, I was so surprised. Her face is not the one I knew. It had turned into a very scary, mean-spirited woman I had never seen before. Looked again at how her bright and innocent face suddenly changed so much. She underwent double-eye couple surgery. A strangely thick double line appeared on the eyes. The bright image of the past disappeared. The face of an angry and mean-spirited woman existed. Her face was a shock itself. She wore black thick horn-rimmed glasses to cover up her strange face. I am so surprised and shocked. I can't imagine how she would feel. I don't understand why she had plastic surgery. If she wants to do this, she should do it in a place she is good at, but why she did it in a strange place and ruin her pretty face was so surprising. At the same time upset, and somewhat sad.

I rarely go to the hair shop now, but in the past, when I went to the hair shop often. I felt very bad when my hair was cut strangely or the perm was wrong. The strangely cut hair can be grown again or the wrong perm can be loosened over time, but this plastic surgery is not the case. Once you touch it, your original face disappears forever. The face does not change. The changes occur so little by little that it is invisible to the naked eye. Depending on how you behave with your heart and lifestyle. You can become pretty or hate yourself. Naturally aging faces feel the unique beauty of the years, regardless of whether they are pretty or ugly. I can't understand or comprehend why she gets plastic surgery on such a pretty face in such a strange way. The moment I saw her face, I was shocked. I don't know her well. I'm not even close to her at all. She's a very rare person I see, but my heart aches.

Orlan, who had undergone plastic surgery, no longer does plastic surgery. With the advancement of technology, people can easily make people's appearances, so people go crazy and rush to the operating table. Plastic surgery can make a person more beautiful. However, before that, there is one thing you must remember. For what reason do you need to change your appearance, whether the reason is truly valid, and whether you are prepared to accept the opposite result?

성격

"성격이 나쁘더라도 작품이 좋은 작가가 좋지 성격 좋고 작품이 나쁜 작가는 싫다"

미술 관계자들 사이에서 종종 나오는 이야기이다. 최근 국립현대미술관에서 개인전을 한 A작가의 작품 설치 스텝은 대부분 작가들이 유명해지면 성격이 좋아지거나 부드러워지는데, A작가는 지금도 성격이 까칠하고 까다로워서 더 매력적이었다는 말은 나에게는 충격이었다.

주변의 작가들은 떠올려 본다. 그래 어떤 부분 맞는 말일 수도 있을 듯하다. 예전에 강의할 때 학생들이 기본적으로 인사를 하지 않거나 대놓고 교수를 무시하는 이야기를 들을 때마다 나는 흥분하여 그런 면에서는 교육을 해야 한다고 이야기했는데, 한 작가가 나에게 던진 말이 있다. 우리는 뭐 그닷 인성이 좋냐고, 그냥 놔 두라고… 그 말은 아직도 나의 뇌리에서 떠나지 않는다. 인성이란 무엇일까. 학생들이 대놓고 교수를 무시하는데 제대로 된 교육이 가능할까. 작가의 성격과 작품은 과연 어떤 관계가 있는가. 성격은 나쁘지만 작품이 좋고 성격은 좋지만 작품이 좋지 않은 작가라는 이분법적인 사고로 정리될

수 있는 것인가. 솔직히 성격이 좋은 것이란 어떤 것인가. 사람들은 대부분 성격이 좋다는 사람은 사람들의 말을 잘 따르거나 의견을 내세우지 않는 사람을 이야기한다.

모두 그렇지는 않기만 대부분 그런 사람의 경우, 고집을 한 번 세우기 시작하면 어떤 사람보다 소통이 되지 않다는 것을 잘 안다. 그렇다면 그 사람은 성격이 좋은 것이 아니라 의견이 없는 것은 아닐까. 의견이 없다는 것이 성격이 좋은 것은 분명 아니다. 성격이 좋은 작가였는데, 작품이 알려져 유명해지고 나서 거만해지고 까다로운 성격으로 바뀐 경우까지도 보았다. 아주 다른 사람이 되었다. 내가 전에 알던 그 좋은 성격의 작가가 맞았는지 의심스러운 경우도 있었다.

성격은 나쁘지만 작품이 좋은 작가의 경우는 모두 한목소리로 그럴 수 있다라고 생각한다. 작품은 그 사람이다. 어떤 경우도 작품과 사람을 완전히 분리할 수는 없다. 작품도 좋고 성격도 좋은 경우가 최고이겠지만 그런 작가는 찾아볼 수 없고, 좋은 작가는 그만큼 찾기 어렵기 때문에 나온 이야기가 아닌가 싶다.

작품이 좋고 성격이 나쁜 작가로 평가되는 작가들은 일단 작품이 좋다는 평은 미술계에서 인정을 받은 것이고, 작품이 좋고 성격도 좋은 작가보다 성격이 까칠하여 더 매력적으로 느낄 수 있다. 이런 경우 작품에 대하여 다른 작가들보다 까다롭기 때문일 수도 있다. 작품을 제작하거나 갤러리에서 작품을 전시할 때 대충 넘어가는 것이 아니라

일일이 체크하고, 잘못된 부분이나 맞지 않는 부분을 요구하는 것을 성격이 나쁘다고 이야기할 수도 있다. 그렇지만 이런 경우 성격이 나쁜 작가는 아닌 것이다. 프로패셔널한 작가인 것이다. 작가의 다른 이면은 경험해 보지 않으면 알 수가 없다. 꼭 작가가 아니더라도 한 사람을 안다는 것은 어쩌면 우리가 생각하는 그 이상으로 쉽지 않은 문제일지도 모른다. 쉽게 판단할 문제는 아닌 듯하다.

Character

People said "Even if the personality is bad, they like an artist with good work. They hate an artist with a good personality and bad work"

This is a story that often comes up among art people. According to the installation staff of artist A, who recently had a solo exhibition at the National Museum of Modern and Contemporary Art. Most artists get better or softer as they get older and famous, but it was a shock to me to say that artist A is still more attractive because of her harsh and demanding personality.

The artists around me think about it. Yes, it seems that some parts of it may be correct. In the past, whenever I heard that students basically didn't say hello or ignored professors in the past. I got embarrassed and said that education should be done in a different way with respect. The professor said 'We asked what kind of personality we have, just let it be...' Those words still won't leave my mind. What is a character, students

openly ignore professors, is it possible to provide a proper education? What is the relationship between the artist's personality and his work? Can it be summarized with the dichotomous thinking of an artist with a bad personality but good work, good personality, and poor work? Frankly, what is a good personality? Most people say that a person with a good personality is a person who follows people well or does not express opinions.

Not all, but most people know that once they start to be stubborn, they don't communicate. If so, maybe it's not that he has a good personality, but that he doesn't have an opinion. Having no opinions is definitely not a good character. One was a good-natured artist, but after one's work became known and famous, one even became arrogant and picky. One became a very different person. There were times when I doubted, whether the good-natured artist I knew before, was right.

In the case of an artist with a bad personality but good work. People say it can all be done anyway. The artwork is that person. In any case, is it possible to completely separate work and person? It would be best if the work was good and the personality was good. I can't find such an artist around. It's because a good artist is just as difficult as it is.

Artists who are evaluated as having good work and bad personalities are recognized in the art world for their good work. They feel more attractive because of their rough personality than those with good work and good personalities. In this case, it may be because they are pickier about their work than other artists. When making work or exhibiting work in a gallery, rather than skipping over it. It is a bad character to check and ask for the detail or inconsistent parts. In this case, he/she is not a bad artist. He is a professional artist. The other side of the artist cannot be known unless you experience it. Even if you are not an artist, knowing a person may not be as easy as we think. It is not an easy matter to judge.

그라츠

뉴욕공항이다. 갈아타는 비행기가 연착되어 3시간을 더 기다려야한다. 대기 시간이 길어질수록 힘들다. 보통 이런 일은 없었다. 이례적인 일이다. 미네소타에서 레지던스를 마치고 오스트리아 그라츠로 국제전 참여 작가로 초청되어 가는 중이다. 먼 여행이다. 게다가 이번에는 작품도 직접 가지고 간다. 보통 작품은 먼저 보내는데, 이번에는 시간적 여유도 있고, 직접 오프닝 행사에 참여를 하니 가져 간다고 했다. 그러나, 이미 미국에 오래 머물러 짐이 많았다. 여행에서 짐이 많다는 것은 무척이나 고역스런 일이다. 오후에 출발하기로 되어 있는 비행기는 연착되어 거의 저녁때 되어 출발하였다. 그래도 더 늦어지지 않아 다행이라고 생각했다. 프랑크푸르트에 도착했다. 갈아타야 하는데 연결 비행 시간이 말도 안 되게 짧았다. 출발 시간을 보고 깜짝 놀라 빠른 걸음으로 걷기 시작했다. 프랑크푸르트 공항은 무척이나 넓다. 가도가도 끝이 없다. 할 수 없이 걷다가 중간에 달렸다. 늦어서 비행기를 놓치면 큰일이다. 숨을 헐떡이며 뛰어 간신히 도착해서 출발하려는 비행기를 탈수 있었다. 비행기에 타는 순간 안도의 한숨을 내쉬

쿤스트하우스 (Kunst Haus), Graz, 2005

었다.

　무사히 그라츠에 도착했다. 그라츠는 오스트리아의 조그만 도시이다. 오스트리아는 처음이었다. 한 번도 가보지 않은 나라를 가 본다는 기대와 호기심에 마음이 한껏 부풀었다. 수하물Baggage claim 찾는 데로 가서 짐을 기다렸다. 짐이 돌아가는 벨트 위로 하나둘씩 나오기 시작한다. 사람들이 몰려들어 너도나도 짐을 하나둘씩 가져간다. 사람들이 짐을 찾아 거의 나갔고 몇 사람 남지 않았다. 한참을 기다렸다. 짐이 띄엄띄엄 나오기 시작하더니 이제는 빈 벨트만 돌아간다. 내 짐은 보이지 않았다. 이상했다. 공항 직원을 찾아서 물어보았다. 수화물 담당 부서를 알려주었다. 직원이 알려준 수화물 담당 사무실에 가서 다시 물어보았다. 그는 잠시 기다리라고 했다. 40분이 지났다. 아무런 응답이 없다. 다시 물어보니 조금만 더 기다리라고 했다. 1시간이 지났다. 그러나 그는 조금 더 기다리라는 말만 되풀이한다. 기다렸다. 그런데, 그들은 너무나 태연히 본인들 일만 보고 있는 듯했다. 애가 탄다 라는 말이 생각난다. 이럴 때 애가 타는구나. 이번엔 작품을 가져갔기에 짐보다 작품이 문제이다. 만약에 이대로 작품이 도착하지 않으면 전시를 어쩌나…, 갑자기 걱정을 넘어서 공포가 밀려왔다. 작가만 오고 작품이 오지 않은 전시를 상상할 수 없었다. 두통과 함께 가슴도 답답해졌다. 전시 작품이 크지 않았기에 핸드캐리가 가능했다. 오랜 여행 경험상 갈아타는 노선에서 짐이 있다는 것은 불편하고도 힘든 일이다. 그러나 이번에는 작품을 들고 탈 것을 짐으로 붙인

것을 잘못했다는 생각과 동시에 짐이 도착하지 않으면 앞으로 어쩌나 등등 별별 생각이 들었다.

그라츠 공항에 오후에 도착했는데 몇 시간을 기다리다 보니 어둑해지는 느낌이 들었다. 공항 밖에는 비가 오고 있었다. 늦여름인데 비가 오니 약간 서늘하면서 추웠다.

전시 장소는 컨벤션센터 같은 곳으로 숙소와 전시 공간이 같이 있는 곳이었다. 전시를 개최한 르네와 스텝들 모두들 기다리고 있을 텐데, 걱정도 되었다. 한참을 기다리니 공항 직원이 연결 비행에 수하물에 문제가 생긴 것 같다고, 숙소 가서 기다리면 연락을 다시 하겠다고 한다. 갑자기 앞이 캄캄해졌다. 짐이 없어진 것은 아닐까, 앞으로 어떻게 하지 등등 별별 생각이 다 들었다. 게다가 오래도록 비행을 하여 피곤한 데다 배도 몹시 고팠다. 하지만 배고픈 게 문제가 아니었다. 공항에서 밤을 샐 수 없으니 할 수 없이 버스를 타고 모두가 기다리는 숙소로 향했다.

버스와 지하철을 번갈아 타고 내려 숙소에 도착했다. 모두들 걱정하며 나를 기다리고 있었다. 이번 전시를 주최한 르네와 스텝들은 아주 반갑게 맞이했다. 예정된 저녁식사 시간이 한참을 지나 도착하니, 그들이 식사를 준비한 장소로 안내했다. 너무 배고프고 힘들었던 나는 무엇이라도 요기를 해야 했다. 몇몇이 아주 친절하게 레스토랑 쪽

으로 안내했다. 고급스런 테이블에 와인과 식사가 준비되어 있었다. 그런데 준비된 식사를 보고는 말할 수 없이 이상하고 복합적 감정을 느꼈다. 여우와 두루미 동화가 정확히 떠오르는 순간이었다. 각종 치즈와 올리브, 샐러드, 빵을 본 순간 입맛이 싹 사라져버렸다. 그냥 따끈한 국밥 한 그릇이 너무나 간절히 그리웠다. 지금까지 살아오면서 한국에서는 파스타, 피자, 햄버거가 밥보다 너무 좋았다. 매우 특별한 날 선택하여 먹는 음식이며 매우 맛있다고 생각했다. 그런데 그날은 그렇지가 않았다. 무척 배는 고팠으나 진정으로 바싹 마른 빵과 치즈는 먹고 싶지 않았다. 여우와 두루미의 식탁이란 이런 느낌이 아닐까 절실히 와 닿은 순간이었다. 진정 배려가 없는 것은 아니나 뭔지 모를 문화의 차이, 식성의 차이, 이런 것이 정말 중요하다. 우리나라에서는 이런 일은 있지도 않았거니와 음식 문제는 단 한 번도 느끼지 못했을 뿐만 아니라 생각조차 하기 힘든 일이다.

식사를 먹는 둥 마는 둥 하고 숙소로 돌아왔다. 거의 뜬눈으로 밤을 지샜다. 생각에 생각이 꼬리를 물고 이어졌다. 만약에 짐이 오지 않으면 어떻게 해야 하는지를 밤새 고민하였다. 다음날 오전 애타는 마음으로 라운지 카페에 앉아 있었다. 그런데, 공항에서 연락이 왔다. 다행히도 짐이 도착했다는 소식이다. 너무 기쁘고 안도의 한숨이 나왔다. 바로 공항으로 달려갔다. 짐을 찾아 숙소로 돌아오는데 그렇게 기쁠 수가 없었다. 그동안 짊어진 세상 고민이 다 해결된 것 같은 기분

이었다. 지옥에서 한순간에 천당으로 올라온 기분으로 돌아왔다.

　이제 모든 것들이 다시 제대로 보이기 시작했다. 전시 공간에서는 작가와 스텝들이 설치를 시작하고 있었다. 모두 바삐 움직이고 있었다. 설치작품들은 인력과 장비가 필요하나. 내 공간을 확인한 후 설치를 시작했다. 그렇게 복잡한 설치가 아니었기에 시간이 오래 걸리지 않았다. 작품 배치를 할 때 공간과의 조화와 여백을 생각하며 설치하였다. 다른 작가들의 작품들도 설치하는 것을 보며 하루를 마무리했다. 이번 전시는 국제전이다. 프랑스, 독일, 벨기에, 이태리, 스페인 등 총11개국 작가를 초청하여 전시와 세미나를 여는 것이다. 장소는 오스트리아 그라츠의 컨벤션센타인데, 전시공간 숙소, 레스토랑, 바 등이 모두 한 건물에서 이루어진다. 지리적으로 오스트리아가 유럽 대륙의 중심 부분에 있기에 대부분의 작가들이 차를 몰고 와 전시에 참여했다. 프랑스, 독일, 이태리 등 나에게는 굉장히 낯선 풍경이었다. 우리나라의 국제전은 모두 비행기로 오고 비용도 만만치 않게 들어 정부의 도움 없이는 불가능하다. 그런데 이번 그라츠의 국제전은 개인이 개최하는 국제전이다. 건축 전공 부부가 예술작품을 좋아해서 몇 년 동안 꾸준히 국제전을 여는데 스텝이 오직 3명이다. 믿어지지 않았다. 어떻게 단 3명이 이런 국제전을 개최하는 것인가. 작품 설치 때만 인력이 2명 더 와서 도와주는 게 전부였다. 대부분이 유럽 작가이고 멀리서 초대한 작가는 일본 작가와 내가 전부였다. 일본과 한국, 아시아인은 2명인 것이다. 오프닝은 연주자들의 연주로 시작되었다. 생각보

다 많은 사람들이 왔다. 방송국에서도 와서 촬영하고 인터뷰하였다. 아주 작지만 알찬 느낌이었다. 모두 인사와 서로의 작품에 대한 이야기로 흥미로운 오프닝을 하였다. 대부분의 작가들이 나이가 좀 있는 작가들이었고, 유럽에서 활동을 하니 서로 친분이 있었다. 나는 그중에서 가장 어렸지만 어느 누구도 나이를 묻거나 특별히 나이에 대한 관심은 없었다. 스탠딩 파티라 대부분 삼삼오오 서서 와인을 마시거나 담소를 나누는데, 갑자기 독일 작가가 사진을 찍자고 했다. 사진을 찍는데 나만 키가 작아 푹 들어간 느낌이 들어 내가 찍기 싫다고 했더니 모두 무릎을 구부려 나에게 키를 맞추어 사진을 찍기도 했다. 즐거운 오프닝이었다. 웃음과 이야기가 끝이지 않았다.

　그라츠 사람들은 대부분이 인생을 여유 있게 즐기는 모습이었다. 사람들의 얼굴에 미소와 배려가 넘쳐 보였다. 근처 팝에도 밤늦게까지 식사와 술을 마시는 모습이 보였는데, 우리나라는 대부분이 20대로 꽉 차 있는 광경에 익숙한 나는 20대에서 60대가 넘는 다양한 연령층이 한 공간에서 어우러져 술이 마시는 모습이 낯설었다. 더욱이 중년 이상의 남녀가 데이트하는 모습도 신기해 보였다. 젊은 애들처럼 예쁘게 차려 입고 설레어 하며 데이트하는 모습은 우리나라에서는 볼 수 없는 풍경이라 더욱 신기하고도 의아했다. 그래서 스텝에게 넌지시 물어보니 그녀는 활짝 웃으며 여기 그라츠는 사랑의 도시라고 한다. 모든 사람들이 사랑을 하는 도시라는 말이다. 재미있는 표현이다. 밤

에곤 쉴레 Egon Schiele(1890-1918)_ The Embrace, 1917

늦게 길거리 이곳저곳에서 키스하는 사람들도 많이 보였다. 어느 나라이건 중년 이상의 사람들이 여유롭고 행복한 모습은 그 나라의 수준을 말해 준다. 중년이 행복한 나라가 살기 좋은 나라이다. 알고 보니 그라츠는 유럽에서 2위로 아름다운 도시로 손꼽히고 있었다. 아주 작은데 곳곳에 전통 있는 아름다움을 간직한 도시이다.

오스트리아는 키스 작품으로 유명한 구스타프 클림트와 에곤 쉴레의 나라이다. 생각해 보니 두 작가 모두 주제가 사랑에 관한 작품이다. 클림트의 키스 작품은 진세게 사람이 보누 사랑하는 아름답고도 애절한 연인의 키스를 그려낸 작품이고, 에곤 쉴레도 젊은 나이에 사망하였지만 여인의 누드를 그 누구보다도 인상깊게 그려낸 화가이다. 또한 많은 음악가들을 배출한 나라이기도 하다. 모짜르트, 슈베르트, 베토벤 등 전세계의 가장 많은 예술가를 배출한 예술의 나라라고 해도 과언이 아니다. 사랑에 관한 시로 유명한 릴케도 오스트리아 작가이다. 그라츠 사람들이 따뜻하고 사랑이 넘쳐 있는 이유가 있었던 것이다.

오프닝 다음날은 세미나이다. 작가들이 본인의 작품이나 관심 분야를 30분 내외로 발표하고 토론하는 시간이다. 작가들이 많아 3일 동안 열린다. 우리는 모두 서로 다른 작가들이 어떤 방식으로 작업을 하고 있는지 궁금했다. 열정적으로 준비해 온 작가들의 프레젠테이션을 들으니 전시보다 더 흥미로웠다. 각 나라마다 어떤 작품들이 어떻게 제작되고 있는지 자연스럽게 알게 되며 비교도 되었다. 이런 것이 국제 전시의 중요한 점이라는 생각이 들었다. 그냥 전시만 하는 것이 아니라 서로의 관심사에 대하여도 흥미롭게 토론이 이어졌다.

세미나 시간에는 좌석에 사람들이 꽉 찼다. 한 작가가 강연을 끝내

에곤 쉴레 Egon Schiele(1890-1918)_ Seated woman,1917

면 질문도 적극적으로 이어진다. 신기했던 게 일반인들 관객이 예술에 대해 전문가보다 날카로운 질문을 할 때이다. 보통은 예술이란 어렵다고 생각해서 질문을 주저하는 우리와는 많이 다른 모습이다. 독일 작가 부부는 주어진 시간보다 훨씬 오래 발표를 이어갔다. 그들의 열정도 이해는 가지만 다음 작가의 발표시간까지 그들이 사용하여 전체적으로 시간이 빠듯하게 종료되었다. 그들의 발표는 흥미로웠지만 할애한 시간을 오버하는 것은 예의가 아니라 생각되었다. 11개국이니 각 나라별 특성에 개인의 독특한 성격까지 더해져 작가들과의 시간은 흥미진진했다. 세미나가 모두 끝난 후 하루는 모두 관광 버스를 타고 그라츠 주변의 중요한 지역을 방문하는 일정이었다. 아침 일찍 일어나 아침식사를 마치자마자 출발하여 저녁 늦게까지 그야말로 관광을 하였다. 와인 생산지와 관광지 등을 구경하며 하루를 보냈는데, 다른 것들은 기억 나지 않고, 저녁식사로 들른 레스토랑은 기억이 생생하다. 아주 시골의 음식점이었는데, 그곳에서 나는 재료만 가지고 요리를 하는 곳이다. 재료에 대한 설명과 함께 식사를 하는데, 신선하고 아주 맛있었다. 매우 훌륭한 식사이어서 오래 기억에 남는다.

　마지막 이틀은 자유시간을 주었다. 그라츠의 현대미술관 쿤스트하우스를 방문했다. 처음 미술관을 본 순간 우주에서 잘못 착륙한 외계 우주선이자 생명체 같아 깜짝 놀랐다. 아주 푸른색이 특이하다 못해 너무나 눈에 띄는 분명 완전히 동떨어진 건축물인데, 주변 경관과 묘

하게 어우러진 건물이다. 런던의 건축가 피터 쿡Peter Cook과 콜린 푸르니에Colin Fournier가 도시의 경관과 어우러지지만 특이한 건물을 만든 것이다. 지금도 생생하게 기억이 날 정도이다. 그 조그마한 도시에 이런 특이하고도 아름다운 선술불이 현대 미술관이라는 것이 믿어지지 않았다. 통상의 개념을 완전히 바꾼 것이다. 마치 현대미술처럼 말이다.

자유시간도 마무리되고 각자 짐을 싸서 모두 떠나는 날이다. 짧지만 많은 기억과 추억이 있는 시간이었다. 아쉬웠지만 모두 각자의 자리에 돌아갈 시간이다. 서로 연락처를 교환하고 아쉬워하며 헤어졌다. 나도 비행시간을 맞추어 짐을 싸서 돌아왔다. 떠나는 날 아쉬운 마음에 기념 촬영을 다시 하며 인사를 했다.

유럽은 교통이 좋아 각 나라의 작가들이 교류하는 것이 너무 쉬웠다. 서로 다른 나라를 방문하는 것이 차로 이동하면 되니 편하다. 이동이 쉬우니 교류도 잘 되고, 교류가 잘 되니 그만큼 더 많은 발전이 있는 듯하다. 모든 것이 좋았지만 특히 기억에 남는 것은 그들의 친밀한 교류와 쉽게 만들 수 있는 전시 형태이다. 개인이 국제전을 큰 비용 안 들이고 개최한다는 것은 우리나라에서는 상상도 할 수 없는 일이다. 그런데 그들은 그렇지 않았다. 만약에 우리나라도 통일이 된다면, 교류가 쉽게 된다면, 상상할 수 없는 발전이 있을 거란 생각을 하며 돌아왔다.

Graz

New York airport. The transfer flight was delayed and I had to wait another 3 hours. The longer the waiting time, the harder it is. Usually, this doesn't happen. This is an unusual situation. After completing my residency in Minnesota, I am being invited to Graz, Austria as an artist participating in an international symposium & exhibition. It's a long trip. Besides, this time, I have to carry out the work for myself. Generally, I send the works first, but this time, I said that I would take them because I participate in the opening event myself. However, I had already stayed in the US for a long time. I had a lot of luggage. Traveling with lots of luggage is very difficult.

The flight, scheduled to depart in the afternoon, was delayed and departed almost in the evening. Finally, I arrived in Frankfurt. I had to transfer, the connecting flight time was ridiculously short. When I saw the departure time, I was surprised and started walking at a fast pace. Frankfurt Airport is a huge place. I was forced to walk and ran halfway

through. It's a big deal if I am late and miss my flight. Breathless and running, I managed to get on the plane that was about to arrive and depart. The moment I boarded the plane, I breathed a sigh of relief.

Arrived safely in Graz. Graz is a small town in Austria. It was my first visit to Austria. My heart was overflowing with anticipation and curiosity to visit a country I had never been to. I went to the baggage claim area and waited for my luggage. The luggage starts to come out one by one on the rotating belt. People flock to each other and take one or two bags. People almost went out to find their luggage. There were only a few left, but waited a long time. The luggage started to come out sporadically. Now, only the empty belt is spinning. My luggage could not be found on the belt. It was strange. I found the airport staff and asked. I informed the luggage department. I went to the baggage office and asked again. He told me to wait for a while. 40 minutes passed. No response. I asked again and he told me to wait a little longer. An hour has passed. But he repeats only to wait a little longer. I waited However, they seemed to be doing their own affairs in a very calm way.

I was so worried that I couldn't do anything. My heart was pounding. This time, I took the artwork. The artwork is more of a concern than my luggage. What if the work does not arrive as it is, what will happen to

the exhibition? I couldn't imagine an exhibition with only artists with no works. Along with the headache, my chest also became stuffy. Hand-carrying was possible because the artwork was not large. In my long travel experience, having luggage on a transfer route is both inconvenient and difficult. However, this time, I thought that I made a mistake in carrying the work as luggage, at the same time, if the luggage does not arrive, what will happen next?

I arrived at Graz Airport in the afternoon. After waiting for several hours, it was already dark. It was raining outside the airport. It was late summer and raining. It was bit chilly and cold.

The exhibition venue was like a convention center, where accommodation and exhibition space were located. Renee and all the staff who held the exhibition would have been waiting. I was also worried. After waiting for a long time, the airport staff said that there seems to be a problem with the luggage on the connecting flight and that they will contact me again if I wait at the hotel.

Suddenly, I became more worried and disappointed. I wondered how my luggage might have disappeared, what to do next... Besides, I was tired from flying for a long time, and I was starving. Nevertheless, hunger wasn't the problem. I couldn't stay up all night at the airport, so I got on

the bus and headed to the hotel where everyone was waiting.

I got off the bus and the subway alternately and arrived at the convention hotel. The curators and staff were all waiting for me anxiously. Renee and the staff who hosted this exhibition arrived late but welcomed me. Arriving long after the scheduled dinner time, they showed me to the place where they had prepared the meal. I was so starved and tired that I had to eat something. A few very kind staff guided me towards the restaurant. Wine and food were prepared on a luxurious table. However, when I saw the prepared meal, I felt an indescribably strange and complex feeling. It was precisely the moment that the fairy tale of the fox and the crane came to mind. The moment I saw various kinds of cheese, olives, salads, pasta, and bread, my taste buds disappeared.

I just longed for a bowl of hot rice soup. Throughout my life, in Korea, pasta, pizza, and hamburgers are much better than rice. It is a food of choice to eat on a very special day, and I thought it was very delicious. However, that was not the case that day. I was extremely hungry, but I didn't want to eat really dry bread and cheese. It was a moment that really touched me that it felt like a table for a fox and a crane. It's not that they don't care about me, but the difference in food culture and eating

habits are really important. In Korea, there is no problem with food. It is difficult to even imagine. I tried, but I couldn't eat the prepared meal.

I return to my room. Then I got worried and spent the night almost with my eyes open. Thoughts went on and on. I pondered all night about what to do if the luggage did not come. The next morning, I sat in the lounge cafe with an anguished heart waiting for the arrival of my luggage. I got a call from the airport. Fortunately, the luggage had arrived. At that moment, I was so happy and breathed a sigh of relief. I ran straight to the airport. I couldn't be happier when I returned to find my luggage. It felt as if all the worries of the world had been resolved. I felt like from hell to heaven.

Now everything started to work. In the exhibition space, artists and staff were starting to install. Everyone was moving fast. Installation tasks required manpower and equipment. After checking my space, I started the installation. It didn't take long for the installation wasn't that complicated. When arranging the work, it was installed with harmony and blank space in mind. I ended the day watching other artists' works being installed. This exhibition is an international exhibition. The exhibition and seminar will be held by inviting artists from 11 countries including France, Germany, Belgium, Italy, Spain, and so on. The venue is the convention center in

Graz, Austria, and the exhibition space, accommodation, restaurant, bar, etc. are all in one building.

Geographically, Austria is in the center of continental Europe, so most of the artists came by car to participate in the exhibition. France, Germany, Italy, etc. It was very unfamiliar. All international warfare in Korea comes by plane and the cost is expensive, so it is impossible without the help of the government or sponsor. By the way, this international exhibition in Graz is an international exhibition hosted by a few individuals. A couple majoring in architecture like artworks, so they have been holding international exhibitions steadily for several years. There are only three staff members. It was incredible. How can only three people hold such an international exhibition? When installing the work, two more people came to help. Most of them are European artists. The artists invited from afar were Japanese and me. There are only two Asians.

The opening started with a performance by the musicians. More people came than expected. They also came to the broadcasting station to film and interview. It was very small, but it felt good. Everyone gave an interesting opening with greetings and stories about each other's works. Most of the artists were middle-career artists. Since they were working in Europe, they seem to have a good relationship with each other. I was kind

of the youngest of them, but no one asked my age or particularly cared about age. It's a standing party. Most of them are standing and drinking wine and chatting. Suddenly a German artist asked to take a picture. When I was taking pictures, I was the only one who felt like I was too short to take a picture, but when I said that I didn't want to take a picture, everyone bent their knees to match my height and took a picture. It was a fun opening. There was endless laughing and talking story.

Most of the people of Graz seemed to enjoy life leisurely. People's faces were full of smiles and caring. I saw people eating and drinking until late at night in a nearby pop store. I was used to the scene where most of my country was filled with people in their 20s. Moreover, it seemed strange to see middle-aged men and older women dating. Dressing up pretty like young and having a date with excitement is a scene that I hardly or never see in Korea. It's even more surprising. When I asked the staff, she smiled and said that this place in Graz is the city of love. It is a city that everyone loves. It's a fun expression. I saw a lot of people kissing here and there on the street late at night. In any country, the relaxed and happy appearance of middle-aged and older people represents the level of that country. A country where middle-aged people are happy is a good country to live in. It turns out that Graz is considered the second most beautiful city in

Europe. Although it is very small, it is a city that retains traditional beauty throughout.

Austria is the country of Gustav Klimt and Egon Schiele, famous for their kissing works. Come to think of it, both artists have worked with themes about love. Klimt's kissing work depicts the kiss of a beautiful and mournful lover loved by people all over the world. Egon Schiele also died at a young age, but he is a painter who portrays the nude of a woman more impressively than anyone else. It is also a country that has produced many musicians. It is no exaggeration to say that it is an art country that has produced the largest number of artists in the world, such as Mozart, Schubert, and Beethoven. Rilke, famous for his poems about love, was also an Austrian artist. There was a reason Graz people were warm and full of love.

The day after the opening is a seminar. This is a time for artists to present and discuss their work or areas of interest in less than 30 minutes. There are many artists, so it is held for three days. We all wondered how different artists were working. It was more interesting than the exhibition to listen to the presentations by the passionately prepared artists. Naturally, we learned what kind of works are being produced in each country

and compared them. I thought this was an important point of the international exhibition. Not only did the exhibition, but also interesting discussions continued about each other's interests.

During the seminar, the seats were full. When an artist finishes his lecture, questions are actively followed. What was surprising was when the general audience asked sharper questions than experts about art. It was very different from us who usually hesitate to ask questions because people think art is difficult. The German artists' couple continued their presentation much longer than the given time. I understand their enthusiasm, but the time was tight overall as they used it until the next artist's presentation time. Their presentation was interesting, but it was considered disrespectful to go over the given time. As it is 11 countries, the time with the artists was exciting as the characteristics of each country were added to the unique personality of each individual. After all the seminars are over. One day is scheduled to visit important areas around Graz by tour bus. We woke up early in the morning and left as soon as we finished breakfast and went on a sightseeing tour until late in the evening. I spent the day looking around wine regions and tourist spots, but I can't remember anything else. I have vivid memories of the restaurant I went to for dinner. It was a very rural restaurant, where they cook only with local

organic ingredients. We ate with an explanation of the ingredients. It was fresh and very tasty. It is a very worthy meal and will be remembered for a long time.

The last two days gave us free time. I visited the Kunsthaus, a contemporary art museum in Graz. The moment I first saw the museum, I was startled, like an alien spaceship that landed incorrectly in space. It is a very blue building that stands out so much that it cannot be said that it is unusual. It is a building that is strangely in harmony with the surrounding landscape. London architects Peter Cook and Colin Fournier created a unique building that harmonizes with the city landscape. I can still intensely remember it. It was hard to believe that such a unique and beautiful building in such a small city is a modern art museum. It completely changed the usual concept. Just like modern art.

It is the day that free time is over and everyone packs up and leaves. It was short, but it was a time with many valuable memories. It's sad. It's time for everyone to go back to their respective places. We exchanged contact information. I also packed my bags and came back on time for the flight. On the day of our departure, we took a commemorative photo again and greeted each other.

Europe has good transportation. It was very easy to contact artists from each country. It is convenient to travel to different countries by car. It is easy to move, so there seems to be more development. Everything was good, but what is particularly memorable is their intimate interaction and the form of exhibitions that can be easily created. It is unimaginable in Korea for an individual to hold an international exhibition at little cost. I came back thinking of that if Korea were to be reunified, interaction would be easy, there would be unimaginable development.

커피

1732년 바로크 음악의 초 절정을 이룬 작곡가로 평가받으며 커피를 사랑한 음악가 바흐는 커피 칸타타를 발표하며, 천 번의 입맞춤보다 달콤한 커피는 입으로 마시는 보석이라 극찬했다.

커피를 본격적으로 좋아하고 마시게 된 것은 미국 유학에서 시작되었다. 미국은 커피의 나라다. 커피 맛이 당시의 서울에서 마시던 커피와는 너무나 달랐다.

아침에는 누구나 커피를 마셨고, 어디를 가도 커피가 있었다. 일단 커피 향은 사람을 끄는 힘이 있다. 커피 생각이 전혀 없었는데 카페에 들어서 커피 향을 맡으면 나도 모르게 커피를 주문하게 된다. 커피의 다양한 맛을 경험하는 것도 또 다른 즐거움이다. 커피 원두의 종류마다, 내리는 방법마다 커피 맛이 다르다. 그리고 좋은 커피를 마시면서 느끼는 행복감은 어떤 다른 음식을 먹을 때와는 비교할 수 없는 특별함이 있다.

유럽에 다녀온 후에는 카푸치노와 에스프레소를 마시게 되었다.

이태리에서 마시는 에스프로소는 너무 맛있었다. 커피의 진한 맛을 다양하게 마실 수 있는 경험을 한 후에는 커피에 대하여 더욱 애착이 갔다.

"커피 사랑은 커피 한 잔으로 등골이 오싹해지는 경험을 한 사람만이 알 수 있다." 라고 커피에 성공한 사장님이 나와서 이야기하는 것을 들었다. 커피를 마실 때 느껴지는 훌륭한 향과 맛은 도대체 어디로부터 나오는 것인지를, 그 순간의 안정감과 만족감은 어디서도 충족될 수 없는 의미가 있다. 오래전부터 작업을 시작하기 전에 매일 마시는 커피는 지금까지 이어지고 있다.

아침에 일어나자마자 커피 한 잔으로 아침을 시작한다. 빈속에 마시는 커피는 더욱 맛있게 느껴졌다. 일단 커피는 향이 좋다. 향을 느끼며 마시는 커피는 온갖 향이 목 줄기를 타고 내려가는 느낌, 향이 없는 커피와는 차원이 다르다. 커피 향과 어우러지는 맛은 그 어떤 다른 음료와는 비교할 수 없다. 진한 갈색의 쓰면서도 달콤하고 향긋하기까지 하여 마시는 동안 다양한 느낌과 감정을 갖게 된다. 게다가 마시고 난 후에 카페인 효과로 정신까지 맑아지고 뚜렷해지게 되니 일을 할 때나 사람을 만날 때 커피를 마시면 효과가 증폭되어 더욱 커피를 찾게 된다.

어느 해 미국 레지던스에 갔을 때의 일이다. 미국 작가들이 커피를 마시지 않는 것이다. 커피를 마시는 사람은 나와 또 다른 한 명만이 커피를 마셨고, 다른 모든 미국 작가들은 모두 차를 마셨다. 너무도 생소하였다. 커피를 마시지 않는 미국 작가들은 모두 한목소리로 커피가 몸에 맞지 않는다고 했다. 미국 사람들이 커피를 마시지 않고 차를 마시고, 동양인인 나는 차 대신 커피를 마시는 기이한 풍경이 매일 아침 되풀이되었다.

그 후에도 나의 커피 사랑은 멈추지 않았다. 커피는 내 일상의 가장 중요한 부분이 되었다. 어느 날인가 친구들과 술과 저녁을 한 후 카페를 갔다. 친구 말이 아주 맛있는 커피 집이라고 했다. 그녀의 말을 빌리자면 커피 맛이 보통 커피를 삼베라고 하면 이곳 카페의 커피는 실크 맛이라고 했다. 궁금했다. 커피 값이 일반 카페의 두 배가 넘었다. 호텔 커피 값을 일반 카페에서 받는 것은 쉽지 않은 일이다. 주문을 하여 커피가 나왔다. 커피를 마시는 순간 느꼈다. 그녀가 왜 삼베와 비단을 비교했는지 정확하게 알았다. 맛이 달랐다. 마시는 순간 너무 행복했다. 한편 이 작은 커피 한 잔으로 이런 큰 행복을 느낀다는 게 신기하였다. 그런데 그날 밤 집에 돌아온 후 잠이 오지 않아 거의 뜬눈으로 밤을 새웠다. 카페인이 제대로 작동을 한 것이다. 미국에 있을 때 많은 작가들이 커피는 오전에만 마시지 오후에는 마시지 않았다. 아침 일찍 마시는 것이 그들에게는 중요한 듯 했고, 오후에 마시는 작가들은 거의 없었다.

그런데, 언젠가부터 커피를 마신 후 왠지 가슴이 두근거리고, 화장실을 자주 가게 되며, 얼굴 색이 어두워지는 것이다. 특별히 심하게 일을 하지 않았는데도 눈이 퀭해지며 낯빛이 어두워져 피곤하여 그런 것이라고 생각했다. 처음에는 커피 때문이라 생각지 못했다. 그러던 어느 날 갑자기 커피 맛이 없어지고 혀끝에 닿는 커피 맛은 그냥 쓰기만 했다. 향긋하고 맛있는 커피가 아니라 그냥 쓰기만 한 커피는 마실 수 없었다. 마셔도 목으로 넘어가지 않았다. 그 좋아하던 커피를 마실 수 없는 아주 이상한 일이 벌어졌다. 무엇보다도 몸이 불편했다. 커피를 마신 후 가슴의 두근거림은 더 심해졌고, 소화도 잘 안 되는 듯하고, 무엇보다 화장실을 너무 자주 갔다. 한 번도 경험해 보지 못한 일들이 몸에 일어난 것이다. 그 후론 커피 마시는 횟수를 줄였다.

바쁜 일상으로 몸에 대하여 크게 관심을 갖기가 힘들다. 몸에 일어나는 증상을 쉽게 알아차리기도 쉽지 않다. 대부분 병이 나서야 알게 되고 깨닫게 된다.

커피는 좋지만 제대로 마시는 것이 중요하다. 지금은 한동안 커피를 마시지 않으니 몸이 가벼워지고 컨디션이 날이 갈수록 좋아지는 것을 느낀다. 커피를 마신 후 몸에 일어나는 증상에 관심을 갖고 주의하여 커피를 오래오래 즐기고 싶다. 커피는 아주 작고 사소하지만 큰 기쁨과 만족을 준다. 지금 나에게 커피 없는 삶은 상상도 하고 싶지 않다.

Coffee

In 1732, Bach, a musician who loved coffee, was evaluated as a composer who achieved the culmination of Baroque music and released a coffee cantata, praising coffee sweeter than a thousand taste dances as a jewel to drink with the mouth.

My love for coffee and drinking began when I was studying in the United States. America is a coffee country. The taste of coffee was very different from the coffee I drank in Seoul at the time.

Everyone drinks coffee in the morning. There was coffee everywhere. First of all, the smell of coffee has the power to attract people. I never intended to drink coffee, but when I enter a cafe and smell the coffee, I unknowingly order coffee. It is another pleasure to experience the different flavors of coffee. Each type of coffee bean has a different taste depending on how it is brewed. The joy you feel while drinking good coffee is special that you can't compare to eating any other food.

After visiting Europe, I started drinking cappuccino and espresso. The espresso I drank in Italy was so delicious. After experiencing the rich taste of coffee in various ways, I became more addicted to coffee.

I heard the boss who succeeded in coffee come out and say, 'The love of coffee can only be known by those who have experienced a chill in the spine with a cup of coffee.'

Where the wonderful aroma and taste of coffee come from, the sense of stability and satisfaction at that moment has a meaning that cannot be satisfied anywhere else. The coffee I drink every day before starting work for a long time has been passed down throughout my life.

As soon as I wake up in the morning, I start the morning with a cup of coffee. Drinking coffee on an empty stomach feels better. First of all, coffee smells good. Drinking coffee with a sense of aroma is different from coffee without aroma, as all the aromas go down the trunk of your throat. The coffee aroma and taste are incomparable to any other beverages. It is dark brown, bitter, sweet, and even fragrant, giving it a variety of feelings and emotions while drinking. In addition, after drinking, the effect of caffeine clears and clears the mind, so if I drink coffee while working or meeting people, the effect will be amplified. There is a tendency to seek

coffee more and more.

It happened when I went to a residence in the US one year. American artists don't drink coffee. Only me and one other coffee drinker drank coffee, and all other American artists drank tea. It was so unfamiliar. All American artists who do not drink coffee have unanimously said that coffee is not good for health. The scene of Americans drinking tea instead of coffee, and Asians drinking coffee instead of tea, is repeated every morning. Even after that, my love for coffee did not stop. Coffee has become an important part of my daily life. One day, after having drinks and dinner with friends, we went to a cafe. A friend said it was a very good coffee shop. She said that the coffee at this cafe is silky-flavored. I wondered. The price of coffee was more than double that of a regular cafe. It is not easy to get hotel coffee prices at cafes. We ordered coffee and came out. I felt it the moment I drank coffee. I knew exactly why she was comparing Sambae(hemp cloth) and silk. The taste was totally different. I was so happy the moment I drank it. On the other hand, it was strange that I felt such great happiness with this little cup of coffee. But that night, after returning home, I couldn't sleep at all. I stayed up almost all night with open eyes. Caffeine is working properly. When in America, many artists only drink coffee in the morning and not in the afternoon. Drinking

early in the morning seemed important to them, and a few artists drank in the afternoon.

However, after drinking coffee for some time, my heart is pounding. I go to the bathroom frequently, and my face turns dark. Even though I hadn't worked particularly hard, I thought it was because my eyes were opened and my face darkened and I felt tired. At first, I didn't think it was because of the coffee. Then one day, the taste of coffee suddenly disappeared, and the taste of coffee that reached the tip of my tongue was just bitter. I couldn't drink coffee that wasn't fragrant and delicious but just used coffee. It didn't go down my throat even when I drank it. A very strange thing happened and I couldn't drink the coffee I liked. Most of all, I felt uncomfortable. After drinking coffee, my heart palpitations got worse. My digestion didn't seem right. Above all, I went to the bathroom too often. Things I'd never experienced before happened to my body. After that, I reduced the frequency of drinking coffee.

It is difficult to pay much attention to the body in a busy daily life. It is not easy to notice the symptoms occurring in the body easily. In most cases, it is only when an illness occurs that people become aware of it and realize it.

Coffee is good, but it is important to drink it properly. Now that I haven't

drunk coffee for a while, I feel lighter. My condition is getting better day by day. I want to enjoy coffee for a long time by paying attention to the symptoms that occur in the body after drinking coffee. Coffee is very small and insignificant but gives great joy and satisfaction. Now I don't want to imagine life without coffee.

시장 안 식당

오래전 미시건에서 운전해서 콜로라도로 갈 때였다. 며칠을 운전만 했다. 아침 일찍 낯선 장소에서 아침식사를 하기 위해 찾은 레스토랑 문을 연 순간 나는 갑자기 타임머신을 타고 다른 공간으로 이동한 느낌이 들었다. 그 곳은 우리나라에서는 보기 힘든 고풍스런 외관 답게 실내도 오래된 식탁과 의자가 있었는데, 그곳에 모인 모든 손님들은 서로 아주 잘 아는 사이인 듯 보였다. 서로 시끌벅적 웃고 떠드는 모습에 놀랐다. 아침인데 식당에 자리가 없을 정도로 꽉 찼다. 그곳에 동양 여자인 내가 들어선 순간 모든 시선이 나에게로 주목되는 것을 느꼈다. 아주 이상하고도 묘하게 어색한 순간이었다. 주문을 하고 식사가 나오고, 나는 음식을 먹기 시작하였다. 식사를 하는 내내 신경이 쓰였지만 배가 고파서였는지 음식은 정말 맛있었다.

여행할 때 낯선 지역에 가면 꼭 들려보는 곳이 있다. 전통시장이다. 전통시장이야말로 그 지역의 생생한 삶의 현장을 들여다볼 수 있는 곳이다. 광주는 예로부터 음식이 유명한 곳이라 더 기대를 하였지만

네이버에 나오는 식당 관련 정보도… 근처에서 물어 봐도.. 딱히 괜찮은 곳이 없었다. 혼자 갑자기 너무 계획없이 급하게 간 것도 그 이유 중 하나이다.

지하철 역에서 보이는 역이 시장 역이었다. 그래 시장이면 한번 가볼 만하다는 생각에 내렸다. 시장을 들어서니 예전과는 많이 달랐다. 현대식이라 이젠 예전의 모습을 찾아볼 수가 없다. 지역 고유의 특성이 사라진 것 같아 많이 아쉽다. 시장을 둘러보다 보니 식당들이 보였다. 오래된 식당들이 줄지어 있었다. 대부분 국밥과 전통음식을 파는 곳이었다. 그 중에서 사람이 가장 많은 식당으로 들어섰다. 지방의 시장 식당들은 방문객들보다 그곳의 지역 주민들이 많이 온다. 일 끝내고 저녁이나 술을 먹으러 오는 사람들인 듯하다. 삼삼오오 짝을 지어 술과 음식을 먹고 있었다. 메뉴를 보고 고민하다가 맨 처음 쓰여진 음식인 소머리 국밥을 주문했다. 솔직히 순대국은 먹어 봤으나 소머리 국밥은 먹어 보지 못했다. 주문을 마치자마자 바로 앞 테이블에 인부 같은 분이 혼자 오셔서 앉는다. 그런데 주문도 하지 않았는데 소주와 기본 반찬들을 내온다. 단골손님 같았다. 보기에 공사 일을 마친 인부 같았다. 아주 바짝 마른 몸에 군복 같은 것을 입고, 허름한 바지 아래로 가느다란 발목과 낡은 운동화가 보였다. 주인 여자는 잡채 한 그릇을 내온다. 조금 있으니 금방 소주 한 병에 잡채 한 접시를 깨끗이 비우고 계산을 하며 김밥 1줄은 포장해 달라고 주문하며 돈을 건

낸다. 조금 있다 주인 아주머니는 김밥을 포장해서 2줄을 넣었다며 주신다. 다른 테이블도 서비스로 음식을 내 주신다. 그 모습에 갑자기 마음이 훈훈하며 따스해진다. 그래, 아직 우리나라는 살기 좋은 나라임에 틀림이 없다. 이런 따뜻한 마음을 가진 사람들이 있으니 말이다.

처음 먹어 본 소머리 국밥에 고기가 얼마나 많이 들어갔는지 모른다. 이렇게 많은 고기를 넣어도 이윤이 남을까 걱정스러울 정도였다. 그 식당의 소머리 국밥은 지금까지 내가 먹어 본 국밥 중 최고였다.

Restaurant in the market

It was a long time ago when I was driving from Michigan to Colorado. I only drove a few days. The moment I opened the door of the restaurant, I suddenly felt like I was transported to another space in a time machine. The place had an old-fashioned dining table and chairs, like an old-fashioned interior that is hard to find in Korea, and all the guests gathered there seemed to know each other very well. I was surprised to see them laughing and talking to each other. It was early morning and the restaurant was full. The moment I, an Asian woman, entered there, I felt that all eyes were focused on me. It was a very weird and strangely awkward moment. I placed my order and the meal came out, and I started eating. I was nervous throughout the meal, although perhaps because I was hungry, the food was really delicious.

When I travel to an unfamiliar area, there are places I must visit. It is a traditional local market. The traditional market is a place where I can see

the vivid life on scene of the region. Gwangju has been known for its food, so I was expecting more, but information about restaurants on website. . . Even if I asked nearby... there was no particularly good place. One of the reasons was that I went alone and suddenly without any plan.

The station seen from the subway was the market station. Yes, I thought that the market was worth a visit. When I entered the market, it was very different. It's modern, so I can't find it anymore. It is very unfortunate that the unique characteristics of the regional market have disappeared. I looked around the market and found restaurants. Old restaurants were lined up. Most of them sell Kukbob(Korean hot soup) and traditional food. Among them, I entered a restaurant that was crowded with people.

Local market restaurants attract more locals than visitors. They seem to come after work to have dinner or a drink. They were in pairs, eating drinks and food. After looking at the menu and thinking about it, I ordered the first dish that was written menu, Somuri Kukbob (beef head soup). To be honest, I've tried Sundae Kukbob, but never tried Somuri Kukbob. As soon as I finish my order, a construction worker comes and sits at the table right in front of me. By the way, he didn't even order. The owner immediately served soju and basic side dishes.

He seems like a regular customer. To me, he looked like a construction worker who had just finished work. He was very skinny, wearing something like a military uniform, with slender ankles and old sneakers under his shabby trousers.

The owner woman brings a bowl of Japchae(Korean fried noodle). He quickly ate a bottle of soju and a plate of Japchae. He pays right away, orders a line of Gimbab(Korean seweed rice roll) to be packed, and hands money to the hostess. A little later, the hostess said that she packed the kimbab and put two rows of it, and she handed it to him. She gave to him one more Kimbab. The hostess serves food to other tables as well. Suddenly, my heart warms and warms at the sight. Yes, there is no doubt that Korea is still a good country to live in. There are people with such a warm heart with care. I don't know how much meat was added to the Kokbob. I ate for the first time. I was worried about whether there would be any profit left even if she put so much meat in it. The Kukbob at that restaurant was the best soup I've ever had.

박수근 미술관
레지던스

@1

비가 억수로 내린다. 비가 내린다는 말보다 바께 스로 퍼붓는다는 말이 어울린다. 장마철이라 비가 온다고는 하나 이 렇게 퍼붓듯이 내리는 것은 처음이다. 길에 물이 차서 물바다처럼 미 끄럽다. 최저 속도로 아주 살살 가고 있다. 유리창에 떨어지는 빗물로 와이퍼를 아무리 힘차게 작동해도 앞이 보이질 않는다. 운전을 하고 양구 박수근 미술관으로 가는 중이다. 레지던스 시작일이라 작업하 고 머무를 온갖 짐을 싣고, 서울에서 출발해서 가고 있다. 출발할 때 는 그렇게 많이 내리지 않던 비가 갈수록 더 내린다. 와이퍼를 아무리 작동해도 퍼붓는 비에 앞이 보이지 않는다. 폭우 때문인지 길에 차도 많지 않다. 가끔 보이는 차들도 엉금엉금 기어가는 듯이 보인다. 아무 래도 안 되겠어 비상등을 켰다. 오후인데 하늘도 어두컴컴하다. 비가 해를 거의 가린 듯하다.

모두들 말렸다. 왜 그 시골에 가느냐고 말이다. 시골에서 아무도 아는 사람 없는 곳에서 작업을 하는 게 이해가 되지 않는다며 그냥 서울에 있으라는 것이다. 아마도 몹시 불편할 것이라고 했다. 또 한 가지는 몇 달 전에 많이 아팠기에 건강도 걱정하였다. 모두 건강도 좋지 않은데 거기 가서 힘들 것이라고 했다. 그러나 내 생각은 달랐다. 작업실이 없어 작품을 할 수 없는 게 더 고통스럽고 힘들었다. 어디서든 작업을 하고 싶었다. 아무도 없는 곳에서 작업에 몰두하고 싶었다. 그리고, 나는 더욱 자연을 좋아한다. 아무도 없는 외국에서도 레지던스를 했는데 하물며 한국인데 말이다. 외국에 비하면 나에게는 한국은 어디나 고향 같고 나의 집 같다. 사람들도 친절하고 따뜻하다. 주변의 걱정과 말리는 말들을 한 귀로 흘리며 선택한 레지던스이다.

한참을 빗속을 운전해서 도착했다. 일찍 출발했는데도 도착할 즈음에는 비가 거의 걷혀 노을이 지고 있었다. 강원도 양구에 있는 박수근 미술관이다. 양구는 박수근의 생가가 있는 곳이다. 지도상으로 대한민국의 정 중앙에 위치한 양구는 서울에서 2시간 거리이며, 군부대가 있는 곳이다. 양구에 들어서는 순간 군부대의 차들이 거리에 지나다니는 광경을 보았다. 잠시 우리나라가 휴전 중이라는 사실을 새삼 떠올린다. 박수근 미술관은 아주 조용하고 평온하고 아름다웠다. 시골에 있는 느낌이 아닌 세련되지만 단정한 모습의 건축물과 주위 풍경은 마을과 조화를 이루며 마치 외국에 있는 느낌이 들었다.

뒷산을 배경으로 넓은 미술관 뒤쪽으로 노을
이 아름답게 지고 있었다. 차가 미술관 내부까지 들어갈 수 있다. 내
스튜디오 바로 앞에 차를 댔다. 미술관 큐레이터와 학예사분들이 나
와 반갑게 맞아 주었다. 박수근 미술관 레지던스는 스튜디오가 2개이
다. 스튜디오 안에는 방, 간단히 조리할 수 있는 키친과 샤워할 수 있
는 욕실과 화장실이 작업 공간과 같이 있다. 작업 공간도 혼자 작업하
기에는 적당한 크기이며, 냉난방 시설이 아주 잘 되어 있다. 특히 창문
이 커서 공간이 더 넓게 보이는 효과도 같이 있다. 다른 공간은 조금
작은 공간인데 크게 공간이 필요하지 않은 작업을 하는 작가가 사용
한다. 작가의 작업에 따라 공간을 제공한다.

짐을 내린 후, 큐레이터와 학예사분들이 같이 저녁을 하자고 했다.
근처에 작은 식당인데 들깨 수제비 전문점이다. 미술관분들3명과 같
이 식사를 하였다. 레지던스 인터뷰할 때 만났던 A큐레이터와는 안면
이 있었고, 어시스턴트 큐레이터인 J와 K는 처음 대면이다. 며칠 먼저
도착한 다른 작가는 잠시 일이 있어 서울 갔다는 소식을 전해 들으며
들깨 수제비를 먹었다. 기분 탓이었는지 서울의 음식점에서 나오는 수
제비와는 무언가 다른 순수한 맛이었다. 맛있게 식사를 하며 레지던
스 생활에 대하여 간단한 설명을 들었다. 먼저 있었던 중국에서 온 작
가와 너무 친하게 잘 지냈다는 얘기와 불편하고 어려운 것이 있으면

언제든 이야기해 달라는 친절한 말을 들으며 식사를 마쳤다. 스튜디오로 돌아오니 해가 졌다. 시골의 저녁은 서울의 느낌과는 달랐다. 건물마다 불이 환하게 커져 밤도 낮 같은 도시에 있다가 건물이 전혀 없고 불빛도 사람도 없는 거리는 낯설었다. 스튜디오에 도착해서 불을 커니 창문에 개구리가 붙어 있었다. 얼마 만에 보는 개구리인가. 작고 통통한 개구리가 초록색 무늬의 앞발과 뒷발로 유리 창문에 붙어 있는 모습이 신기하였다. 아! 여기가 정말 시골이구나 라는 생각이 들었고 기분이 무척 좋았다.

스튜디오 안에 그냥 내려 놓았던 짐을 제대로 풀어 옮겼다. 가장 중요한 오디오 세트, 난 어디에서든 음악이 있어야 한다. 음악을 좋아하기에 오디오 설치 장소는 중요하다. 음악이 없는 공간과 음악이 있는 공간은 다르다. 제일 먼저 오디오를 중앙 창문 옆쪽 적당한 위치에 설치했다. 그리고 작업 도구와 기타 물건들을 정리하기 시작했다. 그러다 보니 12시를 훌쩍 넘겼다.

@3

다음날 아침 새벽에 닭 울음 소리가 들렸다. 꼬끼오 소리에 눈을 떴다. 갑자기 내가 강원도에 와 있다는 실감이 들었다. 꼬끼오~ 소리는 영화에서만 들던 소리이지 내가 이른 아침에 닭 울음 소리에 잠에서 깰 거라는 생각은 한 번도 해 본 적이 없다. 얼마

나 목청껏 울어 대는지 잠을 계속 잘 수 없을 정도로 울어 댔다. 이 곳의 닭은 기운이 넘치나 보다라고 생각하며 눈을 뜬 순간 공기가 달 랐다. 신선한 공기를 느끼며 몸을 일으켰다. 기분이 좋았다. 내가 원 하는 느낌과 순간이다. 미술관이 내 앞마당이다. 아침의 해가 뜨기 전 의 푸르스름한 공기와 빛이 너무 좋다. 잠시 신선한 공기를 마시며 음 악을 틀고 커피를 만들었다.

@4

그동안 외국에서만 레지던스를 하였지 한국에 서는 처음이다. 그동안 작업실이 있기에 특별히 레지던스 생각을 하지 않았다. 그런데 몇 년 전 외국에 가느라 잠시 작업실을 정리하여 지 금은 작업실이 없다. 그래서 박수근 미술관 레지던스에 오게 된 것이 다. 레지던스의 생활은 아주 특별하다. 일상에서 벗어나 온전히 몰두 하며 작업만 할 수 있는 시간이다. 이번 박수근 레지던스에서는 어떤 작업을 할지 생각해 보았다. 매번 레지던스 장소마다 특별한 아이디 어를 바탕으로 작업을 해 왔었다. 이번에도 어떤 특별한 경험을 만들 고 싶다. 박수근 작품은 오래전부터 너무나 유명하고 잘 알려져 특별 히 알려고 하지 않았다. 그런데 이곳에 오니 새로웠다. 그의 소박하고 따스한 감성이 묻어나는 아주 세련된 작품이라 볼수록 매력적이고 끌리는 작품이다. 그 시절에 이 시골에서 이토록 세련된 색감이 나올

수 있다는 것이 신기하다. 놀랍고도 완벽한 세련미에 왜 국민화가인지 새삼 느낄 수 있었다. 그 수많은 작가 중에 세월의 흐름 속에 사라지지 않고 머무르며 선택받은 데는 다 이유가 있는 법이다. 박수근 그림에 특히 독특한 나무가 인상적이나. 다른 것들은 변했지만 나무는 몇백 년 동안 존재하는 것도 있으니, 그 흔적을 따라 그가 그린 나무를 그려 보기로 했다. 하루에 한 그루의 나무 그림을 그리기로 마음먹고 나무 드로잉을 시작했다. 우선 아침에 그림을 그리려고 나가서 그냥 눈에 들어오는 한 그루의 나무를 선정했다. 처음에는 미술관 안의 나무부터 그리기 시작했으나 점점 마을 쪽으로 나가게 되었다. 산으로 둘러 싸인 곳이라 나무가 무척 많다. 나무가 많은데도 눈에 들어오는 나무는 따로 있다. 나무 중엔 이상하게도 독특하게 생긴 나무가 있다. 어린 나무부터 세월을 품고 있는 듯이 아주 두껍고 굵은 나무까지 눈에 들어오는 나무를 선택하여 그렸다. 그림에 날짜도 사인과 같이 넣었다. 지금은 그닷 중요한 것 같지 않지만 세월이 지나면 몇 년 몇 월 며칠에 그린 그림이라는 것이 의미가 분명 있을 것이다.

@5

아무리 늦게 잠들어도 새벽이면 눈이 번쩍 떠진다. 워낙 아침을 좋아하고 아침에 일찍 일어나기도 하지만 지금처럼 동이 트기 전에 눈을 뜨기는 아주 오랜만이다. 자연이 뿜어 대는 신선

한 공기와 기운이 어떤 것인지 온몸으로 느껴졌다. 일어나자마자 나무 그릴 도구인 종이와 목탄, 이젤, 화판을 들고 밖으로 나갔다. 이른 아침 새벽의 나무를 그리고 싶었다. 처음에는 미술관 안의 나무를 그렸다. 그러다가 점점 미술관 밖으로 나가기 시작했다. 다니다가도 나무를 유심히 보게 된다. 나무가 워낙 많기도 했지만 그중에서도 그리고 싶은 나무는 그때그때 달랐다. 마을로 나가 그리면서 처음엔 나무만 그리던 것에서 주변의 철조망이나 분위기에 어울리는 풀잎도 간간이 그리게 되었다. 양구는 군부대가 많기에 철조망을 쉽게 볼 수 있다. 미술관 옆쪽에 군부대에 철조망으로 둘러싸인 곳이 있었다. 어느 날은 열심히 그리고 있는데, 동네아이들이 뒤에서 구경을 하고 있어 깜짝 놀랐다. 그 후로는 더 아침 일찍 나와 그렸다. 사람들 앞에서 그리는 것이 쑥스럽기도 하고, 그림을 그릴 때 나무와 느낌을 교류하면서 그리는 데 방해가 되기도 한다. 나무는 그냥 지나칠 때와 내 작업의 모델이 될 때 느낌은 완전히 달랐다. 마치 사진 찍기 전에 얼굴에 화장하고 몸단장을 준비하듯, 나무도 갑자기 그런 모습으로 돌변하기도 한다.

어느 날인가 열심히 나무를 그리다 우연히 내가 그린 나무를 보고 깜짝 놀랐다. 방금 전 그린 나무는 박수근의 그림에 나오는 나무와 똑 같은 게 아닌가. 박수근 그림의 나무는 다른 작가들의 나무 그림과는 확연히 다르다. 특이한 점은 나뭇가지가 모두 직선으로 반듯하게 구부러져 올라가며 자라고 있다. 그동안 박수근 그림의 나무는 쭉

빈센트 반고흐 Vincent VanGogh(1853-1890)_ 올리브 과수원 Olive Orchard, 1889

뻗은 나뭇가지를 직선으로 그리지 않고 일부러 구부러지게 그리는 줄
알았다. 그런데 아니었다. 양구의 나무들이 그렇게 생겼다. 양구는 지
역의 특성상 온도차가 가장 심한 곳이라고 한다. 그래서 나무가 직선
으로 곧게 뻗는 게 아니라 반듯하게 직선으로 구부려지며 자란다. 그
것을 박수근 화백은 그대로 그린 것인데 무심코 보면 화가의 필력으
로 보인다. 마치 빈센트 반 고흐가 세레미 정신병원에 입원해 있는 동

안 그린 올리브나무가 점과 선으로 되어 있듯이 말이다. 만약에 양구
의 나무를 직접 보고 그리지 않았다면 절대 몰랐을 사실인 것이다.

　　매일 한 장의 나무를 그리는 일은 쉽지 않았지만 새로운 경험이었
다. 살아 있는 생명체와 대면하여 그림을 그리는 것은 특별한 느낌이
다. 사실 많은 작가들이 사진을 보고 그린다. 사진을 보고 그리는 것
을 너무 당연하게 생각한다. 그런데 나의 생각은 조금 다르다. 물론 사

권혁 KwonHyuk_Energyscape-tree, 10.08.2013.
Charcoal on paper, 79x54.5cm

Energyscape-tree, 08.14.2013.
Charcoal on paper, 79x54.5cm

진을 보고 그리는 것을 탓하는 것은 아니다. 그러나 사진을 보고 그리는것과 실물을 마주하며 그리는 것은 확실한 차이가 난다. 실물을 보고 그리면 그 대상의 에너지가 그림에 자신도 모르게 담기게 된다. 그림은 살아 있는 물체가 아니지만 에너지가 있다. 사진을 보고 감흥 없이 그린 그림은 그런 느낌이 없다. 하지만 살아 있는 대상을 보고 그린 그림에서 뿜어내는 에너지는 느껴보지 않은 사람은 절대 또는 평생 알 수 없는 어떤 기운이 있다.

Energyscape-tree, 12.04.2013.
Charcoal on paper, 79x54.5cm

Energyscape-tree, 08.11.2013.
Charcoal on paper, 79x54.5cm

권혁 KwonHyuk_ 박수근 미술관 개인전 전경 부분_ 2014
Park Soo Keun Museum Solo Show Installation view.

@6

아침 일찍 나무 그리고, 오후에는 다른 아크릴 그림을 캔버스에 그린다. 양구 도서관에서 책을 빌려 읽고 음악도 듣는다. 그러다 보면 하루가 어떻게 가는지 모를 정도이다. 게다가 서울에서 강의를 하고 있으니 일주일에 한 번은 꼬박꼬박 서울에 올라왔다. 레지던스 생활은 기대 이상이었다. 미술관 직원들은 모두 친절하고, 작가에게 작업에만 몰두할 수 있게 배려해 주었다. 특히 주변에 산책을 나가면 동네사람들이 알아보고는 밭에서 따온 호박, 무 등을 그냥 주신다. 모르는 사람인데도 선뜻 수확한 채소를 주시는 마음에 그저 감사할 뿐이다. 게다가 집집마다 농사를 짓지만 마당이 그렇게 깨끗하게 정돈되어 있을 수 없다. 잘 정돈된 시골집은 사람들의 부지런과 성실함이 그대로 보이는 곳이기도 하다.

@7

아래 글은 레지던스 기간에 쓴 작가노트 중의 한 부분이다. 당시 만 레이의 자서전을 읽고 있었다. 만 레이의 자서전은 많은 영감을 주었다.

"더 이상 사생화는 그리고 싶지 않았다... (생략)... 그림을 그리기 위해 대상 앞에 있는 것은 진정 창조적인 그림에는 방해가 될 것이다... (중략) 나는 자연에서 무언가 영감을 찾는 일은 그만두었을 뿐 아니라 점점 더 인공적인 대상으로 내 관심의 방향을 옮겨 갔다. 내가 자연의 일부이고, 내가 자연 그 자체이다. 따라서 내가 어떤 체제를 택하든 간에 내가 어떤 환상이나 모순을 제기하든지 간에, 그것은 무한하고 예측하기 힘든 자연의 표상들 속에서 자연처럼 가능할 수 있을 것이다."

_ 만 레이 Man Ray

현재 내가 하는 작업과 정반대의 의견이다. 지금까지 대부분, 상상의 것을 재현해 왔다. 그리고 자연으로 돌아왔다. 자연 앞에 맞닥뜨리고 그리고 싶다. 너무나 오래 잊었던 자연이다. 자연... 그 아름다움에 기쁨을 금할 수 없는데 말이다.

아이러니하게도, 만 레이가 말한 것 지금 두 가지 모두를 하고 있다. 자연 앞에서 자연을 그대로 그리는 일과 상상 속의 자연을 재현하는 일을 말이다."

_ 2014년 작가노트 중에서

권혁 KwonHyuk, 에너지 풍경-흐르다 Energyscape-Flow, 2013. Acrylic on canvas, 181.8 x 256.8cm

레지던스는 작가에게 작업에만 몰두할 수 있는 시간과 공간을 제공하는 특별한 곳이다. 평소 작업의 몇 배를 레지던스 기간 동안 하게 된다. 작업한 것을 마지막에 미술관에서 개인전을 하면서 마무리했다. 레지던스 기간 동안 어떤 작업을 했으며 작품세계를 어떻게 진행시켜 오는지를 평론가와 만남을 통해 발표도 한다. 작가에게 레지던스란 일상과의 단절이지만 오직 예술이라는 세상과의 온전한 만남의 시간이기도 하다.

6개월이라는 기간 동안 많은 일들과 에피소드들이 있었고, 다 적지 못해 아쉬운 부분도 많다. 하지만 가장 중요한 것은 작가 생활에 새로운 환경은 절대적이고 필수 적인 요소라는 깨달음이다.

Park Soo Keun Museum Residency

@1

It rains cats and dogs. It is more appropriate to say that it is pouring than raining. It is raining because it is the monsoon season. It is the first time that it rains like this. The road is full of water and it is slippery like a sea of water. I am driving very smoothly at the lowest speed. With rain falling on the windshield, no matter how vigorously I operate the wipers, I cannot see ahead. I am driving to the Park Soo Keun Museum in Yanggu, Kangwon Do. It's the start date of the residence, so I'm leaving from Seoul, loading all kinds of stuff to work and stay. It didn't rain that much when I started, but it rains more and more as time goes on. No matter how much the wipers are operated, the pouring rain cannot see ahead. There are not many cars on the road because of the heavy rain. Even the cars I see occasionally seem to crawl. I can't see the front. I turned on the hazard lights. It is afternoon and the sky is dark. The rain almost covered the sun.

Everybody advised not to go. Why are you going to the countryside? They said that it doesn't make sense to work in a place no one knows about in the countryside, and just to stay in Seoul. They said it would probably be very uncomfortable. Another thing, I was very ill a few months ago, so people worried about my health. Everyone said that I was not in good health. But my thoughts were different. Not being able to work without a studio was more painful and difficult. I wanted to work anywhere. I wanted to immerse myself in my work in a place where no one was. I like nature even more. I lived even in a foreign country where there was no one else. Compared to other countries, everywhere in Korea is like my home. People are so friendly and warm. It is a residence that I chose without hesitation and Luckily, I was selected.

Arrived after driving in the rain for a long time. Even though I left early, by the time I arrived, the rain had almost stopped and the sun was setting. Park Soo Keun Art Museum is located in Yang-gu, Gangwon-do. Yanggu is the birthplace of Park Soo Keun. Yang-gu, located in the center of the Republic of Korea on the map, is two hours away from Seoul and is home to a military base. As soon as I arrived Yanggu, I saw military vehicles passing by on the street. For a moment, I am reminded of the fact that Korea is in the middle of a war. Park Soo Keun Art Museum was very

quiet, peaceful, and beautiful. The sophisticated yet neat architecture and surrounding scenery, not in the countryside, harmonize with the village, giving me the feeling of being in a foreign country.

@2

The sunset was setting beautifully behind the large art museum with the mountains behind it. Cars can go inside the museum. Parked right in front of my studio. The museum curator and staff welcomed me warmly. Park Soo Keun Art Museum Residence has two studios. In the studio, there is a room, a kitchen where you can cook easily, and a bathroom and toilet with a shower along with the workspace. The workspace is also the large size for working alone, and the air conditioning system is very good. In particular, the large windows have the effect of making the space look larger. The other space is a small space, but it is used by an artist who does not require a large space. Space is provided according to the artist's work.

After unloading, the curator and staff invited me that we have dinner together. It's a small restaurant nearby that specializes in DullKKae Sujebi(noodle soup). I had a meal with three art museum members. I had an acquaintance with Curator A, whom I met during the residency

interview. This is the first meeting assistant staffs' J and K. I heard that
another artist, who arrived a few days earlier, had gone to Seoul for a
short time due to work. Perhaps because of mood, it had a pure taste
that was different from the sujebi served at restaurants in Seoul. I ate a
delicious meal and heard a brief explanation about living in the residence.
I finished my meal by listening to the kind explain that they got along very
well with the artist from China she had been there before. The curator
said, "Please tell us about anything that makes you uncomfortable or
difficulty."

The sun was setting when I returned to the studio. Evening in the
countryside was a different atmosphere in Seoul. Every building was lit
up brightly and I was in a city day and night. It was unfamiliar to me in
a street where there were no buildings, no lights, and no people. When
I got to the studio and turned on the light, there was a frog stuck to the
window. How long have I been seeing a frog? It was strange to see a
small, chubby frog attached to a glass window with its green-patterned
front and hind legs. Ah, I thought that this place is really rural. I felt so
good.

I moved the luggage that I had just left anywhere in the studio to the
designated place. The most important thing I brought with me was the

audio set. I need music everywhere. Because I love music, the location of
the audio installation is important. A space without music and space with
music are completely different. First of all, I installed the audio in a suitable
location next to the central window of the studio. After that, I started
organizing my work tools and other kinds of stuff. It was already past 12
o'clock.

@3

At dawn the next morning, a crowing was heard. I woke up to the sound
of chirping. Suddenly, I felt that I was in Gangwon-do. It's a sound I've
only heard in movies, but I never thought I'd wake up to the sound of a
rooster crowing in the early morning. He cried so loudly that I couldn't
sleep. The moment I opened my eyes thinking that the rooster here are
full of energy. The atmosphere was different. I woke up and felt the fresh
air, felt good. These are the feelings and moments I want. The museum is
my front yard. I really like the blue fresh air and light before the sun rises in
the morning. Breathing fresh air for a while, play music, and start making
coffee.

@4

So far, I have only residency in foreign countries, this is the first time in

Korea. Since I had a studio in the meantime, I didn't think of a residence in particular. However, a few years ago, I had to organize my studio for a while because I was traveling abroad, so I don't have a studio now. I came to Park Soo Keun Art Museum Residence. Life in the residence is very special. It is a time to get away from everyday life and immerse myself fully in my work. I thought about what kind of work I would do with this residence, Park Soo Keun. I have been working on a special idea for each residence location. I want to create a special memory this time too.

Park Soo Keun's work has been well known for a long time, so I didn't want to know in particular. However, coming here felt totally new. It is a very sophisticated work that shows his simple and warm sensibility, plus the more I look at it, the more attractive. It's amazing that such a sophisticated color could come out of this country back then. The surprising and perfect sophistication made me feel again why he was a national painter. There are many reasons for not disappearing in the flow of time, but staying and being chosen among the numerous artists. The unique tree in Park Soo Keun's painting is particularly impressive. Other things have changed, but some trees have existed for several hundred years. I decided to draw a tree he drew by following the traces. One day I decided to draw a picture of a tree and started drawing trees.

First of all, I went out to paint in the morning and selected a tree that just caught my eyes. At first, I started drawing trees in the museum but gradually moved toward the village. It is surrounded by mountains, so there are many trees. Although there are many trees, there are other trees that catch the eyes. There are trees that look strangely unique. From a young tree to a very thick and thick tree as if embracing the years. I selected and drawing trees that caught my eyes. I put the date on each drawing. I draw with charcoal every morning as well as my signature. The date doesn't seem that important now, but as time goes by, it will definitely have meaning that it is a picture drawn on several years, months, and days.

@5

No matter how late I go to sleep, I wake up early in the morning. I like breakfast so much and I get up early in the morning. However, it's been a long time since I woke up before dawn. I could feel the fresh air and energy of nature with my whole body. As soon as I got up, I went out with paper, charcoal, an easel, and a drawing board, which were tools for drawing. I wanted to draw a tree in the early morning dawn. At first, I draw the trees in the museum. Then, gradually, I started going out of the museum. As I walk, notice the trees. There were many trees, but the trees

I wanted to draw were different each time. When I went out to the village to draw, I started drawing only trees, but I also occasionally drew the surrounding barbed wire net and leaves of grass that fit the atmosphere. Yanggu has many military bases, thus I can easily see the barbed wire net. Next to the museum was a military base surrounded by barbed wire net. One day, while I was drawing, I was surprised to see the local children watching from behind me. After that, I came out earlier in the morning to draw. It is embarrassing to draw in front of people. Sometimes it interferes with drawing while exchanging feelings with trees. When I pass by a tree and when the tree becomes a model for my work, the feeling is completely different. Just like putting makeup on your face before taking a photo and getting ready for grooming, the trees suddenly change to that look.

One day while drawing a tree, I was surprised to see the tree I had drawn. Isn't the tree I just drew the same as the tree in Park Soo Keun's painting? The trees in Park Soo Keun's paintings are quite different from those of other artists. The peculiar thing is that all the branches of the tree are bent in a straight line and grow up. In the meantime, I thought that the tree in Park Soo Keun's painting was deliberately bent instead of drawing straight branches, but it wasn't. That's what Yanggu's trees looked like

that. Yanggu is said to have the largest temperature difference due to the characteristics of the region. That is why the tree grows straight and bent in a straight line, not straight. Painter Park Soo Keun painted it as it is, but if you look at it involuntarily, it looks like the artist's own technique. Just like the olive trees painted by Vincent van Gogh while he was in Seremi hosipital, made of dots and lines. If I hadn't seen and painted Yanggu's tree, I would have never known it.

Drawing one tree every day was not easy. It was a new experience. Painting face-to-face with a living creature is a special feeling. In fact, many artists draw by looking at photos. They take it for granted that they see and draw landscapes or portraits. My opinion is a little different. Of course, I don't blame you for looking at the photos and drawing. However, there is a clear difference between drawing while looking at a photo and drawing while facing the real thing. When you look at the real thing and draw it, the energy of the object is unwittingly incorporated into the picture. A painting is not a living object, but it contains energy. A painting drawn without inspiration by looking at a photograph does not have that feeling. There is a certain energy that a person who has never felt the energy emanating from a painting drawn by looking at a living object will never know or know for the rest of his life.

I draw trees early in the morning and other acrylic paintings on canvas in the afternoon. Reading a book in Yanggu library and listening to music. After that, I don't know how the day goes by. Besides, I was giving a lecture in Seoul. I came up to Seoul at least once a week. Residence life beyond explanation. All of the museum staff are friendly and considerate of the artist so that I can concentrate on my work. Especially when I go out for a walk, the local people recognize me and give me pumpkins or radishes from the fields. Even though I don't know them, I just want to thank them for giving me the fresh vegetables they have harvested. Moreover, although each house is farmed, the yard cannot be kept so neat and tidy. A well-maintained country house is also a place where people's diligence and sincerity are clearly visible.

"They say the first relation between man and nature began by naming the latter and calling by it."Phillipp Otto was a Romantic German painter who considered nature as the motherly caress of space. He had proclaimed in 1802 as the following: "Everything tends towards the landscape." … Truly, this tree that I am now drawing right at this moment, this nature… could be one of the trees that were there when the

artist Park Soo Keun was alive or not at all… however, like the existence of human, if we think of trees as living beings, I find myself paying homage to their silence and patience.

My series which started since 2012, went on with drawing of DMZ landscape, naturally becoming Energyscape DMZ, mainly depicting the image of this special area through its blue sky, creating with thread stitches. Mountain and the reality of nature division, however someday, soon… with the belief that we will be united as one, the south and the north.

The text below is a part of the artist's notes written during the residency period. I was reading Man Ray's autobiography at the time. Man Ray's autobiography inspired a lot

"I would no longer paint from nature. In fact, I had decided that sitting in front of the subject might be a hindrance to really creative work…. Omitted… not only would I cease to look for inspiration in nature. I would turn more and more to man-made sources. Since I was part of nature I chose, whatever fantasies and contradictions I might bring forth, I would still be functioning like nature in its infinite and unpredictable manifestations."

_<Man Ray>

This is absolutely the opposite perspective from that of my current works. Until now, I have represented mostly the imaginary realm. Then, I return to nature. I want to face nature in the face and draw it. This is nature that I had long forgotten, too long. Even though nature…. Its beauty cannot help but allow us the happiness of viewing it.

Ironically, I am doing both things Man Ray had mentioned. Drawing nature as is, in front of nature, and representing nature in my imagination. "

_2014, artist note

@8

A residency program is a special place that provides artists with time and space to devote themselves to their work. I do several times my usual work during the residence period. Finally, I finished my work by having a solo exhibition at Park Soo Keun museum. I also meet and present with art critics what kind of work I did during the residency period and how I developed the world of art. For the artist, the residence is a break from daily life, except it is also a time to fully meet with the world of art.

There were many events and episodes during the six months, and there are many things that I regret not being able to write down. However, the most important thing was the realization that a new environment was the absolute and essential element in the artist.

살면서
의문이 생길 때

언젠가 문득 살면서 삶에 대한 문제나 의문이 생겼을 때 사람들은 어떻게 이런 문제들을 어떻게 해결했는지 궁금했다. 그래서 책을 찾아보기 시작했다.

쇼펜하우어, 니체, 괴테 등 철학자들의 책을 읽고 너무 흥미로웠다. 손에서 놓을 수가 없었다. 그냥 일상에 아무 궁금증이 없을 때는 이런 책들이 절대 머릿속에 들어오지 않는다. 아무리 읽으려 해도 읽어지지 않는다. 그런데 어떤 고민이 생기거나 살아가는 데 있어서 근본적인 의문이 들 때는 절대적으로 해결책이 된다. 게다가 이런 종류의 고민은 주변의 아는 사람이나 지인의 조언을 듣는다고 도움이 되지 않는다. 왜냐면 그들도 나와 비슷한 사고와 생각을 가진 사람들이기 때문이다. 사람은 누구나 주변 사람들은 비슷한 부류들만 있게 되기 때문이다. 나는 그 당시에 이러한 철학 책들을 통해서 나뿐만이 아니라 인간이라는 존재, 즉 인생의 보다 큰 그림을 볼 수 있게 되었던 것 같다. 돌이켜보면 학교에서 알려주지 않는 것들, 아니 절대로 배울 수 없는 것들인데 살면서 순간적으로 일어나는 일들, 판단해야 하는

일들이 무척 많다. 이러한 것들은 사람이 살아가는 동안 상황에 따라 어떻게 사고하고 행동하고 지혜를 얻는가에 대한 문제이다.

우리가 인생을 살면서 '지혜'는 가장 중요하다는 생각을 많이 한다. 그렇다면 지혜는 어디서 얻거나 배울 수는 없는 것인가 말이다. 이럴 때 찾았던 것이 이런 철학 책이었고, 동양의 『도덕경』이었다. 어릴 때는 고리타분하다고 생각해서 눈길도 주지 않았던 책인데, 한때는 『도덕경』 책을 옆에 두고 매일같이 한 페이지씩 읽어야만 편히 잠들었던 때가 있었다. 그렇게 풀리지 않던 의문이 노자의 『도덕경』 한 줄에 눈 녹듯이 해결되고 풀릴 줄은 몰랐다.

특히 『도덕경』 첫 페이지에 나온 '도가도 비상도道可道 非常道라고 할 수 있는 도는 영원한 도가 아니다'라는 말은 늘 깊게 성찰하게 만든다. 이 말은 존재의 의미에 대하여 보다 근본적이고 신비스럽게 생각하게 된다. 비트겐 슈타인은 "세상이 어떻게 존재하느냐 하는 것보다 그것이 존재한다는 사실 자체가 신비스럽다."고 했다. 『도덕경』은 존재계의 신비, 그리고 그 존재의 영역을 포함하고 통괄하면서 그 근본 바탕이 되는 비존재계의 신비, 이런 '신비의 문으 로 우리를 인도한다._ (도덕경)

지혜는 타고나는 것이지 가르친다는 것은 불가능하다고 생각했다. 그런데 『도덕경』이나 『논어』는 지혜를 가르치고 있다. 매번 읽으면서 마치 시험지의 정답을 보듯이 인생의 정답을 보는 듯한 경험을 하게 된다.

When I have questions in my life

One day, when problems or questions about life suddenly arise in life, I wonder how I solve these problems. I started looking for books. It was very interesting to read the books of philosophers such as Schopenhauer, Nietzsche, Goethe, etc. I couldn't let it go. These books never come into my mind when I just have no questions about daily life. No matter how hard I try, I can't read it. However, it is an absolute solution when a certain problem arises or when a fundamental question arises in life. Moreover, this kind of trouble does not help to listen to the advice of acquaintances or the person around you. Because they are people with similar opinions and thoughts. This is because, for all people, there are only similar types of people around them.

At that time, through these philosophical books, I think I was able to see a bigger picture of not only myself but also human beings, that is, life. Looking back, there are a lot of things that school doesn't teach

you, or that you can never learn. There are a lot of things that happen
instantaneously in life. There are so many things that you have to judge.
These are the issues of how a person thinks, acts, and acquires wisdom
according to circumstances during his or her life.

We often think that 'wisdom' is the most important thing in our lives. If
so, where can wisdom be obtained or learned? At a time like this, what I
was looking for was this kind of philosophy book, and it was the Eastern
Tao Te Ching. When I was young, I didn't even pay attention to this book
because I thought it was old-fashioned. There was a time when I had
to have a book of Tao Te Ching next to me and I had to read one page
every day to get a good night's sleep. I did not know that such unresolved
questions would be resolved and solved like snow in one line of Lao-tzu's
Tao Te Ching .

In particular, on the first page of the Tao Te Ching, the phrase <The Tao,
the Emergency Road>_ The Tao that can be called the Tao is not the
Eternal Tao_ always makes me reflect deeply. This word makes me think
more fundamentally and mysteriously about the meaning of existence. As
Wittgenstein said, "The fact that the world exists is more mysterious than
how it exists." The Mystery of the Existence and the Mystery of the Non-

Existence, which includes and encompasses the realm of existence, and is the fundamental basis for it, leads us to this 'gate of mystery.

I thought that wisdom is innate and impossible to teach. By the way, the Tao Te Ching and Lunyu teach wisdom. Each time I read it, I get the experience as if I was looking at the correct answer in life as if I was looking at the correct answer on a test paper.

호흡

최근 미술시장이 호황을 누리고 있다. 아트페어마다 콜렉터들이 긴 줄을 서서 작품을 구입하는 신기한 현상이 벌어졌다. 인기 작가들은 물감이 마르기도 전에 팔린다. 작품이 대기 주문까지 이어지면서 날개 돋친 듯이 팔리고 있다. 전에 없던 현상이다. 어느 화랑 주인은 미술의 '춘추전국시대'라고까지 한다.

그런데, 돌이켜보면 이런 현상이 1950년대에도 있었다. 당시 작가들이 작품 판매에만 열을 올리는 사람들과 미술시장을 비판하면서 그에 반하는 작품을 제작하는 작가들이 있었다. 이태리 피에로 만초니Piero Manzoni가 그 중 한 사람이다. 그는 판매되지 못하게 작품을 만들기 위해 본인의 숨을 풍선에 불어 전시를 하였고, 또한 '작가의 똥'이라는 제목의 작품을 만들었다. 자신의 변을 깡통에 넣어 정확한 무게와 날짜를 써서 통조림 깡통 시리즈 작품을 만들었는데, 믿을 수 없겠지만 결과적으로는 그 작품 마저도 다 팔렸다고 한다.

피에로 만초니 Piero Manzoni (1933-1963)_ 예술가의 똥 Artist's shit, 1961
©Jens Cederskjold

피에로 만초니 Piero Manzoni (1933-1963)_ 예술가의 숨 Artist Breath, 1960
©Jens Cederskjold

우연하게도 2016년 숨^{호흡}을 주제로 작업을 하였다. 당시는 코로나 이전이었고, 마스크를 쓰지 않을 때였다. 당연히 사람들은 공기에 대하여 무관심하였다. 어떤 이유에서 숨에 대하여 깊이 생각하게 되었다. 인간은 숨을 쉬시 않으면 살 수가 없다. 하지만 매순간 숨을 쉬면서 감사함을 느끼는 사람은 없을 것이다. 숨이란 너무 당연히 생각한다. 인간의 삶에 가장 중요한 것이 당연시되는 것을 새롭게 느끼도록 만들고 싶었다. 숨을 눈에 보이게 만들면 어떨까. 숨의 형태를 만들고 싶었다. 나의 호흡만을 온전히 풍선에 불어 그 형태를 실로 감싸 캐스팅하듯 떠내었다. 풍선에 숨을 가득 불어넣고 그대로 석고 떠 내듯이 실로 감싸서 그 형태를 떠내는 것이다.

처음에는 실로 감싸고 미디엄으로 굳게 만들면 풍선에 담긴 내 숨의 형태가 그대로 나올 줄 알았다. 풍선을 캐스팅하려면 실로 감싸 미디엄을 발라 하루를 말려야 한다. 다음날, 결과는 예상과 너무나 달랐다. 온도와 습도, 시간에 따라서 형태가 제각각으로 변하여 나왔다. 때론 기대치 못한 결과가 나올 때도 있다. 이런 경우가 그랬다. 각기 다른 형태의 숨 작업은 마치 우리 각자의 수명이 같지 않다는 것을 알려주는 것 같다. 숨 작업은 2017년 개인전에 설치작품으로 전시되었다.

권혁 KwonHyuk, 숨_ Breathe_2016-2017, Thread, Mixed-media, Dimension available.

433

Breath

Recently, the art market is booming. At every art fair, a strange phenomenon occurred in which collectors stood in long lines to purchase works. Popular artists are selling like wings, as their works are placed on standby before the paint has dried. This is a phenomenon that has never happened before. It is even called 'The Era of Chun Choo Jeon Guk' period in the art world.

However, looking back, this phenomenon was also presented in the 1950s. At that time, there were those who were passionate about selling their works, and there were those who criticized the art market and produced works against it. Italian Piero Manzoni is one of them. He blows his own breath into a balloon to create a work that cannot be sold, and he also created a work titled 'The Artist's Shit'. It is a funny story that he put his own poop in a can and wrote the exact weight and date to create a series of canned cans, which eventually were sold all of them.

I have a similar opinion to Manzoni on the art market. Coincidentally, I worked with my own breath (breath). This is a 2016 project that does not take breath as seriously as it is now due to Corona. When people weren't wearing masks. Naturally, people were indifferent to the air. Humans cannot live without breathing. But no one feels grateful for every breath they take. I think breathing is very natural. I wanted to make it feel new that the most important thing in human life is taken for granted. How about making one's breath visible? Only my breath was blown into the balloon. The shape was wrapped with a thread and floated like a casting. The balloon is filled with breath and wrapped around it with a string as if it is plastered, and the shape is scooped out.

At first, I thought that if I wrapped it with a thread and made it hard with medium, the shape of the breath would come out as it is. However, the shape of the results varied according to temperature, humidity, and time. As if to prove that each of us does not have the same life span.

권혁 KwonHyuk, 바람이 바다를 뒤집을때_ 2021
When the wind turns the sea upside-down, Acrylic, thread stitch, Linen, 140x178cm, 2021

이 무한한 우주 공간에

오직 바람만이

바다를 위해 남겨진 것처럼 보인다.

It seems that only the wind is reserved for the ocean in outer space.

에필로그

　지금까지 작가로 그림만 그리다가 이렇게 책을 내게 되어 감회가 새롭다. 글을 쓰는 것은 그림과는 다르다는 것도 명확히 알게 되었다.

　이젠 서울에도 외국인이 많다. 예술이란 정치와 경제 사회를 넘어 공유하고 즐길 수 있는 유일한 분야이다. 한국어와 영어로 책을 만듦으로써 보다 많은 이들과 소통하기를 바라는 마음으로 영어를 넣을 용기를 내게 되었다.

　가족과 언니의 용기와 격려가 큰 도움이 되었으며, 흔쾌히 제안을 받아들인 신출판사 대표님께도 감사드린다.

　늘 생각하는 것이 어떤 일을 하는데 사람들의 도움이 없이는 불가능 하다는 사실이다. 다시 한번 일일이 열거할 수는 없지만 도움을 주신 모든 분들에게 깊이 감사드린다.

Epilogue

I have worked as an artist until now. I feel to have this book published.

There are many foreigners in Seoul these days. Art is the only field that might be shared and enjoyed beyond politics, economy, and society. By writing books in Korean and English, I had the courage to put English in the hope of communicating with more people.

Without the courage, encouragement, and help of my family and my elder sister, there would have been no books in English and Korean. In addition, I would like to thank the publisher's representative who readily accepted the proposal.

What I always think about is that doing something is impossible without help. Again, I am deeply grateful to everyone who has helped.

.

파도를 널어　　　*Spread the wave*
햇볕에 말리다　　*out in the sunshine*

초판 1쇄 발행 2022년 10월 10일

글 권혁 / 발행인 김윤태 / 교정 정길숙 / 북디자인 디자인이즈
발행처 도서출판 선 / 등록번호 제15-201 / 등록일자 1995년 3월 27일
주소 서울시 종로구 삼일대로 30길 23 비즈웰 427호 / 전화 02-762-3335 / 전송 02-762-3371

값 22,000원
ISBN 978-89-6312-066-9 03600